老年大学实用教程

零基础

学声乐

河北老年大学教材编委会 编

董 静 主编

王媛媛 薛佳伟 副主编

张 莉 主审

化学工业出版社

·北京·

图书在版编目（CIP）数据

零基础学声乐/河北老年大学教材编委会编；董静主编；王媛媛，薛佳伟副主编. —北京：化学工业出版社，2024.6
老年大学实用教程
ISBN 978-7-122-45391-4

Ⅰ.①零… Ⅱ.①河…②董…③王…④薛… Ⅲ.①声乐艺术—老年大学—教材 Ⅳ.①J616

中国国家版本馆CIP数据核字（2024）第072522号

责任编辑：李　辉　　　　　　　封面设计：宁静静
责任校对：宋　玮　　　　　　　装帧设计：盟诺文化

出版发行：化学工业出版社（北京市东城区青年湖南街13号　邮政编码100011）
印　　装：大厂聚鑫印刷有限责任公司
880mm×1230mm　1/16　印张15$\frac{1}{4}$　字数240千字　2024年7月北京第1版第1次印刷

购书咨询：010-64518888　　　　售后服务：010-64518899
网　　址：http://www.cip.com.cn
凡购买本书，如有缺损质量问题，本社销售中心负责调换。

定　　价：49.80元　　　　　　　　　　　　　　　版权所有　违者必究

前言

老年大学是我国教育事业和老龄事业的重要组成部分。发展老年教育，是积极应对人口老龄化、实现教育现代化、建设学习型社会的重要举措，是满足老年人多样化学习需求、提升老年人生活品质、促进社会和谐发展的必然要求。

本着"增长知识、丰富生活、陶冶情操、促进健康、服务社会"的宗旨，提升老年人的获得感、幸福感和安全感，满足老年人提高精神文化质量、生命质量和继续教育的需求，我们根据全国多所老年大学独有的课程设计及老年人的学习特点，组织老年大学任教多年的教师集体创作编写了本套教程。

老年大学教学内容要有实用性，教学方法要有适用性，教学组织要具有效性，课程内容与社会生活要有一致性，理论与实践教学相结合，教学与活动于一体，体现终身学习的路径。

老年学习者一般一周到学校一两次，进行教师的集体指导和教学，大多数时间需要老年学习者自主学习与训练。因此，一套适合老年大学教学与练习的教程就显得非常必要。特别是可以通过信息化的手段，老年学习者可以反复学习课上教学内容，保证和促进教师的教学进度顺利进行。

本分册是老年大学声乐教程，内容涵盖广泛，包含了声乐基础知识、基础乐理、演唱技巧、曲例分析、情景实践等，注重老年学习者艺术素养的提升。曲例分为初、中、高三级，涉及美声、民族、通俗三种唱法，曲目包含了经典作品与最新作品，帮助学习者学习经典的同时，紧跟作品发展动态。本教材特别设计了情景实践内容，帮助学习者在不同的情景中完成演唱。

本教材还采用了二维码扫描的信息化手段，帮助学习者简单便捷地获取曲例的范唱，以及实现自主学习时完成发声训练。

本教材是河北老年大学组织编写的统编教材,由董静任主编,王媛媛、薛佳伟任副主编,张莉任主审。董静负责全书的统稿和修订工作,并编写第2章、第3章和第5章作品解析初级曲例11-14、中级曲例16-30、高级曲例16-30,以及第6章舞台现场独唱;王媛媛编写第1章和第5章作品解析初级曲例15-19、中级曲例31-37、高级曲例31-40,以及第6章舞台小合唱和舞台大合唱;薛佳伟编写第4章和第5章作品解析初级曲例1-10、中级曲例1-15、高级曲例1-15,以及第6章演唱视频录制。

由于作者的水平有限,教材中难免会出现疏漏和解释不到位的情况,恳请读者批评指正,并将意见和建议及时反馈给我们,以便我们及时改进。

<div style="text-align:right">编　者</div>

目录

第一章　歌唱的分类

一、人声的分类 …………………… 1
　　1. 童声 …………………………… 1
　　2. 女声 …………………………… 1
　　3. 男声 …………………………… 2
二、人声的组合 …………………… 3
　　1. 齐唱 …………………………… 3
　　2. 重唱 …………………………… 3
　　3. 合唱 …………………………… 3
　　4. 轮唱 …………………………… 4
　　5. 对唱 …………………………… 4
　　6. 领唱 …………………………… 4
三、人声的演唱方式 ……………… 4
　　1. 美声唱法 ……………………… 4
　　2. 民族唱法 ……………………… 5
　　3. 通俗唱法 ……………………… 5

第二章　解密歌唱玄机

一、歌唱的方法 …………………… 6
　　1. 歌唱器官 ……………………… 6
　　2. 歌唱姿势 ……………………… 7
　　3. 歌唱唱法 ……………………… 7
　　4. 老年人的歌唱特点 …………… 7
　　5. 科学的发声方法 ……………… 8
二、歌唱的呼吸 …………………… 8
　　1. 呼吸的运用 …………………… 8
　　2. 呼吸的训练 …………………… 9
三、歌唱的发音 …………………… 10
　　1. 发音的方法 …………………… 10
　　2. 发音的训练 …………………… 10
四、歌唱的共鸣 …………………… 11
　　1. 共鸣的运用 …………………… 11
　　2. 共鸣的训练 …………………… 11
五、歌唱的语言 …………………… 12
　　1. 咬字吐字的方法 ……………… 12
　　2. 咬字吐字的训练 ……………… 12
六、歌唱的情感 …………………… 13
　　1. 情感的运用 …………………… 13
　　2. 处理的方法 …………………… 13
七、常见问题和处理方法 ………… 14
　　1. 气息不足 ……………………… 14
　　2. 声音紧白 ……………………… 15
　　3. 声音抖 ………………………… 15
　　4. 高音和低音 …………………… 15
　　5. 提喉、喉音 …………………… 16
　　6. 鼻音重 ………………………… 16
　　7. 情绪紧张 ……………………… 17
　　8. 唱法的纠结（以下针对老年人）……… 17

9. 真假声的困扰 ……………………… 18
　　10. 自主练习的方法 …………………… 18

八、嗓音保护与保健 ……………… 19
　　1. 衣 …………………………………… 19
　　2. 食 …………………………………… 19
　　3. 住 …………………………………… 20
　　4. 行 …………………………………… 20
　　5. 听 …………………………………… 21
　　6. 病 …………………………………… 21

第三章　基本乐理

一、音名与唱名 …………………… 22
二、音高与时值 …………………… 23
　　1. 音的高低 …………………………… 23
　　2. 音的长短（时值）………………… 23
三、音乐常用记号 ………………… 25

第四章　发声技法训练

一、初级练声曲 …………………… 27
二、中级练声曲 …………………… 29
三、高级练声曲 …………………… 31

第五章　精练佳作表演

一、初级曲例 ……………………… 34
　　1.《花非花》…………………………… 34
　　2.《大海啊，故乡》…………………… 36
　　3.《送别》……………………………… 38
　　4.《一抹夕阳》………………………… 40
　　5.《月之故乡》………………………… 42
　　6.《共和国之恋》……………………… 44
　　7.《鼓浪屿之波》……………………… 46
　　8.《鸿雁》……………………………… 48
　　9.《嘎达梅林》………………………… 50
　　10.《草原夜色美》……………………… 52
　　11.《吐鲁番的葡萄熟了》……………… 54
　　12.《乡恋》……………………………… 56
　　13.《满江红》…………………………… 58
　　14.《天边》……………………………… 60
　　15.《摇篮曲》…………………………… 62
　　16.《喀秋莎》…………………………… 64
　　17.《莫斯科郊外的晚上》……………… 66
　　18.《雪绒花》…………………………… 68
　　19.《同一首歌》………………………… 70

二、中级曲例 ……………………… 72
　（一）美声作品 …………………… 72
　　1.《红豆词》…………………………… 72
　　2.《乡音乡情》………………………… 74
　　3.《假如你要认识我》………………… 76
　　4.《多情的土地》……………………… 78
　　5.《我和我的祖国》…………………… 80
　　6.《七律·长征》……………………… 82
　　7.《小河淌水》………………………… 84
　　8.《北国之春》………………………… 86
　　9.《祖国万岁》………………………… 88
　　10.《桑塔·露琪亚》…………………… 90

11.《祖国不会忘记》⋯⋯⋯⋯⋯92
12.《乘着歌声的翅膀》⋯⋯⋯94

（二）民歌作品 ⋯⋯⋯⋯⋯⋯⋯⋯96
13.《摇篮曲》⋯⋯⋯⋯⋯⋯⋯⋯96
14.《沂蒙山小调》⋯⋯⋯⋯⋯⋯98
15.《映山红》⋯⋯⋯⋯⋯⋯⋯100
16.《晴雯歌》⋯⋯⋯⋯⋯⋯⋯102
17.《枉凝眉》⋯⋯⋯⋯⋯⋯⋯104
18.《女儿情》⋯⋯⋯⋯⋯⋯⋯106
19.《牧羊曲》⋯⋯⋯⋯⋯⋯⋯108
20.《红梅赞》⋯⋯⋯⋯⋯⋯⋯110
21.《绣红旗》⋯⋯⋯⋯⋯⋯⋯112
22.《珊瑚颂》⋯⋯⋯⋯⋯⋯⋯114
23.《边疆的泉水清又纯》⋯⋯116
24.《绒花》⋯⋯⋯⋯⋯⋯⋯⋯118
25.《小白杨》⋯⋯⋯⋯⋯⋯⋯120
26.《人间第一情》⋯⋯⋯⋯⋯122
27.《祝福祖国》⋯⋯⋯⋯⋯⋯124

（三）通俗作品 ⋯⋯⋯⋯⋯⋯⋯⋯126
28.《今夜无眠》⋯⋯⋯⋯⋯⋯126
29.《可可托海的牧羊人》⋯⋯128
30.《暖暖》⋯⋯⋯⋯⋯⋯⋯⋯130
31.《因为爱情》⋯⋯⋯⋯⋯⋯132
32.《弯弯的月亮》⋯⋯⋯⋯⋯134
33.《梦中的额吉》⋯⋯⋯⋯⋯136
34.《朋友》⋯⋯⋯⋯⋯⋯⋯⋯138
35.《飞云之下》⋯⋯⋯⋯⋯⋯140
36.《但愿人长久》⋯⋯⋯⋯⋯142
37.《少年》⋯⋯⋯⋯⋯⋯⋯⋯144

三、高级曲例 ⋯⋯⋯⋯⋯⋯⋯⋯146

（一）美声作品 ⋯⋯⋯⋯⋯⋯⋯⋯146
1.《我像雪花天上来》⋯⋯⋯146

2.《我和祖国》⋯⋯⋯⋯⋯⋯148
3.《帕米尔，我的家乡多么美》⋯150
4.《古老的歌》⋯⋯⋯⋯⋯⋯152
5.《祖国，慈祥的母亲》⋯⋯154
6.《松花江上》⋯⋯⋯⋯⋯⋯156
7.《举杯吧，朋友》⋯⋯⋯⋯158
8.《黄水谣》⋯⋯⋯⋯⋯⋯⋯160
9.《大森林的早晨》⋯⋯⋯⋯162
10.《沁园春·雪》⋯⋯⋯⋯⋯164
11.《哦，我的大东北》⋯⋯⋯166
12.《我的爱人你可听见》⋯⋯168
13.《共筑中国梦》⋯⋯⋯⋯⋯170
14.《我的太阳》⋯⋯⋯⋯⋯⋯172
15.《我爱祖国的蓝天》⋯⋯⋯174

（二）民歌作品 ⋯⋯⋯⋯⋯⋯⋯⋯176
16.《小放牛》⋯⋯⋯⋯⋯⋯⋯176
17.《山丹丹花开红艳艳》⋯⋯178
18.《西部放歌》⋯⋯⋯⋯⋯⋯180
19.《乌苏里船歌》⋯⋯⋯⋯⋯182
20.《芦花》⋯⋯⋯⋯⋯⋯⋯⋯184
21.《葬花吟》⋯⋯⋯⋯⋯⋯⋯186
22.《江山》⋯⋯⋯⋯⋯⋯⋯⋯188
23.《阳光路上》⋯⋯⋯⋯⋯⋯190
24.《我们是黄河泰山》⋯⋯⋯192
25.《我们的新时代》⋯⋯⋯⋯194
26.《不忘初心》⋯⋯⋯⋯⋯⋯196
27.《我家在中国》⋯⋯⋯⋯⋯198
28.《灯火里的中国》⋯⋯⋯⋯200
29.《爱在天地间》⋯⋯⋯⋯⋯202
30.《左手指月》⋯⋯⋯⋯⋯⋯204

（三）通俗作品 ⋯⋯⋯⋯⋯⋯⋯⋯206
31.《看得最远的地方》⋯⋯⋯206

32.《传奇》……208
33.《你是这样的人》……210
34.《春暖花开》……212
35.《祝福》……214
36.《再一次出发》……216

37.《千年之约》……218
38.《我们都是追梦人》……220
39.《天路》……222
40.《天耀中华》……224

第六章　实践情境演练

一、舞台现场独唱……226
　1. 服装……226
　2. 妆容……227
　3. 手势、表情与互动……231

二、舞台小合唱……232
　1. 服装……232
　2. 妆容……232
　3. 手势、表情与互动……233

三、舞台大合唱……233
　1. 服装……233
　2. 妆容……233
　3. 舞台背景及灯光色彩……234
　4. 队形变化与形体动作……234

四、演唱视频录制……235
　1. 服装……235
　2. 妆容……235
　3. 表情、注意事项……235

第一章　歌唱的分类

歌唱有许多种分类方式。依据不同的分类标准，可以将歌唱分为不同的种类。依据人声可以分为：童声、女声、男声。依据人声的组合可以分为齐唱、重唱、合唱、轮唱、对唱、领唱。按照演唱方式可以分为美声唱法、民族唱法、通俗唱法。

一、人声的分类

人的嗓子，对于歌唱而言，是一种最富于表现力的"乐器"。在歌唱艺术中，由于演唱者的年龄、性别不同和音色的差异，通常将人声分为如下三类。

1. 童声

童声，一般指少年儿童变声之前的嗓音。童声的歌唱音域较窄，一般在 a—f^2（g^2）之间，音色娇嫩、清脆响亮。男女声之间的音色差异不大，较为接近女声。

2. 女声

按照演唱者音的高低和音色差异，女声可分为女高音、女中音和女低音三种。每一种女声的音域大约为两个八度。

（1）女高音　女高音的音域通常是在 c^1—c^3 之间。由于演唱者的音域、音色和演唱技巧上的差别，女高音又可以分为抒情女高音、花腔女高音、戏剧女高音三类。

抒情女高音的音域宽广，音色明亮、优美，适宜演唱抒情性、歌唱性的曲

调，能充分表达细腻而又富有诗意的情感，如瞿琮作词、郑秋枫作曲的故事片《海外赤子》中的插曲《我爱你，中国》。

花腔女高音的音比一般女高音的音还要高（练声时一般要求达到g^3）。它最大的特点是声音轻巧灵活、色彩丰富，音质有时和乐器长笛相似，适宜演唱快速的音阶、顿音和装饰性的华丽曲调，如意大利作曲家贝内狄克特写的声乐变奏曲《威尼斯狂欢节》。

戏剧女高音的声音坚实有力，能够表现强烈、激动、复杂的情绪，适合演唱戏剧性的宣叙调，如意大利作曲家普契尼的歌剧《蝴蝶夫人》第二幕中的《晴朗的一天》。

（2）女中音　女中音的音域和音色都介于女高音和女低音之间，音域通常在a—g^2（a^2）之间。高音区的音比女高音深厚，很有表现力。如瞿琮作词、施光南作曲的《吐鲁番的葡萄熟了》。

（3）女低音　女低音是女声中最低的声部，音域通常在f—f^2之间，音色不如女高音明亮，但比较丰满、坚实、浑厚，如杜那耶夫斯基的《红莓花儿开》中的女低音独唱部分。

3. 男声

男声，按照演唱者音域的高低和音色的差异，也可以分为男高音、男中音、男低音三种。每一种男声音域大约为两个八度。

（1）男高音　男高音的音域通常在c—c^2之间。按照音色的特点也可以分为抒情男高音、戏剧男高音。

抒情男高音像抒情女高音一样，音色明亮、柔和而有光彩，富有诗意，适宜演唱抒情性的曲调，如晓光作词、徐沛东作曲的《乡音乡情》。

戏剧男高音的声音刚劲有力，富有英雄气概，适宜表现强烈的感情，如蒂·卡普阿作曲的《啊，我的太阳》。

（2）男中音　男中音的音色和音域都介于男高音和男低音之间，在一定程度上兼有两者的特性，音域通常在bA—$^ba^1$之间，如冼星海《黄河大合唱》中的《黄河颂》。

（3）男低音　男低音是男声的最低声部，音域通常在$E-e^1$之间。按音色的特点可分为抒情男低音和浑厚男低音等。男低音的音色深沉浑厚，适宜表现庄严雄伟和苍劲沉着的感情。

二、人声的组合

声乐作品除了独唱曲外，还常把相同或不同的人声（或声部）结合在一起演唱，这种结合的形式叫做人声的组合（或声部的组合）。人声的组合通常有以下几种形式。

1. 齐唱

由两个以上的歌唱者同时演唱同一曲调或同一首单声部歌曲，这种演唱形式称为齐唱。齐唱是一种常见的演唱方式，多用于群众歌曲、幼儿歌曲。

2. 重唱

两个或两个以上的不同声部结合在一起，而每一声部只由一人演唱，这种演唱形式称为重唱。重唱因声部数量的不同而分为二重唱、三重唱、四重唱等，又因声部组合的不同而分为女声重唱、男声重唱和男女混声重唱等。如《长征组歌》第三段《遵义会议放光芒》中的女声二重唱就属于这种类型。

3. 合唱

两个或两个以上不同的声部结合在一起，而每个声部又由多人演唱，这种形式称为合唱。合唱分同声合唱与混声合唱两种。同声合唱由清一色男声或女声组成；混声合唱则由男女声混合组成。女声、男声或混声合唱又根据声部的多少，可分为二部合唱、三部合唱、四部合唱，甚至更多声部的合唱。

在有些作品中，作曲家还把重唱和合唱结合在一起，来表现特定的思想情绪。如贝多芬在《第九交响曲》第四乐章中，为了更鲜明地体现他忠贞不渝的信念，实现全人类团结友爱的理想，把德国诗人席勒的《欢乐颂》谱成合唱曲，作

为交响乐的重要组成部分。在《欢乐颂》的最后部分，混声四部合唱和混声四重唱结合在一起，然后重唱停止，由庄严雄伟、热情洋溢的管弦乐一起结束整个交响曲。这是一个典型的合唱与重唱相结合的典范。

4. 轮唱

各声部隔开一定的距离，按先后顺序有规则地轮流演唱同一旋律，这种形式称为轮唱。轮唱形式一般有二部轮唱、三部轮唱和四部轮唱等。如冼星海的《黄河大合唱》中《保卫黄河》。

5. 对唱

两个人或两个声部进行对句式或问答式的演唱形式，称为对唱。如男声对唱、女声对唱、男女声对唱等，如冼星海的《黄河大合唱》中《河边对口曲》。

6. 领唱

在合唱中（一般出现在合唱开始时）或在二重唱中出现的独唱，称为领唱。

三、人声的演唱方式

1. 美声唱法

美声唱法17世纪发源于意大利，成形于欧洲，是目前世界上发展得最完善、最系统、最科学的一种唱法。与其他唱法相比，美声唱法有以下几个主要特点：一是共鸣位置较高，一般在鼻腔以上，声音结实、明亮、有立体感；二是气息深厚，上下贯通，音域较宽、音量较大、力度可塑性强；三是口形较圆，由于欧洲一些国家的语言发音较靠后即舌根与软腭的发音较多，所以口共鸣腔以圆形为多，这样可使发声通畅、共鸣充分、音量较大、音色较统一。另外口形向圆靠拢，可以使音与音、字与字的连接过渡较为自然、平稳、均匀。

2. 民族唱法

民族唱法也可以称为民间唱法或民歌唱法，是一种源于民间、发展于民间、成形于民间的唱法。世界上各个民族都有自己的相传久远的民间唱法，如国外的印巴风格、拉丁风格等。我国有56个民族，也形成了各具特色、丰富多彩的民族唱法。我国的民族唱法虽然种类繁多、风格各异，但也有一些共同特点，如大致发声位置靠前、声音亲切自然、清晰、纯净，另外多用真声唱法，声音真挚质朴、优美、高亢。我国的民歌素材十分丰富、特色分明，但大都包括在五声调式中，即以"1"为主音的称为"宫"调式，以"2"为主音的称为"商"调式，以"3"为主音的称为"角"调式，以"5"为主音的称为"徵"调式，以"6"为主音的称为"羽"调式。

3. 通俗唱法

通俗唱法也称为流行唱法或自然唱法，是一种大众化的歌唱艺术形式。由于在唱法上自由度较大，所以演唱者的数量众多，演唱风格多样。在我国，通俗唱法于20世纪30年代得到广泛地流传，其特点是声音自然，近似说话，接近生活语言，轻柔自然。中声区使用真声，高声区一般使用假声，很少使用共鸣。通俗唱法强调激情和感染力，演唱时须借助电声扩音器，演出形式以独唱为主，常配以舞蹈动作。通俗歌曲中的语言，以质朴为本，与社会生活联系紧密，许多歌曲直接反映社会生活中不同层面人物的生活、思想和感情，因而得到社会大众的广泛喜爱。

第二章　解密歌唱玄机

我们常常会羡慕拥有美妙歌声的人，要么是歌唱家，掌握歌唱的秘术；要么天生一副好嗓子，一开口就声音悦耳。其实歌唱所谓的神奇秘术，是一种科学的发声方法，就算是普通人，尽管没有生来的天籁之嗓，只要经过专业的训练，同样可以拥有属于自己动听的歌声。接下来带领大家一起来解开歌唱的神奇秘术，一起来学习科学的发声方法。

一、歌唱的方法

神奇的歌唱秘术，严格地说是一种科学的发声方法，通俗地说是将只能意会的一种感觉用言传的方式表达出来。因为歌唱的过程不能真实地摆在眼前，通常所说的歌唱方法都是一种理想状态，将抽象的东西具体化。每一个人的天生条件不同，所以每一个人的歌唱感觉也不相同。会的人将自己的感觉用语言表达出来，学习者需要模仿这种感觉去找到自己的歌唱感觉。

1. 歌唱器官

歌唱是靠声带振动而发声的，歌唱时人的身体就像一个音箱，每一个器官、每一部分的肌肉，都在发挥各自的作用。声带是声源，声音的基础音质主要是由声带的形态而决定。声带长厚，声音则低粗；声带短薄，声音则高细，这是两种极端状态，一般人的声带是介于区间之内的状态。歌唱时需要运用呼吸器官、发声器官、共鸣器官及吐字咬字器官。

呼吸器官：称为动力器官，有鼻、咽、喉、气管、肺、两肋、横膈膜（腰带一圈）等。

发声器官：称为声源器官，有声带、喉头、咽喉部位的肌肉、软骨、韧带等。

共鸣器官：称为扩大和美化声音的器官，有鼻腔、咽腔、胸腔、头腔等。

吐字咬字器官：称为语言器官，有唇、齿、舌、上腭、下腭、咽喉等。

2. 歌唱姿势

歌唱时的姿态是自然舒展的，精神是振奋激动的。身体肌肉呈现"松"与"紧"的协调统一，"松"即松弛，但不是懈怠、松垮；"紧"即积极，但不是紧张、僵硬。歌唱时避免一些影响声音、影响效果的小动作，如过分挺胸、东张西望、翻白眼、看鼻尖、咬牙关、拉下巴、头手打拍子、捂耳朵、咂唇、矫揉造作、狂放不羁等。歌唱时脚部重心要稳，身体放松，情感投入，声情并茂地表达音乐的内涵。

3. 歌唱唱法

根据声音的振动与共鸣的位置不同，歌唱分为三种唱法：美声唱法、民族唱法、通俗唱法。三种唱法的声音位置分别是：美声唱法声音位置靠近咽腔后壁，共鸣腔主要集中在头的后部和上部，音色和音质通透、浑厚、圆润；民族唱法声音位置靠近齿前，共鸣腔主要集中在脸的前部（面罩）和前额，音色和音质清脆、明亮、甜美；通俗唱法声音位置趋于前两者的中间部位，共鸣腔主要集中在口腔中部，音色和音质富有感染力、轻柔、自然。

4. 老年人的歌唱特点

随着年龄的增大，人的声带会变得松弛、萎缩且会出现缝隙，对闭合性产生影响，同时一些肌肉和韧带组织也会缺失张力和控制力，加上一些不良的生活习惯，会使声带出现一些损伤，使得声音略带粗糙、嘶哑、低沉，音域普遍在中低区，唱高音会有一定的难度。老年人学习歌唱时，要针对自身的情况，加强肌肉

和韧带的力量和控制力的练习，重点训练中低音区，使中低音区的声音沉稳、浑厚、庄重，富有磁性和魅力。

5. 科学的发声方法

科学的发声方法是气息通过鼻腔、胸腔和腹腔自然而松弛地吸入丹田，使得丹田（横膈膜）部位气息充盈，这些气息再通过横膈膜的张力自然无阻地通过腹腔、胸腔，穿过声带，与声带产生摩擦振动，进而影响到共鸣腔产生共鸣共振，外界便听到了由我们体内发出的优美声音。这里强调两点：第一，气息一定充盈、饱满、沉稳；第二，气息流动需无阻、松弛、流畅，整个过程中各个环节和动作要协调统一，这样我们发出的声音才能自然而优美。

二、歌唱的呼吸

呼吸是歌唱的动力，也是歌唱的基础，掌握了呼吸就掌握了歌唱，因此呼吸在整个歌唱过程中是至关重要的。气息的控制则是掌握呼吸的关键，影响歌唱的音质、音色以及情感的表现。

1. 呼吸的运用

简单来说，在歌唱过程中呼吸的运用就是要把声音紧密地搭在气息上，使气息托着声音，以或强、或弱、或大、或小、或明、或暗等形式表现出来。歌唱的呼吸方法有三种类型，分别是：

第一，用胸腔来储存和控制气息的胸式呼吸，这种呼吸位置高、气息浅、消耗快，气息的控制力较弱。

第二，用腹部来储存和控制气息的腹式呼吸，这种呼吸位置过深、输送路线长，对声带的影响力较弱。

第三，用胸肌、腹肌、横膈肌、两肋等协同呼吸，并协同控制气息，这种呼吸气息深、容量大、速度快，而且容易控制气息，是歌唱较为理想的呼吸。

那么，在呼吸时各种肌肉和器官是如何协同作用？呼与吸究竟是什么样的动

作过程？以胸腹式联合呼吸为例。

吸气：吸气时全身放松，口鼻同时缓缓打开吸气，两肋向外扩张，横膈膜下降扩张，此时横膈肌绷紧支撑，将气息保持在腔体中。吸气时需平稳柔和，不要吸得过满，否则气息会僵住，缺乏流动性，不要耸肩，不要过分吸鼻，胸部不要大幅度起伏，除了横膈肌群紧张扩张，处于保持状态，其他肌肉群尽量保持松弛的状态，使气息自然无阻，易于流动，并保持充足的气息状态。

呼气：呼气时同样只有横膈肌群始终紧张扩张，处于控制状态，以横膈肌群为支点，气息平稳、均匀、缓缓流出，托起声音，流畅自如地歌唱。人的体内与体外存在压强差，气息的吸进呼出实际上都是自然状态，无需人体做过多的多余动作，就像说话时的呼吸，歌唱时只要控制好气息的支点，也就是发力点（横膈肌群），力量是有对抗性的，重点是气息要托住声音。

2. 呼吸的训练

歌唱的完美呼吸状态需要长期坚持训练，特别是正确的吸气，需要不断地摸索。我们可以通过日常中的一些特定环境的吸气来寻找这种状态，例如"闻花"和"打呵欠"，这两种特定状态，人的身体是非常放松的，这也是吸气的前提基础条件，这两种状态下的呼吸就是歌唱的呼与吸的状态。另外，训练呼气，我们还可以用"吹蜡烛"的动作，呼气时始终保持蜡烛的烛火均匀地晃动，训练气息的控制和持久。训练气息的控制和均匀，还可以用模仿"狗喘气"和"吐唇"（在不发声的基础上，双唇随气息自然抖动）训练，这两个训练频率要快，气息要稳。要想获得良好的呼吸，除了歌唱时的呼吸训练，还需要进行单纯的呼吸基础训练。具体方法如下：

第一，慢吸慢吐，吸气时上腭吸起，口鼻共同缓缓吸气，横膈肌群扩张发力，胸腹松弛张开进气，吸至七八分，不要吸过满、过撑。吐气时双唇自然收拢，牙关松开，唇部缓缓吐气，力度要轻柔、均匀、绵绵不断，不要过于用力使状态僵直。呼气时横膈肌群的气息支点保持发力，软腭轻抬，保持口腔最大空间，待还有少量余气时重新吸气，如果待气息全部吐完再吸气，会使状态僵直，影响下一个松弛的吸气状态。吐气的时间随着训练的深入慢慢延长，逐步训练控

制气息的肌肉群，慢慢增大肺活量。

第二，慢吸快吐，缓缓吸气，有控制地快速发力吐气，就像吹灭蜡烛和吹掉尘土一样，这时整体的状态呈现下沉（流通）的感觉。

第三，快吸慢吐，嘴部快速张大的同时快速向内吸气，就像受到惊吓时的状态，然后缓缓吐气，注意保持气息的持久与均匀。

第四，快吸快吐，方法同上。

作为初学者，这些单纯的气息基础练习，会让人觉得很吃力、很累、很枯燥，因此要注意劳逸结合、松弛有度，坚持每天练习，每次时间不宜过长，不可急于求成，需循序渐进，且注意饭后一小时内不要做。

三、歌唱的发音

呼吸是歌唱的动力，那么发音就是歌唱的根本，只有发出优美的声音才算实现了歌唱。歌唱的发音有音高、音色和音量之分，要实现发音的高低、音色的明暗、音量的大小需要运用气息和肌肉群的控制。

1. 发音的方法

发音时掌握好横膈肌发力点和气息的支点，声带和声带周围的组织、肌肉不用力；同时要让声音搭在气息上，声音和气息始终紧密地贴合在一起。发音的方法就是，让气息自然地划过声带、穿过腔体，就像自然地说话，这样发出的声音才是自然而优美的声音。

2. 发音的训练

通常我们发出声音习惯性地会用声带发力，发音的发力点需要用意志转移来明确横膈肌的位置，尽量使声带周围的肌肉放松，让声音和气息自然流出，通常我们用"哈"或者"啊"来寻找这种状态。要使声音搭在气息上，我们先出气再发声，这样气息就托住声音了，这也是歌唱中常说的"软起"。初学时气息的控制还不足，如果声音放大就会习惯性地声带肌肉群辅助用力，为了避免习惯性地

声带用力,我们把音量放低进行训练,这也是歌唱中常说的"轻声训练"。

四、歌唱的共鸣

呼吸是歌唱的动力,发音是歌唱的根本,那么共鸣就是歌唱获得优美声音的关键,具有美化和放大声音的作用。有了共鸣我们的身体就形成了音箱,声音会形成泛音,这样的声音整体上是圆润的、饱满的、立体的,不仅优美悦耳,而且富有感染力。

1. 共鸣的运用

通常共鸣腔有:头腔、咽腔、胸腔。美声唱法的共鸣腔集中在头腔上部和后部(头顶和后脑),民族唱法的共鸣腔集中在头腔面罩(面部),低音区的共鸣腔集中在胸腔。另外根据生理结构的特点,有的共鸣腔的大小是固定不变的,因此是不可调节的,例如头腔、胸腔;有的共鸣腔的大小没有固定的容量,因此是可以调节和控制的,例如口腔、咽腔,可通过气息和肌肉的控制进行调节,变换声音的大小和色彩。共鸣的第一步就是打开喉咙,使声音从发出的起点无任何阻挡地到达其他腔体,形成最大限度的共鸣。另外男士要注意放下喉结,解决这个问题需要稳住气息和放松咽喉肌肉。声音的变化可调节的共鸣腔是关键,获得完美的共鸣,统一音区和统一音位(声音发出的位置)是关键。

2. 共鸣的训练

打开喉咙的训练可以通过"打哈欠"、"微笑"、"抽泣"、"闻花"以及"u"母音的发声训练等方式进行。"打哈欠"和"闻花"同时也是呼吸的训练方法,这两种状态下的呼吸是自然而深沉的,另外喉咙也是松弛打开的。"微笑"这里强调的不是表情,而是面部肌肉和动作,"微笑"时喉咙打开,软腭抬起,下巴放松微收,状态积极兴奋,是最好的歌唱状态。"抽泣"时采用的是胸腹式联合呼吸,喉咙打开吸气。

另外通常还运用气息推动,用"哼鸣"练习训练共鸣。"哼鸣"分为开口哼

鸣和闭口哼鸣，要求声音统一、松弛自然。哼鸣时虽然嘴唇是关闭的，但口腔和咽喉是打开的状态，舌头自然放平，打开后牙关，气息推动声音，使声音集中在鼻腔的顶端和眉眼之间，无论音的高低如何变化，音位始终不变，声音的感觉始终保持不变，开口哼鸣要与闭口哼鸣的声音一致。

五、歌唱的语言

歌唱是用语言表达的音乐形式，比其他的音乐形式更容易理解，更容易获得情感上的共鸣。生动的语言和悦耳的行腔融合优美的音乐旋律，歌声生动感人，富有感染力。良好的语言表达，正确的咬字、吐字是歌唱的重要核心之一。

1. 咬字吐字的方法

正确的咬字和吐字大致与说话一样，要把每一个字说清楚，字正了腔才能圆。因为歌唱有旋律，所以每一个字不像说话一样的长短、高低、强弱大致相同。歌唱时的字有长有短，有高有低，有强有弱，因此需要注意三个环节过程：字头、字腹、字尾。咬准字头，也就是声母部分，要短促、干净、准确、清晰、到位；字腹饱满，也就是韵母部分，要打开喉咙，口形保持不变，使声音连贯、饱满、流畅；字尾收音，也就是韵母的韵尾，一般说话时几乎忽略了韵尾音，但是在歌唱中韵尾音是关键，影响到这一个字是否能唱清楚，还会影响这一个字的声音位置和行腔共鸣。收音要准确、清晰、干净，需要打开喉咙，口型保持好归韵的韵音。

2. 咬字吐字的训练

日常的咬字吐字训练，首先要做到咬字准确，学好普通话是前提，掌握每一个字的正确发音，锻炼嘴唇和舌头的灵活性以及和鼻子、牙齿等的协调性，可以做绕口令的训练。

歌唱的语言和日常的说话还是有区别的，歌唱的语言需要注意行腔，每一个字要有腔调和艺术感。朗诵与歌唱的咬字吐字比较接近，需要把每一个字富有

感情的行腔归韵。如果想更接近歌唱的咬字和吐字，唱念歌词也是一个很好的方法。把歌词中的每一个字，按照歌唱的发声要求，统一音位，做好归韵，运用气息唱念出来。

在歌唱的过程中如果某一个字的发音掌握不好，可以用逐字慢唱的方法，把吐字咬字的三个过程放慢扩大，找出是哪个环节的问题，再有针对性地解决。逐字慢唱也是训练共鸣，控制气息，统一音位的好方法。

六、歌唱的情感

歌唱的最终目的是情感表达，用"情"歌唱才能打动人，因此歌唱过程中对情感的处理至关重要，我们唱出的语言和旋律要赋予情感的传递，达到情感上的感染与共鸣。逐字逐句有抑扬顿挫，有起承转合，有轻重缓急，不同的感情色彩需要不同的处理。

1. 情感的运用

歌唱的技巧有助于情感处理的表达，例如对呼吸的控制，对共鸣的处理等，但在歌唱过程中情感的表达远大于歌唱技巧的呈现。

歌唱过程中呼吸的控制使声音有了明暗、强弱的变化，对旋律、节奏、强弱的掌握使声音有了跌宕起伏、轻重缓急的变化，对音色的塑造使声音有了角色身份、七情六欲的变化，对连音、断音、重音、滑音的运用使声音有了语意、语气的表达，真声、假声、混声的交替使声音有了美丽和色彩。

2. 处理的方法

歌唱要做到以情带声、声情并茂，需要对歌唱作品进行艺术再创作，根据自己的艺术理解，融入自身的情感表达，呈现出富有自身特色的作品，需要做到以下几点：

第一，刻苦训练，完善、提高歌唱技巧是前提，因为一些对歌曲的情感处理需要一定的歌唱技巧作为支撑，否则很难呈现。例如在声断气不断、渐强渐弱、

跳音等的处理上,呼吸的控制起到了决定性的作用。

第二,加强知识学习、文化修养、生活阅历等的积累和感悟,因为这些积累直接影响对作品的理解和情感表达是否到位。例如从未有过远行,很难理解对亲人、对家乡的思念之情。

第三,用心了解和分析作品的背景和作者,因为只有了解创作背景、作者情况等,才能真正理解作品想要表达什么,才能准确把握情感的表达,才能进行深刻的再创作。

综上所述,关键的一点还要注意歌唱的情感表达一定是歌唱者融入自我真情实感的自然流露,因为只有真情才能真正打动人、感染人,任何虚情假意、拿捏造作的表达都是苍白乏味的。

七、常见问题和处理方法

在学习的过程中我们会遇到这样或那样的问题,首先要学会判断对错和分析问题的原因,再采取有针对性的训练,以下总结了几种常见的问题和解决方法。

1. 气息不足

初学者在学习过程中,经常会遇到气息不足的问题,而且是普遍存在。一句唱不下来就没气了,这个问题的原因绝大部分是因为初学者对气息掌握还不够熟练,吸气吸得不够多、不够深,吐气的控制不好,一下子放得太多。除了加强呼吸训练以外,还需注意句与句之间换气的衔接,注意气口的设计,换气要巧。歌唱的旋律每一句都是相互连贯的,音与音都是紧密衔接的。我们往往会因为把每一个字的时值唱得太满,而没有给换气留出位置,使换气很仓促,吸得不够多,这样就会一句比一句少,气息越来越不够用。而我们第一句唱得都很从容,就是因为第一句吸气是从容的。因此我们在唱完每一句需要留出换气的空当,简单来说就是每一句的最后一个字的节拍不要唱满,留出三分之一或四分之一的空当作为换气的时间,这样换气就会从容一些,为下一句的演唱做好气息准备。

2. 声音紧白

声音紧一般是因为气息流动性不好，整个身体和气息是僵硬状态，这时需要我们把气息流动起来，走起来唱是一个很好的解决办法。另外声音紧、白还有我们的声带跟着用力的原因，声带用力就会使声音变得紧张、苍白，这时需要我们放松声带，用"意念转移"的办法来把力量的核心放到横膈膜上来。

声音白的原因还有一点我们的气息和声音是脱节的，声音没有完全搭在气息上，没有形成共鸣，所以我们的声音是喊叫式的。这时需要我们注意的是不要盲目地唱高音和难度大的作品，多做"轻声"训练，感受气息与声音的配合，多做"哼鸣"训练，感受声音的走向与共鸣回旋。

3. 声音抖

学习过程中很多人为了追求共鸣效果而刻意地使声音抖动，但其实这种抖动的声音与真正的共鸣是有很大区别的。还有一种是过度追求宏大的音量，而使用胸声过重，喉咙打开得过大，气息冲击强烈，用力过猛使声音颤抖。改正这个问题首先需要学会分清什么是自然颤音，什么是抖动颤音，在练习的过程中注意避免错误的颤音；另外注意控制气息对声带的强烈冲撞，控制呼气，采用中弱的音量来唱中声区，特别是唱延长音时要控制气息的平稳和支撑；在初期可以采用唱短时值的"啊"音和一些顿音，多做音阶发声训练，注意口腔的开合度，下巴放松，呼吸自然，逐渐改正。

4. 高音和低音

初学时经常会遇到高音上不去、低音下不来的问题，尤其是唱高音是大多数学习者很难攻克的难题。

唱高音时往往会习惯性地向上去够声音，这样会造成气息上浮失去支点，声音位置不稳、移位，失去横膈膜动力支撑，下巴上扬、拉伸脖子，胸部、咽部、声带等部分的肌肉紧张，最终够了半天高音还是唱不上去。

唱低音时习惯性地向下压声音，声音位置跟着下移，下巴下压，眼睛上翻，

喉咙、颈部肌肉用力紧张，横膈膜力量分散，气息失去支点，最终压出来的声音还是不够低，声音嘶哑难听，甚至发不出声音。

无论是唱高音还是唱低音，首要的前提是气息要稳，不能上浮或下压，横膈膜的动力和气息的支点保持不变，其他部位的肌肉放松自然，声音的位置保持不变。改变常规高音声音向上和低音声音向下的思路，反其道行之。唱高音时要感觉主动力向下，声音位置紧贴上口盖，打开喉咙，上牙微微向外，感觉上像是要去啃一个大苹果，横膈膜、两肋、腰部两侧向下拉伸、向外扩张发力，使声音形成上贴下伸的对抗力，就像是皮筋的两头一起拉伸，这样音高自然就上去了。唱低音时要感觉主动力向上，声音一定要紧紧贴住上口盖，喉咙不要开得太大，横膈膜力量支点撑住、稳住，其他部位放松自然，感觉每一个低音都是贴着上口盖发出来的，这样低音自然就下去了。

5. 提喉、喉音

提喉和喉音的问题一般常常出现在男声，因为男生有喉结，喉结总是会习惯性地跟着高音和低音向上向下移动，还有就是喉咙跟着用力，下巴用力，舌根用力，气息的运用不正确。

纠正的方法是首先男生要尽量保持喉结稳定，不要上下移动，气息的支点和动力支点稳定。多做哼鸣练习，感受共鸣位置。其次进行飞翔式呼吸训练，开口呼吸，参照前面的呼吸单纯训练慢吸慢呼，配合上两臂跟随气息缓慢向上向下运动，吸气时缓缓打开两臂，呼气时缓缓向下收回手臂，就像在缓缓飞翔，利用两臂的辅助，认真体会下拉、扩展的感觉和气息的运动。在此基础之上，后续配合下行发声练习，唱"喔、欧"音；逐步再进行下行闭口音练习，唱过度变化音"欧、乌、衣"；最后进行上行抬笑肌的练习，唱"嗨"音。

6. 鼻音重

鼻音往往是因为在寻找头腔共鸣时，声音在口腔或鼻腔中受到阻碍而产生的。有的会把鼻音误认为是鼻腔共鸣，致使声音的重心和注意力都集中到了鼻子，软腭下沉无力，舌头中部抬得过高，堵塞气息，气流传不出去，声音直接从

鼻腔发出，这种声音穿透力不强，共鸣不佳，音色不明亮。

纠正的方法是发声训练先不唱有鼻音的母音练习，例如安、昂、弯、翁、因等，多练习啊、迂、奥、欧等母音练习，发声时注意气息的控制，放松舌根，软腭微抬，保持气息通畅流动。多练习打哈欠的呼吸训练，提起软腭，打开气息通道，让气流冲击上牙内侧，穿透鼻腔到达眉心或脑门。发声时感觉让声音从口腔直接出来，减少在鼻腔的停留。

7. 情绪紧张

有一些初学者心理素质不太好，在学习初期很容易情绪紧张，这会直接影响到声音和歌唱的状态，使歌唱效果大打折扣。因此必须内心强大，克服紧张和不自信，尽量将情绪多投入到音乐旋律和情感表达上。刻苦训练，使自身的技术技巧能力提高，胸有成竹、充满自信、游刃有余地快乐歌唱。首先要减轻心理负担和思想压力，不要感觉自己唱不好很丢脸，任何人都是从不会到会的，都会经历这个过程，正是因为不会或不好，我们才需要学习。不要跟别人比，只跟自己比，跟自己的以前比，跟自己的昨天比。平时的功课要做扎实，把歌词背熟练，把旋律节奏掌握好，把伴奏合好等等，一切准备工作都做好，自然会减少心理负担。另外不要急于求成，一味地练习难度大的作品，难免会造成心理紧张。我们可以给自己定一个小目标，在短期内努力完成，就这样一个个实现自己的小目标，满满的小成就，同时自信心也会一步一步地树立起来。另外多参加实践活动，将这个过程变成习以为常，也就会慢慢克服紧张感。

8. 唱法的纠结（以下针对老年人）

美声、民族、通俗三种唱法，初学者经常会迷茫，要学习哪种唱法？或者一味地认为学唱歌就必须学美声；甚至一些学习了较长时间的学习者，经常因为唱法而纠结自己究竟适合哪一种。实际上这三种唱法的呼吸、发声原理都是相通的，只是声音的位置摆放得不一样，共鸣腔体不一样，音色和音感不一样。所以作为初学者，这三种唱法都是可以的。从难易程度上通俗唱法需要的气息强度较小，相对简单些。对于老年人而言，根据老年人的声带特点，通俗唱法更易于

学习和适合歌唱。练习时不要把方法想得太多，要把注意力和重点放在舒服地歌唱，唱出来的声音好听即可，唱得舒服听得也舒服就是成功的好声音。作为有一定技术技巧的学习者来说，选择哪一种唱法要结合自己的音色，如果音色醇厚则适合美声唱法，如果音色明丽则适合民族唱法，如果音色亲和则适合通俗唱法。实际上唱法的界限不是完全划分隔离的，不同的作品和不同的情感也需要不同的音色处理，音色的处理上就会变化声音的位置和共鸣腔，唱法上也是相互融合的，因此不用过分纠结唱法。

9. 真假声的困扰

在学习歌唱的过程中经常会被真声、假声所困扰，老师也经常会说"不要用真声喊""声音太假了"等等。那到底是该用真声还是假声呢？其实我们歌唱时的声音是混声，真声和假声的比例在随着音的高低和音色的变化而变化。在唱中低音区时，我们的真声多假声少，尤其是通俗唱法，甚至都是真声；在唱高音时，我们的真声少假声多，只靠真声是喊不上去的。所谓的真声、假声，就是共鸣的问题，真声共鸣接近口腔，假声共鸣接近头腔，所以真假声其实就是共鸣腔的控制。人们常常会说真假声的过度有一个明显的分界线，这样造成了很多人都难以克服这一难点。我们在练习时，尽量不要去想这个分界线，把注意力和重点放在气息和共鸣的控制上，让假声随着共鸣腔一点一点地上移、一点一点地加大比例，这样就容易过度所谓的分界线了。

10. 自主练习的方法

初学者在学习的过程中，没有了老师就不知道自己如何自主练习，这里介绍几种适合自主练习的方法：

自主练习的前提是要逐步掌握对错的判断能力，在课上要把老师说对的声音感觉牢牢记住，自主练习时去巩固这种对的声音感觉。

模仿是一种比较直接的学习方法，模仿老师的声音，或者模仿某一种对的声音等等，这样可以减少摸索的过程，减少抽象的想象。

自主练习多做基础训练和单纯训练，例如呼吸训练、哼鸣训练、练声曲等，

或者是歌曲中的某一句、某一段等，重点攻克某一种问题。需要解决和顾及的问题太多就会顾此失彼、不知所措，影响自主练习的效果。

多做歌词的唱念，这样可以先不用考虑旋律和节奏，单纯地解决声音位置和共鸣位置，这也是寻找假声、建立混声的好方法。另外多做轻声练习，这样可以很好地训练气息的控制，因为越是轻声越是需要强大的气息控制力；同时也不会因为追求大音量而用错了方法。

八、嗓音保护与保健

声带是世界上最高级、最名贵的一种乐器，它与我们紧密相连，与我们的衣食住行息息相关，保护好它就需要从日常生活中的一点一滴做起，养成良好的习惯。

1. 衣

根据季节、气候和自身的情况及时更换衣服，避免着凉、上火。衣物的选择也需注意，谨防皮肤过敏。选择正规厂商生产的衣物，新买回来的衣物要经过浸泡、清洗、晾晒、消毒等处理。有皮肤过敏史的要尽量选择纯棉质地的衣物，特别是贴身衣物，尽量选择温和无刺激、天然少添加的护肤品和化妆品，使用前做好皮肤过敏测试。

2. 食

饮食与嗓音的保护最为密切。日常饮食根据自身情况，注意少食辛辣、味重的食物，如果身体不适应或长期过多食用，会刺激口腔、咽腔、声带等发音器官的黏膜，造成红肿或发炎，引起声音嘶哑甚至失声。有些食物吃了以后会让嗓子感觉有东西粘着，影响发音和音色，特别是在演唱前需避免吃生葱、生蒜、韭菜、辣椒、油炸食物等。另外不要饮用过热、过冷的水或食用过热、过凉的食物，容易引起对咽喉的突然刺激，影响周围肌肉的收缩协调性、准确性和灵敏性。

日常饮食要有规律，根据自身情况，控制好食量和食物的种类，一些对慢性疾病不利的食物（如过酸、过咸、过甜、过油等）要尽量避免食用。吃得太多或不消化，容易引起胃部反酸、烧心等不适，胃酸反流会直接刺激咽喉，引起咽喉充血、水肿，影响发音和音色。

吸烟和过量饮酒对身体的伤害很大，对发音器官也会造成威胁，会刺激呼吸道黏膜，使其充血、肥厚、粗糙等。特别是吸烟会引起声门闭合不严，甚至声带本身病变，例如声带息肉，对嗓音的音质和音色都会有很大的影响。烈性酒或过量饮酒，也会引起喉部黏膜充血、水肿、灼痛等症状，用嗓前切忌饮酒。

3. 住

居住的环境就是用嗓的环境，因此周围环境也对嗓音有很大影响。我们居住的环境最好清洁、安静，风沙、烟雾和化学有毒气体对发声器官都有很大的威胁。这些因素对发声器官和呼吸系统的危害还是比较直接的，大家平时都能注意到，能够及时防范，但是噪音的危害很容易被大家所忽视。如果经常生活在喧闹嘈杂的地方，平时用嗓开口说话、歌唱、朗读等都需要大嗓门，声带用力、过度用嗓，久而久之会引起声带疾病。

在有雾霾、沙尘的室外环境，要注意佩戴口罩和清洗口鼻；在有粉尘、干燥的室内环境，要注意保持空气的洁净和湿润；日常生活中使用的被罩、枕套、枕头、毛巾等物品要注意清洁卫生、防尘防螨，养成良好的卫生习惯。

充足的睡眠是保护声带的关键，不要熬夜、过度疲劳。睡眠不足导致身体得不到充分的休息，会引起声音嘶哑，使音色失去光彩。患有失眠或神经疾病要及时就医，配合治疗，保持心态平和、放松，尽可能地用合适的方法调节情绪，例如看看书、听听音乐等，尽量避免焦虑、紧张、烦躁等情绪。

4. 行

日常出行做好防暑防晒、防寒保暖。夏季出行戴上遮阳帽，尽量避免长时间在高温、暴晒的环境里，谨防中暑。冬季出行头部最易散热，容易引起着凉感冒，冷空气也容易造成脑血管收缩，轻则引起头晕、头痛，重则发生意外，戴上

冬帽可以起到保暖与保健的作用。冬季出行除了戴上帽子还要注意戴上围巾，因为我们的声带就在颈部，要避免颈部直接暴露在低温冷风的环境中，注意颈部的保暖，防止呼吸系统的疾病。

长途远行要做好衣物、药品、用品的准备，特别是要提前了解目的地的环境气候，做好应对。旅途中注意补充水分和饮食卫生，量力而行，保证充足的休息，避免危险、劳累和生气，保持心态平和愉悦。

5. 听

俗话说"七窍相通"，耳朵对声带也是有一定影响的。耳朵如果患病会直接影响到发音器官，例如耵聍栓塞、中耳炎、耳聋等，炎症会使得分泌物流入咽部，引起咽部不适，耳闷、耳鸣、耳聋等听力下降的问题，会影响耳朵对声音的判断能力，一来听不清音乐，二来不能准确判断自己的声音。因此日常要注意保护听力，养成良好的用耳、护耳习惯。

6. 病

在疲劳或患病期间，尽量避免过度用嗓或大声练声、歌唱，有些时候需要噤声休养。例如感冒期间，疾病有鼻炎、咽炎、扁桃体炎、喉炎等，应减少用嗓、停止练声，可以适当地做哼鸣练习，可以缓解鼻塞等症状。

声带本身也会由于发声方法不正确或其他疾病而引起一些病变，主要症状有声带充血、声带水肿、声带发炎，这些症状可以通过药物和调养来治疗；有些症状需要手术来治疗，例如声带小结和声带息肉；有些慢性病变需要长期治疗和日常注意，例如声门闭合不好，这是由于睡眠不足、剧烈运动、慢性疾病（肾炎、糖尿病、结核病等慢性炎症）引起的，声门闭合时又出现裂缝，声音呈现漏气、嘶哑的现象，这种情况除了需要积极配合治疗、按时服药，还要尽量减少用嗓。

第三章　基本乐理

清晨当我们睁开双眼，就会听到不同的声音。在自然界和生活中有各种各样的声音，有些声音可以被耳朵接收到，而有些声音是耳朵接收不到的。那些能被耳朵接收，且具有规律的振动，同时有明显音高的音，被称为乐音。这些乐音经过一定的排列与组合，就构成了旋律和音乐。而有些不规律振动的音，且没有明显的音高，比如一些打击乐发出的声音，则被称为噪声，但它们也为音乐增添了丰富的色彩。

音的性质分为：音高、音值、音量和音色。也就是说音有高低、长短、大小和特征之分。不同材质、结构的发音体会发出不同的音色，再加上不同的高低、长短、大小等变化，交织在一起就组成了美妙的音乐世界。

每一种乐器或人声都有自身能发出的最低音和最高音，从最低音到最高音之间的声音范围就是音域。在整个音域中按照音的高低和音色特征可划分出不同的区域，即低音区、中音区、高音区。不同的发音体音域和音区的范围及划分也不同。

一、音名与唱名

音乐的基础音符是7个阿拉伯数字，它们在不同的场合会变身成不同的形态，有不同的名字。在表示歌曲曲调时变身成7个英文字母，被叫做音名；在演唱时变身成7个拉丁文音节，被叫做唱名。具体情况如下表所示：

	1	2	3	4	5	6	7
音名	C	D	E	F	G	A	B
唱名	do	re	mi	fa	sol	la	si

二、音高与时值

在7个阿拉伯数字的上下左右不同位置加上不同的符号，可使其发生高低、长短的变化，这些变化后的数字有了新的名字，并排列组合成音乐的语言。

1. 音的高低

各种不同高低的音符可以组合出旋律。

高音	$\dot{1}$	$\dot{2}$	$\dot{3}$	$\dot{4}$	$\dot{5}$	$\dot{6}$	$\dot{7}$	上加点（高八度）
中音	1	2	3	4	5	6	7	原形
低音	$\underset{.}{1}$	$\underset{.}{2}$	$\underset{.}{3}$	$\underset{.}{4}$	$\underset{.}{5}$	$\underset{.}{6}$	$\underset{.}{7}$	下加点（低八度）

2. 音的长短（时值）

各种时值长短不同的音符可以组合出节奏。

在以四分音符为一拍的情况下，我们以音符5为例。

音符	名称	长短	表示	打拍子	加符号
5 - - -	全音符	4拍	●●●●	↓↑↓↑↓↑↓↑	增时线
5 -	二分音符	2拍	●●	↓↑↓↑	增时线
5 - -	附点二分音符	3拍	●●●	↓↑↓↑↓↑	增时线
5·	附点四分音符	1.5拍	●◐	↓↑↓	附点
5	四分音符	1拍	●	↓↑	无
5 (下划线)	八分音符	0.5拍	◐	↓	减时线
5·(下划线)	附点八分音符	0.75拍	◑	↓↑	减时线、附点
5 (双下划线)	十六分音符	0.25拍	◂	↓	减时线

0代表休止符，意为休止不发声，以四分休止符为一拍为例。

休止符	名称	长短	表示	打拍子	加符号
0000	全休止符	4拍	○○○○	↓↑ ↓↑ ↓↑ ↓↑	无
00	二分休止符	2拍	○○	↓↑ ↓↑	无
0·	附点四分休止符	1.5拍	○◐	↓↑ ↓	附点
0	四分休止符	1拍	○	↓↑	无
0	八分休止符	0.5拍	◐	↓	减时线
0·	附点八分休止符	0.75拍	◔	↓↑	减时线、附点
0	十六分休止符	0.25拍	◵	↓	减时线

以上我们是以四分音符或四分休止符为一拍为例，列举了音符的名称、长短、拍子等，我们还可以以八分音符和八分休止符为一拍为例，音符的名称不变，它们之间关系不变，变的是长短和拍子，详细情况见以下列表。

在以八分音符为一拍的情况下，我们以音符5为例。

音符	名称	长短	表示	打拍子	加符号
5·	附点四分音符	3拍	●●●	↓↑ ↓↑ ↓↑	附点
5	四分音符	2拍	●●	↓↑ ↓↑	无
5	八分音符	1拍	●	↓↑	减时线
5·	附点八分音符	1.5拍	●◐	↓↑ ↓	减时线、附点
5	十六分音符	0.5拍	◐	↓	减时线

下表中我们可以看到以八分音符为一拍时，不同休止符的具体情况。

音符	名称	长短	表示	打拍子	加符号
0·	全休止符	3拍	○○○	↓↑ ↓↑ ↓↑	附点
0	四分休止符	2拍	○○	↓↑ ↓↑	无
<u>0</u>	八分休止符	1拍	○	↓↑	减时线
<u>0</u>·	附点八分休止符	1.5拍	○◐	↓↑ ↓	减时线、附点
<u>0</u>	十六分休止符	0.5拍	◐	↓	减时线

三、音乐常用记号

7个阿拉伯数字经过各种变换和添加各种符号，排列组合成音乐的语言，即乐句；这些乐句组合在一起形成了乐段，最后形成整首作品，即一首歌曲。在音乐歌曲中还有一些音乐的记号，具体情况详见下表。

记 号	含 义
1=C 1=F 1=A 等	1=? 称为调号，决定歌曲的曲调高低，也就是以哪个音为1。例如1=F就是以F为1，依次向上向下构成音阶和旋律。
2/4 3/4 4/4 等 3/8 6/8 等	这个分数称为拍号，决定歌曲的律动节拍和强弱规律。具体含义如下： 2/4，以四分音符为一拍，每小节2拍，强弱规律为强、弱。 3/4，以四分音符为一拍，每小节3拍，强弱规律为强、弱、弱。 4/4，以四分音符为一拍，每小节4拍，强弱规律为强、弱、次强、弱。 3/8，以八分音符为一拍，每小节3拍，强弱规律为强、弱、弱。 6/8，以八分音符为一拍，每小节6拍，强弱规律为强、弱、弱、次强、弱、弱。
♯ ♭	♯为升号，表示将原音升高半音；♭为降号，表示将原音降低半音。
| |	小节线，两条竖线之间为1小节。
‖	终止线，代表曲终结束。
V	呼吸记号，代表在此标记处换气呼吸。
⌢	连音记号，代表弧线内的音演唱要连贯、流畅，常常代表一字多音。
▼	顿音记号，代表记号下的音要断开演唱，有跳跃感。
>	重音记号，代表记号下的音演唱时要加强、加重。

续表

记　　号	含　　义
⌢	延长记号，带有此标记的音演唱时要延长。
⌒	延音线记号，此标记中的2个以上的同音要演唱为1个音，时值为连线下所有同音时值的总和。
$\overset{3}{\frown}5$	左图中的小音符就是倚音，代表演唱下方主音时要先唱前上方的倚音。倚音时值很短，重音要放在主音上。
∿	波音记号，代表演唱时主音要带上方或下方相邻音一起演唱。
tr	颤音记号，代表演唱时要将主音和其上方相邻音快速均匀交替演唱。
＞＜	渐强渐弱记号，尖的方向为渐弱，开口的方向为渐强。
p　mp　pp f　mf　ff sf	p代表弱，mp代表中弱，pp代表很弱； f代表强，mf代表中强，ff代表很强； sf代表突强。
‖: :‖	反复记号，代表该符号之间的音要重复演唱两遍。
⌐1.⌐2.	反复跳跃记号，俗称1房子和2房子，代表从头演唱到1房子，再从头演唱，演唱到1房子之前后，跳过1房子，接着演唱2房子。
D.C.	从头反复记号，代表演唱至D.C.处，从头反复一遍至‖曲终。

第四章　发声技法训练

一、初级练声曲

1. 注意气息和旋律的连贯。

2. 嘴唇放松，不要僵硬，上颚尽量上提。

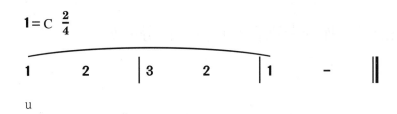

3. 气息流动起来，保持稳定而流畅，像波浪线一样，不能唱成上台阶的感觉。

$1=$ C $\frac{2}{4}$

| 1　2 | 3　4 | 5　4 | 3　2 | 1　- ‖

a

4. 练习哼鸣时，找一找头腔眉心处共鸣点，气息支撑住，尝试发出比较集中、有穿透力的声音。

```
1=C 2/4
5  4 | 3  2 | 1  - ‖
m
```

5. 由yi唱ya时，注意转换缓慢自然，咬字位置统一，不要用嗓子较劲。

```
1=C 2/4
5  3 | 4  2 | 1  - ‖
yi      ya
```

6. 六度的音程跨度要注意音准。下行时同样需要气息的支撑，保持平稳直至最后一个音结束。

```
1=C 2/4
1  3 | 5  6 | 5  3 | 1  - ‖
u
```

7. 注意音乐记号，连音和跳音的特点要区分明显。

```
1=C 2/4
1  3 | 5̌  5̌ | 5  4 | 3  2 | 1  - ‖
a  a  a   a
```

8. 唱跳音时小腹要稍用力，使气息具有弹跳性和爆发力。

```
1=C 2/4
3̌  3̌ | 2̌  2̌ | 1  - ‖
lü lü  lü lü  lü
```

9. 咬字不要太硬，不同的音转换自然，发声位置不要因字的变化而发生改变。

10. 用气息托住每一个音，保证声音是跳跃的，状态积极，抬笑肌，提上颚。

二、中级练声曲

1. 注意咬字转换应舒缓自然，不宜过快，保持位置的统一。

2. 乐句中间不换气，一口气唱完。用气息托住每一个音弹跳、爆破。

3. 哼鸣练习，集中注意力，闭上嘴巴，像含住一口水，想象声音从眉心位置发出，多加练习，找到高泛音位置点，体会头腔共鸣。

$1=C\ \frac{2}{4}$

| 1 2 | 3 4 | 5 4 | 3 2 | 1 — ‖

m

4. 十度的跨度，体会气息的根在丹田处，不要随着音的升高而拔起，而且气息要均匀分布，保持到最后一个音。

$1=C\ \frac{2}{4}$

| 1 3 | 5 i̇ | 3̇ i̇ | 5 3 | 1 — ‖

 yi ya

5. 注意气息稳定流畅，咬字位置要统一。

$1=C\ \frac{2}{4}$

| 5 6 5 3 | 1 3 5 | 5 6 5 3 | 1 — ‖

la la la la　la la la　la la la la　la

6. 演唱闭口音时，口腔内状态同样积极，抬笑肌，提上颚。

$1=C\ \frac{2}{4}$

| 5 4 3 2 | 1 2 3 4 | 5 4 3 2 | 1 — ‖

yi　　　ya　　　yi

7. 注意气息的流动和旋律的连贯。

$1=C\ \frac{2}{4}$

| 5 3 | 2 1 | 2 3 | 5 — ‖

lü lü lü lü lü lü lü

8. 这条是练习气息的，发声前应充分吸气，均匀分布气息，要保持到最后一个音仍有余力。

```
1=C 2/4
| 1 2 3 4 | 5 4 3 2 | 1 2 3 4 | 5 4 3 2 | 1 2 3 4 | 5 4 3 2 | 1 — ‖
吐唇
```

9. 要带着欢乐的感觉演唱这组跳音练习，轻盈但不轻飘。

```
1=C 2/4
| 1 5 1 0 | 1 5 1 0 | 1 5 3 5 | 2 5 1 0 ‖
  ha ha ha  ha ha ha  ha ha ha  ha ha ha
```

10. 用打哈欠的感觉练习。认真体会小腹的气息支撑，以及口腔、喉咙、头腔在日常最为放松打哈欠时的感觉。

```
1=C 2/4
| í — | í — | 7 6 5 4 | 3 2 1 | 1 — ‖
  ma
```

三、高级练声曲

1. 前半部分跳音，保持兴奋的状态。后半部分连音，气息由强到弱，平稳结束。中间不换气，一口气完成。

```
1=C 2/4
| 5  5 | 5  5 | 5 6 4 5 | 3 4 2 3 | 1 — ‖
  mi mi  mi mi  ma                  mi
```

2. 八度的跨度，气息平稳推进，力求做到胸腔到头腔以及真假声的自如转换。

$1=C\ \frac{2}{4}$

| 1 3 | 5 i | i - | 7 5 | 4 2 | 1 - ‖

yi　　　　　　　　　　ya

3. 前半部分连音，后半部分跳音。应注意气息的稳定和灵活性。

$1=C\ \frac{2}{4}$

| 1 2 3 4 | 5 4 3 2 | 1 3 | 5 i | 1 - ‖

yi　　　　　　　　ha ha ha ha ha

4. 注意咬字转换自然，保持位置的统一，一口气完成，可放慢速度练习。

$1=C\ \frac{2}{4}$

| 5 3 5 | 4 2 4 | 5 3 5 3 | 4 2 4 2 | 3 2 1 1 - ‖

mi ma mi ma mi

5. 句子中间不换气，一口气唱完，保持兴奋状态。进入下一句时充分吸气，再开始练习。

$1=C\ \frac{2}{4}$

| 1 3 | 5 6 | 5 i | 5 3 | 1 - ‖

ha ha ha ha ha ha ha ha ha ha

6. 十度的跨度，不要随着音的升高将气息拔起。保证喉咙、头腔、气息最好的状态迎接高音。

$1=C\ \frac{2}{4}$

| 1 3 5 i | 3̇ i 5 3 | 1 3 5 i | 5 3 1 ‖

lü lü lü lü lü lü lü lü lü lü lü lü lü lü lü

7. 一口气完成，气息平稳推进，最后一个音保持住。做到胸腔到头腔以及真假声的自如转换，注意音准。

$1=$ C $\frac{2}{4}$

1 2 3 4 | 5 6 7 i | 2̇ 3̇ 2̇ i | 7 i 7 6 | 5 6 5 4 | 3 4 3 2 | 1 — ‖
la la la la　la la la la　la la la la　la la la la　la la la la　la la la la　la

8. 三连音节奏把握准确，注意音准，旋律线向上推进，做渐强的效果，气息要保持到最后。

$1=$ C $\frac{2}{4}$

1 7 1 | 2 1 2 | 3 2 3 | 4 3 4 | 5 4 5 | 6 5 6 | 7 6 7 | i　i — ‖
la la la　la la la　la la la　la la la　la la la　la la la　la la la　la

9. 第一个音为最高音，各个位置要达到最好状态，声音发出一步到位。

$1=$ C $\frac{2}{4}$

i　i | i 5 3 | i 5 3 5 | 1 — ‖
ha　ha　ha ha ha　ha ha ha ha　ha

10. 旋律线连贯向上推进，做出渐强的效果，气息由弱到强，要保持到最后一个音站稳。

$1=$ C $\frac{2}{4}$

1 2 3 4 | 5 6 7 i | 2̇ 3̇ | i — ‖
la la la la　la la la la　la　la　la

第五章 精练佳作表演

一、初级曲例

花非花

（唐）白居易 词
黄自 曲

$1=D \quad \dfrac{4}{4}$

5 6 5 3 | i 2 i 6 | 5 5 i 6. 5 | 3 2 1 2 — |
花 非 花， 雾 非 雾， 夜 半 来， 天 明 去。

2 3 5 6 5 | 5 2 i 6 — | i 6 i 5 3 5 | 6 2 3 i — ‖
来 如 春 梦 不 多 时， 去 似 朝 云 无 觅 处。

作品解析：《花非花》是唐代诗人白居易所作的一首诗。此诗表达作者对人生缥缈如幻影的感慨，表现出一种对生活中存在过的美好的人与物逝去了的追念、惋惜之情。全诗通篇都为隐语，语意双关，富有朦胧诗意之美，是情诗中的一首佳作。20世纪30年代，由我国作曲家和音乐理论家黄自先生将此诗谱为曲子，广为流传。黄自（1904—1938），字今吾，江苏省川沙县（今属上海市浦东新区）人，作曲家，音乐教育家。小学毕业后考入北京清华学校，开始接触西方音乐，学习音乐课程。北京清华学校毕业后赴美留学，在美国欧柏林学院主修心理学，选修音乐课程。获学士学位后到耶鲁大学学习理论作曲。1929年回国，先后在多所学校任教，热心音乐教育事业，培养了许多优秀音乐人才。黄自是中国早期音乐教育奠基人。

这首歌曲在音域方面难度较低，适合声乐初学者学习，可以很好地完成。需要注意的是咬字方面，歌词中的"非""天""明"这几个字，发音时嘴容易习惯性地咧开，从而破坏整体发音位置的统一，演唱时应尽量保持喉咙打开。另外，舒缓的节奏需要气息的平稳。在艺术处理方面，歌曲表现出了诗词的意境，旋律委婉，节奏平稳，带有叙述性，应用含蓄、朦胧、恬淡并带有追思之感的情绪演唱。

2.《大海啊，故乡》

大海啊，故乡
影片《大海在呼唤》主题歌

王立平 词曲

1=F 3/4 4/4
稍慢 深情地

(5 6 5. 3 | 5 6 5 - | 6 5 4 1 6 5 | 5 - - | 3 4 3. 2 1 |

6 2 2 - | 4 5 4 3 1 6 | 1 - -) | 1 2 1. 7 6 | 5 3 3 - |
　　　　　　　　　　　　　　　　　　小时候 妈妈 对我 讲，

3 4 3. 2 1 | 6 2 2 - | 7 1 7. 6 5 | 5 2 2 - | 4. 3 1 6 |
大 海　 就是 我故乡。　海 边　出 生，　海 里 成

1 - - | 5 6 5. 3 | 5 6 5 - | 6 5 4 1 6 5 | 5 - - |
长。　　大 海 啊大 海，　是我 生长的 地　方，
　　　　大 海 啊大 海，　就像 妈妈一 样，

3 4 3. 2 1 | 6 2 2 - | 4 5 4 3 1 6 | 1 - - ‖ 3 3. 1 |
海风 吹，　海浪 涌，　随我 漂流四 方。　　大海 啊
走遍 天 涯 海 角，　总在 我的 身　旁。

5 6 5 - | 1. 6 | 3 2 3 2 - | 7 7 6 7 6 5 | 6 - - |
故　乡，　大 海 啊故乡，　我 的 故　乡，

4/4 5 - - 5 | 4 - 6 5 | 5 - - - | 5 - - - | 5 0 0 0 ‖
我　的 故　　乡。

作品解析： 歌曲是电影《大海在呼唤》的主题曲，由王立平作词作曲，朱明瑛演唱，表现了主人公对大海、对故乡和对祖国母亲真挚的爱恋。音乐格调高雅却通俗易懂，是一首深受人们欢迎、脍炙人口的抒情歌曲。歌词从"小时候妈妈对我讲"开始，质朴深情，如诗如歌。借助对大海的思念与赞颂，抒发了作者对故乡和祖国的思念和热爱之情。歌曲旋律流畅舒展，优美动听，结构简洁，节奏严谨，除去反复的部分，前后只有四个乐句。前奏部分很有些波涛涌向海岸的动感气势。前两个乐句为第一段，像在叙家常，质朴无华，用诉说的情绪去演唱。后两个乐句为第二段，情谊深长，表现出作者对大海、故乡和母亲深挚的感情，高潮部分的情感要突出，之后转为舒缓的抒情。

整首歌曲应把握情绪的收放和强弱的对比。我们在演唱之前的发声练习时，大多数老师都会带着学生练习"i""a""u"等，所以在歌曲中遇到"大""时""乡"等很多字时，无论是开闭口音，都要尽量往发声练习中的音归靠，回忆并找到感觉进行演唱，避免出现发声练习和演唱两种状态不一致的情况。

 3.《送别》

送 别
影片《城南旧事》插曲

李叔同 词
(美) 约翰·庞德·奥德韦 曲

1=C 4/4

| 5 3̲5̲ i - | 6 i 5 - | 5 1̲2̲ 3 2̲1̲ | 2 - 0 0 |

长 亭 外， 古 道 边， 芳 草 碧 连 天，
长 亭 外， 古 道 边， 芳 草 碧 连 天，

| 5 3̲5̲ i. 7̲ | 6 i 5 - | 5 2̲3̲ 4. 7̲ | 1 - 0 0 |

晚 风 拂 柳 笛 声 残， 夕 阳 山 外 山。
问 君 此 去 几 时 还， 来 时 莫 徘 徊。

| 6 i i - | 7 6̲7̲ i - | 6̲7̲ i̲6̲ 6̲5̲ 3̲1̲ | 2 - 0 0 |

天 之 涯， 地 之 角， 知 交 半 零 落，
天 之 涯， 地 之 角， 知 交 半 零 落，

| 5 3̲5̲ i. 7̲ | 6 i 5 - | 5 2̲3̲ 4. 7̲ | 1 - 0 0 :||

一 壶 浊 酒 尽 余 欢， 今 宵 别 梦 寒。
人 生 难 得 是 欢 聚， 惟 有 别 离 多。

作品解析： 歌曲《送别》是有着"中国近现代音乐的先驱者"之称的音乐家李叔同于1915年作词的学堂乐歌作品。李叔同（1880—1942），著名音乐家、书法家、美术教育家、戏剧活动家，他还是中国话剧的开拓者之一。1910年他从日本留学归国，先后担任过教师、编辑之职，后剃度为僧，法名演音，号弘一，晚号晚晴老人，后被人尊称为弘一法师。《送别》这首歌曲是李叔同优秀的代表作之一，深受人们的喜爱。这首歌曲取调于约翰·庞德·奥德韦所作的盛行于美国的歌曲《梦见家和母亲》。之后日本词作家犬童球溪选用其旋律填词为《旅愁》。1915年，李叔同又取调于《旅愁》创作了这首经典的歌曲《送别》。当时盛行的学堂乐歌特点是选曲填词，这就是很典型的一个例子。《送别》的歌词创作还有一段经典的背景故事：从日本回国之后，有一段时期的生活给李叔同留下了深刻的印象。当时，层出不穷的社会动荡导致李叔同的挚友许幻园倾家荡产，从而远走他乡。离别时，李叔同百感交集，于是写下作品送别许幻园。我们在演唱这首歌曲之前，首先要了解词曲作家及歌曲创作背景，抒发出作者难舍挚友的复杂情绪。

学员在初学阶段切不可歌唱音量过大，否则会出现"白声"的喊叫现象，要始终保持声音的自然流畅和气息的合理分配，把正确的朗读与发声结合起来，完整地唱好歌曲。

4.《一抹夕阳》

一抹夕阳

歌剧《伤逝》选曲

王泉 韩伟 词
施光南 曲

1=♭A 2/4 中速 稍慢

一抹夕阳映照窗棂，串串藤花送来芳馨，望着窗前熟悉的身影，我的心啊思绪纷纷。破网的鱼儿，游向大海，出笼的鸟儿飞向云空；冲开封建家庭的牢笼，去寻求自由的爱情，去寻求自由的爱情。啊心中的歌，歌中的情，唱不尽姑娘的心声啊 诗一样的花，花一样的梦，他是我心中明亮的星。一抹夕阳映照窗棂，串串藤花送来芳馨。望着窗前熟悉的身影，我的心啊难以平静，我的心啊难以平静。

作品解析： 作品是由王泉、韩伟作词，施光南作曲，是中国第一部抒情心理歌剧《伤逝》中的选曲，1981年秋首演于北京。施光南（1940—1990），被誉为"人民音乐家"，曾任中国音协副主席和全国青联副主席。歌剧《伤逝》是施光南为纪念鲁迅先生诞辰一百周年根据鲁迅小说《伤逝》所改编的同名歌剧，这也是施光南的第一部歌剧。是用西洋歌剧创作的中国民族歌剧探索的代表作，是一部极具探索意义的作品。小说《伤逝》是"五四运动"激情退去后，作者心灵彷徨、犹豫的真实写照。而歌剧《伤逝》遵循了鲁迅原著凝重、抒情、悲剧的风格，注重人物的心理刻画。其中《一抹夕阳》是女主人公的一首抒情歌曲，该曲是子君不顾家长的阻挠和世俗的眼光，勇敢地到涓生工作的报馆与其相会，当她将要和爱人见面时，站在紫藤架下深情演唱的一首作品，生动地表达了子君对美好爱情的憧憬向往，以及追求自由爱情的勇敢。这首歌曲在教学中应用广泛，成为教学必唱曲目之一。

在演唱这首歌曲时，首先要分析子君的情绪，声音要甜美，既有少女向往爱情之情，同时也要展现出冲开封建枷锁的勇敢和坚定。在演唱技巧方面应注意运用气息，把每个乐句衔接流畅，将歌曲的抒情情绪发挥到极致。

5.《月之故乡》

月之故乡

彭邦桢 词
刘庄 延生 曲

1=F 4/4
中速稍慢

(6 1 7 6 3 - | 6 1 7 6 3 - | 2 2 1 2 3 6 | 1 7 6 5 6 -)

3. 5 6 7 5 | 6 - 3 - | 5 5 3 2 3 #4 | 3 - - - | 2 2 3 6 1
天 上 一 个 月 亮， 水 里 一 个 月 亮， 天 上 的 月 亮

2 4 3 2 3 1 | 7 7 6 5 2 | 1 7 6 5 6 - | 3. 5 6 7 5 | 6 - 3 -
在 水 里， 水 里 的 月 亮 在 天 上。 天 上 一 个 月 亮，

5 5 3 2 3 #4 | 3 - - - | 2 2 1 2 4 3 | 2 3 1 2 -
水 里 一 个 月 亮， 天 上 的 月 亮 在 水 里，

7 7 6 5 2 | 1 7 6 5 6 - | (6 1 7 6 3 - | 6 1 7 6 3 -
水 里 的 月 亮 在 天 上。

2 2 1 2 3 6 | 1 7 6 5 6 -) | 3. 5 6 7 5 | 6 - 3 -
低 头 看 水 里，

5 5 3 2 3 #4 | 3 - - - | 2 2 3 6 1 | 2 4 3 2 3 1
抬 头 看 天 上， 看 月 亮 思 故 乡，

7 7 6 5 2 | 1 7 6 5 6 - | 6. 5 6 1 7 | 6 7 5 6 -
一 个 在 水 里， 一 个 在 天 上， 看 月 亮 思 故 乡，

5 5 3 2 3 #4 | 3 #4 3 2 3 - ‖: 2 2 3 6 1 | 2 4 3 2 3 1
一 个 在 水 里， 一 个 在 天 上。 看 月 亮 思 故 乡，

7 7 6 5 2 | 1. 7 6 5 6 - :‖ 1 7 6 5 6 - | 6 - - 0 ‖
一 个 在 水 里， 一 个 在 天 上。 一 个 在 天 上。

作品解析： 作品由彭邦桢作词，刘庄、延生作曲，是海峡两岸词曲作家共同创作的一首思乡的歌曲。彭邦桢，祖籍湖北黄陂，1919年中秋节出生于湖北汉口，1949年到台湾，曾以台湾诗人入选《台湾新文学辞典》，有台湾诗坛"四老"之称。1975年旅美。这首诗创作于1977年的一个夜晚，当时彭邦桢在湖边看到明月高悬，湖面上波光粼粼，思及自己在异国他乡浮萍游离、远离故土与亲人的生活，不禁悲从中来，于是一气呵成创作了此诗。这首诗境界真切美妙，感情细腻深沉，语言简洁如话，韵律和谐动听。

这是一首可以歌唱的诗，也是一支耐人寻味的歌。歌曲风格含蓄委婉、质朴深沉、真挚感人，用短短的几句词描绘了在天上、水里的月亮交相辉映的美妙夜晚，用深情的曲调表达了远在台湾的同胞在中秋之夜对祖国故乡的无尽思念以及对祖国统一的渴望。该曲曲调平稳流畅，音乐主题第二、三、四乐段在旋律上是第一乐段的变化重复，这种咏唱式的写法增加了音乐的艺术魅力。演唱时，舒缓的节奏需要气息的平稳流畅，乐句和乐句之间保持连贯，每句最后一个音的拍子要唱够，尽量做到音停气息不断，结束句控制好速度，把歌曲的意境抒发到位，变化音要唱准确。值得注意的是，当这首歌曲中每句歌词的最后一个字落在"亮""上""乡"上时，口形要圆张，不要像说话时一样咧开。

6.《共和国之恋》

共和国之恋

电视片《共和国之恋》主题曲

刘毅然 词
刘为光 曲

1=F 2/4

深情地

| 3 4 5 6 | 5. 3 | 1 2 4 3 | 2 — | 3 4 5 6 | 5 5̣ | 6̣ | 7̣ 5 4 5 |

1.在 爱 里, 在 情 里, 痛 苦 幸 福 我 呼 唤 着
2.你 恋 着 我, 我 恋 着 你, 是 山 是 海 我 拥 抱 着

| 3 — | 3 4 5 6 | 5. 3 | 1 2 4 3 | 6̣ — | 5̣ 6̣ 5 6 | 5 4 4 |

你。 在 歌 里, 在 梦 里, 生 死 相 依 我
你。 你 就 是 我, 我 就 是 你, 是 血 是 肉 我

| 3 21 2 3 | 1 — | 1 1̇ 7 1̇ | 6 7 1̇ 3 | 4 5 6. | 1 1̇ 7 1̇ | 6 7 1̇ 3 |

苦 恋 着 你。 纵 然 是 凄 风 苦 雨, 我 也 不 会 离 你
凝 聚 着 你。 纵 然 是 扑 倒 在 地, 一 颗 心 依 然 举

| 4 3 2. | 3 4 5 6 | 5. 3 | 1 2 4 3 | 6̣ — | 5̣ 6̣ 5 6 | 5 4 4 |

而 去。 当 世 界 向 你 微 笑, 我 就 在 你 的
着 你。 晨 曦 中 你 拔 地 而 起, 我 就 在 你 的

1.
| 3 21 2 3 | 1 — | 1 — : ||

泪 光

2.
| 3 21 2 3 | 1 — | 1 — | 5̣ 6̣ 5 6 |

形 象 里。 我 就 在

| 5 4 4 | 3 21 2 3 | 1̇ — | 1̇ — ||

你 的 形 象 里。

作品解析：作品是由刘毅然作词，刘为光作曲的歌曲，也是电视系列片《共和国之恋》的主题曲。刘毅然是一位深受读者认可与好评的作家，1988年，他接受中央电视台的邀请，为一部讴歌科技知识分子的大型电视系列专题片《共和国之恋》撰稿。除了负责11集电视专题片的统稿工作之外，策划方也邀请他为这部专题片的主题曲创作歌词。经过一段时间对科学家及其家人的走访，刘毅然被深深地触动了。在艰苦的条件下，老科学家们依然兢兢业业地工作，辛辛苦苦地付出，支撑着他们的是对祖国的拳拳赤子之心。于是，深情款款的歌词"纵然是扑倒在地，一颗心依然举着你"就应运而生了。拿到歌词后，作曲家刘为光很快谱好了曲，完成了这首《共和国之恋》。这首歌源自科学家们对祖国的深情眷恋和无私奉献，通篇没有出现一处"祖国"的词汇，但从心中流出的歌，却更真切地令人感受到科学家们对祖国博大的爱。

这首歌曲的情感是递进的，从开头的深情款款，逐步将情绪推向高潮，直至结尾的加长高音。练习时应注意中高音声音位置的统一，在演唱高音之前要将歌唱状态调整好，腹部紧张用力，气息托住，打开喉咙，找到头腔共鸣的状态，避免用嗓子"挤出来"，不要惧怕高音，应准备好各种状态迎接高音，当然前提是平时多多地练习。

7.《鼓浪屿之波》

鼓浪屿之波

张藜 张红曙 词
钟立民 曲

1=F 4/4

抒情地

(3 4 ‖: 5 6 6 5 5 3 0 5 | 5 3 3 2 6 - | 5 7 1 2 3 | 1 - - 0)

5 6 6 5 5 3 3 2 | 1. 5 5 - | 6 6 5 2 3 4 3 | 2 - - 0 |

1. 鼓浪屿四周海茫茫, 海水鼓起波浪,
2. 母亲生我在台湾岛, 基隆港把我滋养,
3. 鼓浪屿海波在日夜唱, 唱不尽骨肉情长,

5 6 6 5 5 3 3 2 | 1. 6 6 - | 5 7 1 2 3 | 1 - - 0 1 |

鼓浪屿遥对着台湾岛, 台湾是我家乡。登
我紧紧偎依着老水手, 听他讲海龙王。那
舀不干海峡的思乡水, 思乡水鼓动波浪。思

6 6 7 1. 2 | 1. 5 5 - 5 1 | 4 4 6 1. 2 | 1. 5 5 - 5 6 |

上日光岩眺望, 只见云海苍苍。我
迷人的故事吸引我, 他娓娓的话语刻心上。
乡思乡啊思乡, 鼓浪鼓浪啊鼓浪。

6 5 5 3 3 0 5 | 5 3 3 2 2 - | 3 4 3 2 6 - | 5 7 1 2 3 |

渴望, 我渴望, 快快见到你, 美丽的基隆

1. 2. 3.
| 1 - - (3 4 :‖ 1 - - 0 ‖

港! 港!

作品解析： 作品是由著名作曲家钟立民作曲，张藜、张红曙作词的一首歌唱祖国统一的音乐作品。鼓浪屿是福建省厦门市思明区的一个小岛，是著名的风景区，它位于厦门岛西南隅，与厦门岛隔海相望。这里有中外风格各异的建筑物汇集，有"万国建筑博览"之称。此岛音乐人才辈出，居民拥有钢琴的密度居全国之首，又得"钢琴之岛""音乐之乡"之美名。2017年7月8日"鼓浪屿：国际历史社区"申遗成功，成为中国第52项世界遗产项目。1981年，福建省组织了一次音乐作品采风征集活动。在海峡两岸"和平统一"的时代背景下，大多数作者都以"海峡两岸情"作为主题，创作出一批高质量的作品，《鼓浪屿之波》就是其中流传最广、影响最大的一首歌曲。1982年由著名歌唱家李光曦首唱，1984年女高音歌唱家张暴默在央视春节晚会上演唱，经过多年的传唱，今天已成为厦门的品牌之歌。

在演唱歌曲之前，我们应先挖掘歌词的深刻内涵，体会作者迫切期盼台湾早日回到祖国母亲怀抱的愿望，丰富歌唱的情感表现，才能演唱得更加完美。歌曲中有一句"登上日光岩眺望"中，有一个大六度的跳跃，作为声乐初学者，这里是有一定难度的，演唱时喉头应稳固，不可改变歌唱状态，硬挤出声。在气息方面，歌曲节奏抒情缓慢，应明确吸气要适度、均匀且绵长，根据个人情况，可每两小节一换气，也可在空拍时偷换气，但要做到自然、顺畅。还要做到咬字准确清晰、字正腔圆。

零基础学声乐

8.《鸿雁》

鸿 雁

内蒙古民歌
吕燕卫 词

1=G 4/4
中速

‖: 3 1̣ 5̣ - | 5 6̣ 1̇ 6 - | 6 5̇ 3 1̇ 2̇ 5̇ 3̇ | 3̇ 2̇ 2 - - |

鸿 雁 天 空 上， 对 对 排 成 行，
鸿 雁 向 南 方， 飞 过 芦 苇 荡，

5 6̣ 1̇ 6 - | 2̇ 3̇ 1̣ 5̣ - | 3 1̣ 5̣ 6̣ 3 | 1̇ 2̇ 1̇ 6 - - - :‖

江 水 长， 秋 草 黄， 草 原 上 琴 声 忧 伤
天 苍 茫， 雁 何 往， 心 中 是 北 方 家 乡

5 6̣ 1̇ 6 - | 2̇ 3̇ 1̣ 5̣ - | 3 1̣ 5̣ 6̣ 3 | 1̇ 2̇ 1̇ 6 - - - |

天 苍 茫， 雁 何 往， 心 中 是 北 方 家 乡

(2̇ 1̇ 2̇ 1̇ 2̇. 1̇ | 2̇ 3̇. 3̇ - | 2̇ 1̇ 2̇ 1̇ 2̇. 1̇ | 2̇ 5̇ 3̇ 3̇ - |

6̣ 6̣ 1̣ 2̣ 2̣ 3̣ | 5̣ 5̣ 6̣ 3̣ 2̣ 1̣ 3̣ | 6̣ 1̣ 2̣ 3̣ 5̣ 2̣ 1̣ | 2̣ 2̣♭2̣♮2̣ 3̣ 5̣ 3̣ 5̣ 6̣ 1̇ 6̣ 1̇2̇)

1=♭A

‖: 3 1̣ 5̣ - | 5 6̣ 1̇ 6 - | 6 5̇ 3 1̇ 2̇ 5̇ 3̇ | 2̇ - - - |

鸿 雁 北 归 还， 带 上 我 的 思 念。
鸿 雁 向 苍 天， 天 空 有 多 遥 远。

5 6̣ 1̇ 6 - | 2̇ 3̇ 1̣ 5̣ - | 3 1̣ 5̣ 6̣ 3 | 1̇. 6̇ - :‖

歌 声 远， 琴 声 颤， 草 原 上 春 意 暖。
酒 喝 干， 再 斟 满， 今 夜 不 醉 不 还。

5 6̣ 1̇ 6 - | 2̇ 3̇5̇ 1̣ 6̣ 5̣ - | 3 1̣ 5̣ 6̣ 3 | 6̣ - - - ‖

酒 喝 干， 再 斟 满， 今 夜 不 醉 不 还。

作品解析： 作品是收录于专辑《塞北》中的一首内蒙古民歌，作为电视剧《东归英雄传》的片尾曲，被广为流传，原名《鸿嘎鲁》。在蒙语中"鸿"为"白色"之意，"嘎鲁"则是"天鹅"的意思，后在翻译的过程中，在传承的基础上加以创新，便赋予这首歌曲一个更加诗意的名字《鸿雁》。随着翻译改变的，还有歌词大意，原本是一首敬酒歌，被改为思乡曲。《鸿雁》的汉语版本是由吕燕卫作词，编曲为额尔古纳乐队，他们将民族与流行音乐完美结合，用现代时尚的方式表达着他们对内蒙古大草原的爱恋。内蒙古地处祖国北部边疆，地域辽阔、牛羊成群、资源富集，去过内蒙古大草原的人们都会被那里的美景所吸引，流连忘返。蒙古族人民长期过着游牧生活，因此蒙古族民歌与大草原游牧生活息息相关，乐调起伏较大，音域宽广，表现了蒙古族人民豪迈奔放的性格特征。

演唱《鸿雁》时，眼前应浮现出草原上的景色，马头琴声悠扬，鸿雁在蓝天白云间飞过，令人神往，以情感带动声音，会赋予声音丰富的色彩。乐谱中添加了装饰音——倚音，是在模仿蒙古族乐器马头琴的滑音技巧，使音乐突显出民族特色。演唱时应准确灵活唱出，避免生硬、无趣和忽略。

9.《嘎达梅林》

嘎达梅林

蒙古族民歌

1=F 4/4

6. 3 3 23	5 6 1 6.	2 32 1 6.
南 方 飞 来的	小 鸿 雁 啊，	不 落 长 江
北 方 飞 来的	大 鸿 雁 啊，	不 落 长 江
天 上的 鸿 雁从	南往 北 飞，是	为 了 追 求
天 上的 鸿 雁从	北往 南 飞，是	为 了 躲 避

2. 35 1	6 — — —	5 6 5 35
不 呀不 起 飞。		要 说 起 义 的
不 呀不 起 飞。		要 说 造 反 的
太 阳 的 温 暖 哟。		反 抗 王 爷 的
北 海 的 寒 冷 哟。		造 反 起 义 的

5 6 1 6. 6	1 61 6.	2. 33 5 1	6. — — —
嘎 达 梅 林,是	为 了 蒙 古	人 民 的 土	地。
嘎 达 梅 林,是	为 了 蒙 古	人 民 的 土	地。
嘎 达 梅 林,是	为 了 蒙 古	人 民 的 利	益。
嘎 达 梅 林,是	为 了 蒙 古	人 民 的 利	益。

作品解析： 作品是为纪念蒙古族传奇英雄嘎达梅林的一首原生态叙事民歌。嘎达梅林本名那达木德，1893年出生在今内蒙古通辽市科尔沁左翼中旗，16岁到达尔罕旗卫队当兵服役，后掌管全旗130名的骑兵卫队，后因反对达尔罕王爷和军阀开垦草原而被捕入狱。越狱后，嘎达梅林于1929年冬至1931年春率众起义，举行武装反垦暴动，转战于科尔沁草原，最后战死沙场，终年38岁。嘎达梅林掀起的这场反军阀反封建的武装斗争，唤醒了草原人民与封建蒙古王公和东北军阀做斗争的勇气。嘎达梅林的英雄事迹被书写为一部悲壮的史诗，在美丽辽阔的大草原上世代传唱。2002年，著名导演冯小宁执导的电影《嘎达梅林》使全国观众熟悉了这位英雄的传奇故事。随后，《嘎达梅林》交响曲、音乐会等多种形式将嘎达梅林的精神传颂，也使《嘎达梅林》这首草原英雄之歌再次广为流传。

在演唱这首歌曲时，同学们会感受到浓郁的蒙古族音乐的风格特色，强劲有力。首先是气息，声乐依赖于气息的支撑，吸气时，要将口腔、胸腔、腹腔全部打开，尽可能达到积极饱满的状态。呼气时，肌肉的支撑至关重要，要做到集中、拖长以及平稳。通过气息支撑做到头腔共鸣通透、胸腔共鸣扎实，歌唱的音色才能游刃有余，从而体现出草原的宽广和英雄的气概。

10.《草原夜色美》

草原夜色美

白洁 词
王和声 曲

1=C 4/4 2/4
深情 赞美地

(5 6 i ‖ i - i 3 2 i 6 | i - - 5 6 i | 1 - 1 3 2 2 3 | 5 - - 3 5 6 |

‖: 2/4 i . 6 | 4/4 5 6 i 1 6 0 3 5 6 | 2. 3 5 5 0 3 2 1 | 1 - -) 1 2 3 |
　　　　　　　　　　　　　　　　　　　　　　　　　　　　　　　　　草
　　　　　　　　　　　　　　　　　　　　　　　　　　　　　　　　　草
　　　　　　　　　　　　　　　　　　　　　　　　　　　　　　　　　草

5. 6 6 5 0 3 2 1 | 1 - - 3 5 6 | i 3. 6 5 2 3 | 2 - - 3 5 6 | 2/4 6. 3 |
原　　夜色美，　琴曲 悠扬 笛声 脆，　晚风 吹送
原　　夜色美，　九天 明月 总相 随，　晚风 轻拂
原　　夜色美，　未举 金杯 人已 醉，　晚风 唱着

4/4 2 3 5 1 | 6 0 3 5 6 | 2. 3 5 5 0 3 2 1 | 1 - - 5 6 i |
天河的星啊，汇入 毡 房 闪银 辉。
绿色的梦啊，牛羊 如 云 落边 陲。　　啊哈
甜蜜的歌啊，轻骑 踏 月 不忍 归。

i - i 3 2 i 6 | 6/4 i - - 5 6 i | 1 - 1 3 2 2 3 | 5 - - 3 5 6 | 2/4 i . 6 |
嗬　哎啊哈 嗬！啊哈 嗬　哎啊哈 嗬！晚风　吹送
　　　　　　　　　　　　　　　　　　　　　　　晚风　轻拂
　　　　　　　　　　　　　　　　　　　　　　　晚风　唱着

4/4 5 6 i 1 | 6 0 3 5 6 | 2. 3 5 5 0 3 2 1 | [1.2.] 1 - - (3 5 6 :‖ [3.] 1 - - 3 5 6 |
天河的星啊，汇入 毡 房 闪银 辉。　　　　　　　归。　轻骑
绿色的梦啊，牛羊 如 云 落边 陲。
甜蜜的歌啊，轻骑 踏 月 不忍

2. 3 5 5 0 3 2 1 | 1 - - 3 5 6 | 2. 3 5 5 0 3 2 1 | 1 - - | 1 0 0 ‖
踏 月 不忍 归。　轻骑 踏 月 不忍 归。

作品解析： 作品是由白洁作词，王和声作曲，蒙古族著名歌唱家德德玛演唱的歌曲，1983年创作完成，1984年在全国征歌活动中获得一等奖。歌曲流传至今，一直受到人们的喜爱，被人称之为"中国小夜曲"，可见其影响力之广。歌曲有着流畅的旋律，所呈现的意境非常优美，引人入胜。将听众带进草原，感受广袤无垠、牛羊成群，听起来非常舒适惬意。

这是一首女中音歌曲，整体音区都在我们的舒适区，但不要因为舒适而忽略发声技巧。女中音的声音特点是低沉浑厚、柔美动人，这首歌曲中要展现的也是草原的广袤与包容，在演唱时更是起伏有致。我们在听这首歌的时候，女中音浑厚、温润如玉、朴实而富有感染力的音色，仿佛带我们走入夜晚的草原，阵阵晚风在耳边萦绕，让我们渐入佳境，同时被歌唱者强大的爆发力所震撼。歌唱时腔体的打开就尤为重要，不要为追求浑厚低沉的声音而下压喉头，要放开却不过多地使用胸腔发声，准确拿捏放松的唱法，协调地带动每一句演唱。同时，对于歌曲中舒缓的节奏和较长的语句，保持稳定的音量和合理的分配技巧是关键，这样的唱法既展现了宽广豪迈的风格，又不会太多地损坏嗓音的完整性。

11.《吐鲁番的葡萄熟了》

吐鲁番的葡萄熟了

瞿琮 词
施光南 曲

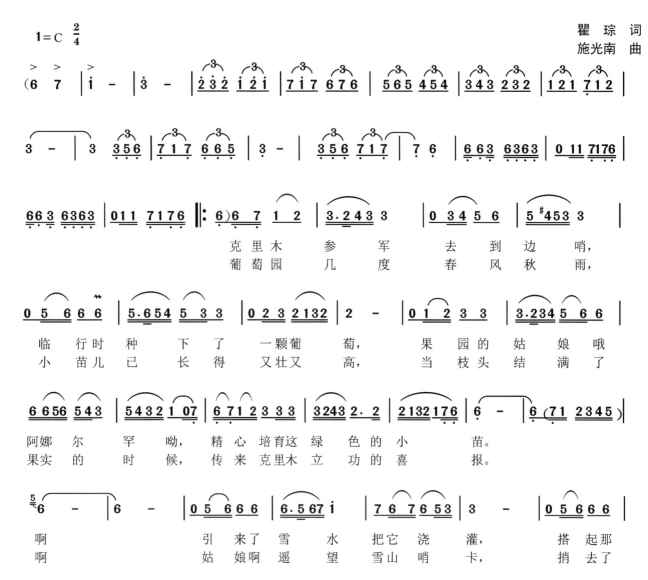

作品解析：《吐鲁番的葡萄熟了》是一首新疆维吾尔族风格的歌曲，由瞿琮作词，施光南谱曲，罗天婵首唱。著名作曲家施光南祖籍浙江，是新中国成立后我国自己培养的新一代音乐家，被称为"时代歌手"，代表作有《在希望的田野上》《打起手鼓唱起歌》等。大家熟知的是歌唱家关牧村的演唱版本，她将西方声乐的演唱技巧运用到民族音乐中，完美演绎了中西方音乐结合的精彩与美妙。著名歌唱家关牧村是难得的女中音，她的声音浑厚、甜美、深情，她用歌声成功地描绘了绿荫下、微风中的葡萄园，塑造了维吾尔族姑娘阿娜尔罕的鲜明形象，传颂了阿娜尔罕和驻守边防哨卡的克里木的真实爱情故事。歌曲旋律流畅、抒情委婉、情深意切，富有西域风情，配合女中音的音色，为大家送来了令人心醉

的葡萄，表达了令人沉醉的祖国情、生活情和爱情。歌曲描绘了三个场景：第一个，姑娘送别心上人去参军，将所有情思都倾注在了临行时种下的葡萄树上；第二个，葡萄苗已慢慢长大，心上人传来喜报，为心上人送去精心培育的葡萄，将两个远远相隔的恋人之间的感情进一步升华；第三个，姑娘细腻的内心活动，优美动人、情意绵绵的爱情旋律，融汇了对美好生活和甜蜜爱情的憧憬与向往。

歌曲融入了新疆维吾尔族的音乐元素和新疆舞蹈的典型节奏，演唱时注意把握音色和旋律上的新疆特征，中低音保持高音位，抬笑肌、提软腭、打开口腔后咽部位，切忌压喉，保持气息平稳。注意音准、咬字清晰，不可出现滑音、漏音、错音等现象，例如"葡萄"的"萄"、"哨"和"苗"等字，力度不宜过大，注意准确性和轻巧优美性，"了"字声音不能虚，控制好气息，发音归韵到"ao"，咬字与气息相互配合，注意中低音的胸腔共鸣，保持音乐的流畅性，做好情绪处理和情感表达。

12.《乡恋》

乡　恋

马靖华　词
张丕基　曲

1=A 4/4

3 5 i 3 2 i | 6 - - - | 2 4 5 7 6 5 | 3 - - - | 5 6 i 4 3 i | 2 - - - | 6 2 i 7 6 5 |

i - - - | i - - - | 3 5 i 3 2 i | 6 - - - | 2 4 5 7 6 5 | 3 - - - | 5 6 i 4 3 2 |
　　　　　　　　你　的　身　影，　你　的　歌　声，　永远　印
　　　　　　　　我　的　情　爱，　我　的　美　梦，　永远　留

2 - - - | 6 2 i 7 i 7 6 7 | 5 - - - | 3 5 i 3 3 2 i | 6 - - - | 2 4 5 7 6 5 | 3 - - - |
在　我　的　心　中。　昨天　虽已　消　逝，　分别　难　相　逢，
在　你　的　怀　中。　明天　就要　来　临，　却难得　和你　相　逢，

5 6 i 4 3 i | 2 - - 6 6 | 7 2 i 7 i 7 6 7 | 5 - - - | 3 5 i 3 3 2 i | 6 - - - |
怎能　忘　记　你的　一　片深　情。　昨天　虽已　消　逝，
只有　风　儿　送去　我的　深　情。　明天　就要　来　临，

2 4 5 7 6 5 | 3 - - - | 5 6 i 4 3 i | 2 - - 6 6 | 7 2 i 7 i 7 6 5 | i - - - :||
分别　难　相　逢，　怎能　忘　记　你的　一　片深　情。
却难得　和你　相　逢，　只有　风

2 - - 2 2 | 2 6 7 6 5 | i - - - | i 0 0 0 | 3 5 i 3 2 i | 6 - - - |
儿　送去　我的　深　情。　　　　　mu

2 4 5 7 6 5 | 3 - - - | 5 6 i 4 3 i | 2 - - - | 6 2 i 7 6 5 | i - - - | i - - - ||
mu　　　　　mu　　　　　　　　　mu

作品解析：《乡恋》是由马靖华填词，张丕基谱曲、编曲，歌唱家李谷一演唱，电视风光片《三峡传说》中的插曲。歌曲发行于1979年，1980年入选北京人民广播电台《每周一歌》，2008年荣获改革开放三十年流行金曲勋章。李谷一曾在1983年中央电视台春节联欢晚会上演唱此歌曲。李谷一祖籍湖南长沙，云南省昆明市出生，中国内地女高音歌唱家，国家一级演员，享受国务院政府特殊津贴。李谷一最初是湖南花鼓戏演员，随后成为中央乐团独唱演员，代表作有《难忘今宵》《长大后我就成了你》《绒花》等等，她的演唱结合了民族音乐的精髓和流行音乐新鲜元素，开创了独特的演唱形式。

《乡恋》可以说是李谷一的成名曲，也是一首改革开放初期文艺界具有开创性、标志性的作品，区别于统一、僵化、千人一面、千曲一调的以往风格，有尝试和碰撞，在节奏上有变化，在歌词上通俗化，在配乐上运用现代乐器，在旋律上抒情化，在演唱风格上运用"轻声唱法"，形成了一种新的艺术形式，在当时的歌坛让人耳目一新。歌曲旋律细腻柔和，歌声温柔甜美，既有精心雕琢的华丽端庄之美，又有亲和真实的自然清新之美。演唱时气息的控制是关键，让声音带有明显气流的声，在起音之前和尾音之后将一定量的气息通过横膈膜的控制送出来，即先出气再出声，气息托住声音，以气带声，用气收声，气息要均匀且充分，同时声音的力度要轻柔，不宜出现很强、很硬朗的声音，有一种轻声吟唱的感觉，从内心深处表达真切的情感。咬字时字头要清晰，口腔不易打开太大，因为声音中的气息较多，如果口腔打开过大，容易造成声音空洞，气息无法控制，甚至失去准确性。

13.《满江红》

满江红

1=F 4/4

岳飞 词
古曲

| 3 5 5̲ 6̲ 1 | 2 3̲ 2̲ 1. 0 | 6̣ 5̲̣ 6̲ 1 2 3̲ 5̲ | 2 — — 0 |

怒 发 冲 冠，凭 栏 处， 潇 潇 雨 歇。

| 3 1̲ 3̲ 5. 0 | 1̇ 5̲ 6̲ 3̲ 2̲ 2. 0 | 1. 3̲ 2̲ 1̲ 6̲ 5̣. 0 | 5 5̲ 6̲ 3̲ 3̲ 1 |

抬 望 眼， 仰 天 长 啸， 壮 怀 激 烈。 三 十 功 名

| 2. 3̲ 2. 0 | 3. 5̲ 1̇ 6̲ 5̲ | 3 2̲ 3̲ 2̲ 1. 0 | 5̣ 1 2̲ 3̲ 5 |

尘 与 土， 八 千 里 路 云 和 月， 莫 等 闲 白 了

| 1. 2̲ 3. 0 | 2 1̲ 6̣̲ 5̣. 0 | 5 — 5̲ 6̲ 1 | 2 3̲ 2̲ 1. 0 |

少 年 头， 空 悲 切！ 靖 康 耻 犹 未 雪，

| 6̣ 5̲̣ 6̲ 1 2̲ 3̲ 5 | 2 — — 0 | 3 1̲ 3̲ 5. 0 | 1̇ 5̲ 6̲ 3̲ 2̲ 2. 0 |

臣 子 恨 何 时 灭？ 驾 长 车， 踏 破

| 1. 3̲ 2̲ 1̲ 6̣̲ 5̣. 0 | 5 5̲ 6̲ 3. 1 | 2. 3̲ 2. 0 | 3 5̲ 1̇ 6̲ 5̲ |

贺 兰 山 缺， 壮 志 饥 餐 胡 虏 肉， 笑 谈 渴 饮

渐慢

| 3 2̲ 3̲ 2̲ 1. 0 | 5̣ 1 2̲ 3̲ 5 | 1̇ 2̲̇ 3̇ — | 2̇ 1̲̇ 6̲ 5 — ‖

匈 奴 血， 待 从 头 收 拾 旧 山 河， 朝 天 阙。

作品解析： 歌曲《满江红》的歌词作者是南宋著名抗金将领岳飞，是一首男声歌曲，许多歌唱家、明星、艺人等演唱过，其中有杨洪基、屠洪刚、施鸿鄂、张明敏、罗文等，旋律曲调也有很多版本，来源于古曲的曲调是大家最为熟悉的旋律。岳飞是宋朝名将，这首《满江红》是他传世不朽的词作，历经几百年依然被广为传诵，表现了岳飞一身浩然正气的英雄气概和精忠报国的英雄之志。不同的乐器也为之诠释，透过苍劲、悲壮的曲调表达激愤、昂扬和壮烈的情绪。《满江红》是宋词音乐的一支曲牌，但宋代的《满江红》曲调我们未曾知晓，在古籍记载中出现过多支曲牌，曲调都较为柔和纤细，与激昂慷慨的歌词不协调。1920年，在"北京大学音乐研究会"所编的《音乐杂志》中的两期合刊上，出现过一首《满江红》古曲，但歌词配的是元代诗人萨都剌的《金陵怀古》，曲调悲壮雄伟。1925年，由杨荫浏先生将岳飞的《满江红》歌词配上了这首古曲，词曲贴切契合，艺术效果良好，这便是我们广为传唱的《满江红》。

演唱时需要注意气息低沉饱满，音色厚重质朴，加入胸腔共鸣，语气坚定有力，咬字要逐字清晰，尾音收音干净利落。这首歌曲无论是歌词还是旋律都是"古曲"，因此在演唱时无论是情绪上的表达，还是歌唱技巧的处理，都需要有代入感，表现出历史的沉淀与厚重，表达出慷慨悲歌与豪情万丈的精神实质。

14.《天边》

天　边

吉尔格楞　词
乌兰托嘎　曲

1=G 2/4

天边有一对双星，那是我梦中的眼睛。
天边有一棵大树，那是我心中的绿荫。

山中有一片晨雾，那是你昨夜的柔情。
远方有一座高山，那是你博大的胸襟。

我要登上登上山顶，去寻觅雾中的身影。
我要树下树下采撷，去编织美丽的憧憬。

我要跨上跨上骏马，去追逐遥远的星星。
我要山下山下放牧，去追寻你的足印。

星星。
足印。

结束句

我愿与你策马同行，奔驰在草原的深处，我愿与你展翅飞翔，遨游在蓝天的穹谷。　　穹谷。

作品解析：《天边》是一首蒙古族风格浓郁的歌曲，曲调中又融入了现代音乐元素，由吉尔格楞作词，乌兰托嘎作曲，2005年由布仁巴雅尔演唱。歌声质朴流畅、深沉幽远、乐感丰富、沁人心脾，表现出浓郁的地域特色，展现了民族音乐独特而优美的旋律魅力，时尚流行的编曲和配器融入其中，听起来耳目一新，富有时代感。

《天边》这首歌曲适合男声或女中音演唱，多位歌唱家、歌手、艺人等演唱过，多个演唱版本都有不同的演绎风格，深受大家喜爱的除了布仁巴雅尔演唱版本，还有降央卓玛、钟丽燕、毕海燕等版本。歌曲以美丽的大草原为背景，用如诗的文字和蒙古族特有的韵律，描绘了美丽宽广、如画如卷、质朴细腻的美景，表达了追逐纯洁高尚爱情的忠贞不渝，让人不禁流连于一幅幅美景之中，沉浸在一幕幕情境之中，此情此景让人陶醉其中而流连忘返。歌曲的结尾部分两个"我愿与你……"，运用重复递进的方法表达了坚定的信心和美好的憧憬，进一步提高了作品的表现力和感染力，使作品形象更加鲜活。演唱时表现出歌曲意境和蒙古味道是难点和重点，需要灵活运用气息和声音技巧。声音保持稳定的高位置，保持深沉流畅的气息，声音的高位置可以用闭口或开口哼鸣代入演唱。咬字行腔要字正腔圆，注意字头起音和韵母归韵行腔的平滑过渡，其中的闭口长音要放松牙关，呈开口唱的趋势，由字头声母起音快速过渡到韵母归韵再用气息推进、延长。注意音准的把握，特别是音高跨度较大的字，要快速而准确地完成由低音到高音的跨越。

15.《摇篮曲》

摇篮曲

克劳谛乌斯　词
舒伯特　　　曲
尚家骧　　　译配

$1=\flat A$　$\frac{4}{4}$
行板
pp

```
 3    5    2· 3   4  | 3  3  2 1 7 1  2  5 · | 3   5   2· 3   4  |
 睡        睡       吧！  我 亲 爱 的 宝  贝，   妈   妈的 双      手
 睡        睡       吧！  我 亲 爱 的 宝  贝，   妈   妈的 手      臂
 睡        睡       吧！  我 亲 爱 的 宝  贝，   妈   妈 爱       你
```

```
 3  3   2 3 4 2   1    0  | 2·  2   3· 2   1  | 5   6 5 4 3 2   5· |
 轻 轻  摇 着  你，           摇   篮  摇  你    快   快 安    睡，
 永 远  保 护  你，           世   上  一  切    幸   福 愿    望，
 妈 妈  喜 欢  你，              一 束  百  合，    一   束 玫    瑰，
```

```
 3    5    2· 3   4  | 3  3   2 3 4 2   1    0  ‖
 夜        安   静，    被 里  多 温    暖。
 一   切   温   暖，    全 都  属 于    你！
 等   你   睡   醒，    妈 妈  都 给    你。
```

作品解析： 弗朗茨·舒伯特（Franz Schubert，1797—1828）是奥地利作曲家，出生在维也纳近郊的里赫田塔尔。舒伯特被称为"歌曲之王"，他是维也纳古典主义音乐的继承者，也是西欧浪漫主义音乐的奠基者。在他短暂的一生中，为后世留下了丰富的音乐遗产，有9部交响曲、10余首弦乐四重奏、22首钢琴奏鸣曲、600多首歌曲、18部歌剧以及歌唱剧、配剧音乐等其他作品。在创作《摇篮曲》前的那段时期，舒伯特生活很贫苦。一天晚上，他饥肠辘辘地在街上徘徊，盼望碰见一个熟人，好借点钱来充饥，但是很长时间也没有碰到一个熟人。此时他正好走到一家豪华酒店的门前，于是他走了进去，走到一张桌子跟前坐下，忽然间他发现桌子上有一张旧报纸，于是他拿起翻看。报纸上有一首小诗："睡吧，睡吧，我亲爱的宝贝，妈妈双手轻轻摇着你，……"这首诗朴素动人，深深地打动了他，慈爱母亲的形象跃然脑海：在一个宁静夜晚，母亲轻轻拍着孩子，口中哼唱着，透过窗子一束银色的月光照在母子身上，多么温暖宁静、美好幸福的生活。此时，舒伯特已按捺不住情感与灵感的涌出，急忙从口袋里掏出纸笔，一边哼唱，一边急速地写下串串音符。他写好后，便把谱子给了饭店老板，老板虽然不太懂音乐，但是觉得曲子很好听，温馨优美，便送给舒伯特一盆土豆烧牛肉。

这首歌曲轻柔甜美，演唱时声音轻柔，速度舒缓，充满深情。第一乐段节奏平稳，充满温馨静谧的气氛，用稍慢轻柔的声音来演唱。第二乐段开始，出现了附点节奏，具有摇动感，加上运用装饰音，洋溢着母亲对孩子的慈爱与温柔。

16.《喀秋莎》

喀秋莎

[苏] 米哈伊尔·伊萨科夫斯基 词
[苏] 马特维·勃兰切尔 曲
薛 范 译配

1 = G 2/4

(3 6 | 5 65 | 4 3.2 | 3 6 | 0 4 | 2 3. | 1

7. 3 1 7 | 6 66 6 0) | 6. | 7 | 1. | 6 | 1 | 7. 6

正　　当　梨　　花　开　　遍　了
姑　　娘　唱　　着　美　　妙　的
啊　　这　歌　　声　姑　　娘　的
驻　　守　边　　疆　年　　轻　的
正　　当　梨　　花　开　　遍　了

7 3 0 | 7. 1 | 2. | 7 7 | 2 2 2 1 7 | 6 —

天　涯，河　　上　飘　着　柔　曼　的　轻　纱。
歌　曲，她　　在　歌　唱　草　原　的　雄　鹰。
歌　声，跟　　着　光　明　的　太　阳　飞　去　吧。
战　士，心　　中　怀　念　遥　远　的　姑　娘。
天　涯，河　　上　飘　着　柔　曼　的　轻　纱。

‖: 3 | 6. 6 | 5 65 | 4 | 3 2 | 3 | 6 | 0 4 | 2 2

喀　秋　莎　站　在　峻　峭　的　岸　上，歌　声
她　在　歌　唱　心　爱　的　人　儿，她　还
去　向　远　方　边　疆　的　战　士，她　把
勇　敢　战　斗　保　卫　祖　国，喀　秋　莎
喀　秋　莎　站　在　峻　峭　的　岸　上，歌　声

3. | 1 1 | 7. 3 3 1 7 | 6 — :‖ 结束句 3 3 3 #4 #5 | 6 —

好　像　明　媚　的　春　光。
藏　着　爱　人　的　书　信。
秋　莎　的　问　候　传　达。
爱　情　永　远　属　于　他。
好　像　明　媚　的　春　光。　　明　媚　的　春　光。

作品解析：《喀秋莎》，创作于1938年，由民谣歌手丽基雅·鲁斯兰诺娃首次演唱，马特维·勃兰切尔作曲，米哈伊尔·伊萨科夫斯基作词，是一首二战时苏联经典歌曲。《喀秋莎》这首歌，描绘的是苏联春回大地时的美丽景色和一个名叫喀秋莎的姑娘对离开故乡去保卫边疆的情人的思念。

这是一首爱情歌曲，它没有一般情歌的委婉、缠绵，而是节奏明快，充满憧憬，因而多年来被广泛传唱，深受欢迎。这首歌在苏联的苏德战争时期，曾起到过非同寻常的作用。它将美好的音乐和正义的战争相融合，所表达的少女美好的情感，使得英勇奋战的战士们，在难熬的硝烟战斗生活中，得到了莫大的精神鼓励和情感抚慰。这首歌曲节奏明快简洁、旋律朴实流畅，演唱时注意休止符、附点音符、大切分音的使用，感受歌曲所表达的对保家卫国战士的赞扬之情、对美好爱情的向往之情。

17.《莫斯科郊外的晚上》

莫斯科郊外的晚上

［苏］米哈伊尔·马都索夫斯基　词
［苏］瓦西里·索洛维约夫·谢多伊　曲
薛　范　译配

1=G 2/4
♩=66 行板

作品解析：《莫斯科郊外的晚上》，又称《莫斯科之夜》。歌曲原唱者为弗拉基米尔·特罗申，作曲为瓦西里·索洛维约夫·谢多伊，作词者为米哈伊尔·马都索夫斯基。原是为1956年莫斯科电影制片厂拍摄的纪录片《在运动大会的日子里》而作。1957年在第6届世界青年联欢节上夺得了金奖，成为苏联经典歌曲。这首歌于1957年9月经歌曲译配家薛范中文译配后介绍到中国，为中国大众知晓。

歌曲结合了俄罗斯民歌和俄罗斯城市浪漫曲的某些特点，富有变化，明快流畅，作者灵活地运用了调式的变化——第一乐句是自然小调式，第二乐句是自然大调式，第三乐句旋律小调式的影子一闪，第四乐句又回到了自然小调式。作曲家还突破了乐句的方整性：第一乐句是四个小节，第二乐句比第一乐句少一个小节，第三乐句割成了两个分句，一处使用了切分音，对意义上的重音的强调恰到好处，第四乐句的节奏与第一、二乐句相近，但不从强拍起，而变为从弱拍起。四个乐句在章法上竟没有一处是和另一处完全相同的，歌曲旋律的转折令人意想不到却又自然得体，于素雅中显露出生动的意趣。演唱歌曲时，要注意歌曲所表达的意境和情感，深情地、舒缓地、气息平稳地演唱。

18.《雪绒花》

雪绒花

[美] 奥斯卡·汉默斯坦二世 词
[美] 理查德·罗杰斯 曲
薛 范 译配

1=C 3/4

```
3 - 5 | 2· - - | 1· - 5 | 4 - - | 3 - 3 |
E - del - weiss,   E - del - weiss,    Ev - ery
雪   绒  花，    雪   绒  花，    每    天

3 4 5 | 6 - - | 5 - - | 3 - 5 | 2· - - |
morn-ing you greet    me.       Small   and   white,
清 晨 欢  迎    我。     小     而    白，

1· - 5 | 4 - - | 3 - 5 | 5 6 7 | 1· - - |
Clean   and bright,  You look hap-py to meet
纯    又  美，   总  很  高 兴 遇 见

1· - - | 2· 0 0 5 5 | 7 6 5 | 3 - 5 |
me.     Blos - som of snow may you bloom and
我。    雪   似 的 花 朵 深 情 开

1· - - | 6 - 1· | 2· - 1· | 7 - 7 | 5 - - |
grow,   Bloom and grow    for - ev - er.
放，    愿   永  远   鲜  艳  芬 芳。

3 - 5 | 2· - - | 1· - 5 | 4 - - | 3 - 5 |
E - del - weiss,   E - del - weiss,    Bless my
雪   绒  花，    雪   绒  花，    为   我

5 6 7 | 1· - - | 1· - 0 :|| 1· - - | 1· - - ||
home-land for - ev -    er.        福         吧！
祖   国  祝
```

作品解析：《雪绒花》（Edelweiss）是美国电影和音乐剧《音乐之声》中的著名歌曲。理查德·罗杰斯作曲，奥斯卡·汉默斯坦二世作词。这首歌把雪绒花拟人化，使它具有人类的感情和高尚的品格，主人公在唱这首情歌时，将自己的感情注入其中，他通过歌曲赞颂、祝愿祖国，希望自己的祖国永远平安。这首歌的歌词是一首优美的小诗，读起来朗朗上口，唱起来也非常优美动听，歌词不长，却情深意远。

《雪绒花》为C大调，3/4节拍，全曲为两段体结构，结构方整，带有较浓郁的奥地利民歌风格，曲调朴实感人。A段节奏舒缓，起伏较小，亲切抒情地演唱。B段出现休止，旋律五度跳进，热情激动地演唱。B乐段的第二乐句是A乐段原乐句的再现，在祝福祖国的歌声中结束。演唱时要气息平稳、深情地表达对雪绒花的赞美，以及对祖国的祝福之情。

19.《同一首歌》

同一首歌

陈 哲　胡迎节 词
孟卫东 曲

1=D 4/4

(0 5̣ 1 2 | 3 - 0 21 | 2 - 1 6̣ | 1 - - - | 1 - - - | 1 - - -)|

‖: 5̣ - 1 2 | 3. 4 3 1 | 2 - 1 6̣ | 1 - - - | 5̣ - 1 2 | 3 3 4 5 1 |
鲜　花曾告诉我你怎样走过，　　大　地知道你心中的
水　千条山万座，我们曾走过，　　每　一次相逢和笑脸

4 4 3 5 2 3 | 3 2 2 - - | 3 - 5 1 | 7. 6 6 - | 5 5 6 7 6 5 | 3 - - - |
每　一个角落，　甜蜜的梦啊　谁都不会错　过，
都彼此铭　刻，　在阳光灿　烂欢乐的日子里，

4. 4 5 6 | 5 4 3 2 - | 7 7 6 5 6̣ | 1.‖ - - - | 1 - - :‖ 2. 1 - - - |
终　于迎来今　天　这欢聚时　刻。　　　　　　多。
我们手拉手　啊　想说的太

1 - 6 - | 4. 5 6 - | 7 7 7 7 6 5 | 3 - - - | 1 - 6 - | 4. 5 6 - |
星　光　洒满了　所有的童　年，　风　雨　走遍了

6̣ 6̣ 6̣ 6̣ #4 3 | 2 - - - | 5̣ - 1 2 | 3. 4 3 1 1 | 2. 2 2 2 1 | 6̣ 6̣ - 0 |
世　界的角　落，　同样的感　受给了我们同样的渴望，

7 - 7 6̣ | 5̣ 6̣ 2 2 | 4. 4 4 3 2 | 5 - - - ‖: 0 1 4 5 6 | 6 - - 4 3 |
同样的欢　乐给了我们同一首歌。　　阳光想渗透

2 - - 1 2 | 3 5 - - | 0 1 4 5 6 | 6 - 6 6 6 1 | 2 - 1 6 | 5 6 5 - - |
所　有的语言，　春天把　友好的故　事　传　说

```
5̣ - 1 2 | 3. 4̲3 1̲1̲ | 2. 2̲2̲ 2̲1̲ | 6̣. - 0 | 7̣ - 7̣6̣ | 5̣ 6 5 2̲2̲ |
同 样 的 感  受 给 了 我 们同样的渴望,   同 样 的 欢 乐 给 了

4. 4̲ 4 3̲2̲ | 1 - - - ‖ 5̣ - 1 2 | 3. 4̲3 1 | 2 - 1 6̣ | 1 - - - |
我 们 同 一 首 歌。

5̣ - 1 2 | 3. 4̲5 1 | 4. 3̲5 2̲3̲ | 2 - - - | 3 - 5 i | 7. 6̲6̲ - |

5 5̲6̲7̲ 6̲5̲ | 3 - - - | 4. 4̲5 6 | 5 4̲3̲2̲ - | 7̣ 7̲6̲5̣ 6̣ | 1 - - ‖

| 2.
1 - - - | 6 - - - | i - - i | i - - - | i - - - | i 0 0 0 ‖
歌。      同     一    首        歌。
```

作品解析：《同一首歌》是由陈哲、胡迎节作词，孟卫东作曲，刘畅演唱的歌曲，该曲创作于1990年。2008年10月，该曲获得"改革开放三十年流行金曲"勋章。2009年5月，入选"中国共产党中央委员会宣传部推荐的100首爱国歌曲"。1990年，北京亚运会向全社会征集一首歌曲，需要在亚运会开幕式电视直播时使用。作词人陈哲和胡迎节根据主题写出了《同一首歌》的歌词，之后，主办方请来了4位作曲人来为《同一首歌》谱曲。由于作曲人孟卫东所作的曲契合亚运会的主题，最终主办方决定采用孟卫东所作的曲。歌曲完成后，该曲被定为北京亚运会开幕式转播的片头曲，由刘畅演唱。

《同一首歌》采用4/4的节拍，中速稍快的节奏，在大调上进行旋律创作，曲调悠扬动听，词曲结合紧密。第一乐句"鲜花曾告诉我你怎样走过"和第二乐句"大地知道你心中的每一个角落"前面旋律一样，在乐句的后两小节的音符作了"变化发展"的处理，有效地增强了旋律的流动感，与第三乐句更好地过渡、衔接。从"星光洒满了所有的童年"起，歌曲进入高潮。紧接着的乐句"风雨走遍了世间的角落"用"变化重复"的技巧，旋律跌宕起伏，给听众带来讲故事的抑扬顿挫的感觉。全曲充满博爱意识和人文精神，具有强烈的感召力和亲和力。

二、中级曲例

（一）美声作品

红豆词

电视连续剧《红楼梦》插曲

（清）曹雪芹 词
刘雪庵 曲

作品解析：《红豆词》是由曹雪芹作词，刘雪庵作曲的一首艺术歌曲，创作于1943年。歌词取自《红楼梦》第二十八回，是贾宝玉所唱小曲的歌词。红豆即相思豆，唐代王维《红豆》诗有"愿君多采撷，此物最相思"，故诗歌中常用以代指相思，此处借指血泪。首句即点出全曲的爱情主题。之后用一连串排比句表现两个热恋中的人儿为爱所苦的情绪。歌曲以第一乐句的节奏型为基本节奏贯穿、发展，这种数板式的节奏型加上环绕性的音调进行，吟诵般地表达了含蓄内敛的情感。歌曲最后两乐句与开始两乐句相同，前后的呼应增强了全曲的统一性，艺术地将相思之情进一步升华。整首歌曲体现了抒情、婉转、规则、整齐、平和与伤感的情感。

演唱时应注意以下几个要点：1.歌曲的速度，关系整个歌曲表现的气氛。它的速度本来是行板，却被很多人唱得非常缓慢，使它听起来拖拖拉拉、毫无生气。2.休止符在歌曲中有促进表现生动的功能，尤其是抒情歌曲更是如此。不要误解为它只是用来休息的，更重要的有情节的转换、高潮前的伏笔、曲意未尽等作用，所以休止符要唱出韵味。3.圆滑线是抒情歌曲常用的一种记号，它在指示演唱者声音宜用圆滑柔美的声调表现，应重点把握。4.演唱时注意把握歌曲强弱对比以及情感的演绎。

2.《乡音乡情》

乡音乡情

晓 光 词
徐沛东 曲

作品解析：《乡音乡情》是著名作曲家徐沛东先生早年创作的一首作品，词作者为晓光。作者通过对祖国不同地域风情的赞美，将思念祖国、热爱大自然的情愫融为一体，抒发了华夏儿女对祖国的挚爱之情。在创作手法上，这首歌以诗为词，既借鉴了西方的作曲技法，又吸取了丰富的中国民族民间音乐素材来展现音乐主题，再加上现代流行音乐的节奏和旋律，成为具有当代特色的中国艺术歌曲。整首歌旋律流畅，充满个性，听起来令人耳目一新。作曲家徐沛东，1954年2月生，辽宁大连人，毕业于中央音乐学院作曲系，曾任中国文联副主席，中国音乐家协会党组书记、驻会副主席，代表作品有《我热恋的故乡》《十五的月亮十六圆》《乡音乡情》《辣妹子》《种太阳》《爱我中华》《大地飞歌》等。

演唱这首歌曲时，要注意速度、力度和音色的处理。速度方面，虽然是抒情歌曲，但不要太慢，否则听起来会感觉拖沓、无趣，而且也会出现气息不足的情况。音乐的情感美和旋律美，都需要声音的力度来表现。特别是这首歌，要饱含情感地演唱，然后用渐强的力度一句比一句表达得更加深情，到歌曲的高潮部分，演唱者的情绪积累也要随之达到顶点迸发而出，做到气息饱满，音色统一明亮。

3.《假如你要认识我》

假如你要认识我

汤昭智 词
施光南 曲

1=A 2/4
中速 活泼热情地

珍贵的灵芝 森林里栽， 森林里栽， 美丽的翡翠 深山里埋，
灿烂的鲜花 春风里开， 春风里开， 闪光的珍珠 大海里采，

深山里埋。 假如你要认识我， 请到青年突击 队里来，
大海里采。 假如你要认识我， 请到青年突击 队里来，

请 到青年突击 队 里来。 啊唻唻唻唻 啊唻唻唻唻
请 到青年突击 队 里来。 啊唻唻唻唻 啊唻唻唻唻

啊唻唻唻唻啊唻 啊 唻唻 汗水 浇开哟 友 谊 花，
啊唻唻唻唻啊唻 啊 唻唻 理想 育出哟 幸 福 果，

纯洁的爱情 放光彩， 放呀 放光 彩。
革命的青春 永不衰， 永呀 永不

衰。 啊唻唻唻啊唻唻唻 啊唻唻唻啊唻唻唻 啊唻唻啊 唻唻

作品解析：歌曲创作于1979年，由汤昭智作词，施光南作曲，原唱为关牧村，是广为流传的一首女中音独唱歌曲。这首为青年突击队员写的歌，热情活泼，反映了青年人在改革开放的事业中奋发进取的精神和对美好爱情的追求，在20世纪80年代可谓家喻户晓，激励了整整一代年轻人奋发向上。关牧村，国家一级演员、女中音歌唱家，1978年开始担任天津歌舞团独唱演员。80年代初关牧村有幸遇到了恩师——著名音乐家施光南先生，接连唱红了由施光南为她量身创作的《打起手鼓唱起歌》《吐鲁番的葡萄熟了》《月光下的凤尾竹》等歌曲，使她成为80年代最受欢迎的歌手之一，这首《假如你要认识我》也是其中最受欢迎的歌曲之一。当时为了让关牧村能演唱好这些歌曲，他逐字逐句与关牧村探讨处理的方法，还特意请中国花腔女高音歌唱家及声乐教育家周小燕老师为她作辅导。

这首歌曲结构严谨，音域跨度较大，演唱时中低音要厚实，感觉气息支撑住，用后槽牙咬字，把声音往下放在胸腔位置，而往高音转换时应灵活自然，气息尤为重要。歌曲速度较快，气口很短，换气不要拖沓。

4.《多情的土地》

多情的土地

任志萍 词
施光南 曲

$1=\flat E$ $\frac{2}{4}$

深情地

作品解析：歌曲创作于1982年，由任志萍作词，施光南作曲，2019年6月，该曲入选"庆祝中华人民共和国成立70周年优秀歌曲100首"。1982年，词作者任志萍远在日本的亲戚回国探亲，劝他出国深造学习。任志萍反复思考琢磨了许久，最终决定还是留在国内发展，因为只有在祖国，任志萍才觉得亲切而有动力，他始终坚信中国的未来会发展得越来越好。任志萍决定将心里的想法写出来，于是便创作了《多情的土地》的歌词。从歌词中我们可以深切地体会到，作者把炽热的情感渗透到了山水草木上，表达出对祖国的爱，对土地的爱。《多情的土地》的歌词与旋律的内容结构完全吻合，明确表达了词曲作者的写作意图。在情感上，该曲体现了爱国人士渴望国家繁荣富强的热切心情，歌词的字字句句都体现了作者对祖国山河的热爱与留恋。该曲旋律既有浓郁的民族风格，又有着鲜明的时代特征；既有较高的艺术性，又具有大众传唱的通俗性。

《多情的土地》的歌曲结构为带再现的单三部曲式，厚重的旋律显示出深沉的历史感，引起听众情绪上的共鸣。演唱这首作品时，要特别体会作者创作歌曲时的情感投入，把对祖国的热爱和深情潜移默化地表现出来，让听众感受到祖国的生机与美好。技巧方面多注意保持气息，注重力度和节奏的控制即可。

5.《我和我的祖国》

我和我的祖国

张藜 词
秦咏诚 曲

1=D 6/8 9/8
庄重 深情地

| 5 6 5 4 3 2 | 1. 5. | 1 3 1 7 6. 3 | 5. 5. | 6 7 6 5 4 3 |

我 和 我 的 祖 国，　一 刻 也 不 能 分 割。　无 论 我 走 到
我 的 祖 国 和 我，　像 海 和 浪 花 一 朵。　浪 是 那 海 的

| 2. 6. | 7 6 5 5 1. 2 | 3. 3. | 5 6 5 4 3 2 |

哪 里，　都 流 出 一 首 赞 歌。　我 歌 唱 每 一 座
赤 子，　海 是 那 浪 的 依 托。　每 当 大 海 在

| 1. 5. | 1 3 1 7 2. 1 | 6. 6. | 1 7 6 5. | 6 5 4 3. |

高 山，　我 歌 唱 每 一 条 河，　袅 袅 炊 烟，　小 小 村 落，
微 笑，　我 就 是 笑 的 旋 涡，　我 分 担 着，　海 的 忧 愁，

| 7 6 5 2 | 1. 1. | 1 2 3 2 1 6 | 9/8 7 6. 3 5. 5. | 6/8 1 2 3 2 1 6 |

路 上 一 道 辙。　我 最 亲 爱 的 祖 国，　我 永 远 紧 依 着
分 享 海 的 欢 乐。　我 最 亲 爱 的 祖 国，　你 是 大 海

| 9/8 7 5. 3 6. 6. | 6/8 5 4 3 2. | 7 6 5 3. | 4. 2 1 | 1. 1 0 ‖

[1.]
你 的 心 窝，　你 用 你 那 母 亲 的 脉 搏，和 我 诉 说。
永 不 干 涸，　永 远 给 我 碧 浪 清 波，心 中 的

[2.]
| 1. 1. | 1 2 3 2 1 6 | 9/8 7 6. 3 5. 5. | 6/8 1 2 3 2 1 6 |

歌。　我 最 亲 爱 的 祖 国，　你 是 大 海

| 9/8 7 5. 3 6. 6. | 6/8 5 4 3 2. | 7 6 5 3. | 5. | 2. 1 | 1. 1. ‖

永 不 干 涸。　永 远 给 我，碧 浪 清 波，心 中 的 歌。

作品解析：作品是由张藜作词，秦咏诚作曲，李谷一原唱的一首爱国主义歌曲，创作和发行于1985年。2019年2月3日至2月10日，中央电视台新闻频道推出"快闪系列活动——新春唱响《我和我的祖国》"系列节目，同时每天在央视《新闻联播》播出。该曲先后在北京首都国际机场、深圳北站、三沙、厦门鼓浪屿、武汉黄鹤楼、成都宽窄巷子、广东乳源新时代文明实践中心、长沙橘子洲头唱响，单期节目全网平均总阅读量达五六亿。2019年6月17日，该曲入选中宣部评出的"庆祝中华人民共和国成立70周年优秀歌曲100首"。《我和我的祖国》作品采用了抒情和激情相结合的情绪，诉说了"我和祖国"息息相关、一刻也不能分割的心情，生动形象地表现了每一位华夏儿女和祖国母亲的血肉联系，将优美流畅的旋律与淳朴真挚的歌词巧妙融合，在词曲结合上"恰到好处"，表达了人们对伟大祖国的真挚爱恋和深情歌颂。曲作者采用6/8拍的节奏，将音乐形象表达得立体、生动，塑造了特有的线条美和律动美，丝丝入扣地表达出浓烈的情感。这是一首魅力永久、深受广大人民喜爱的抒情歌曲。

在演唱这首歌曲时，声音不要过度地去追求亮、尖、大，最重要的是声音要有柔和之美，还要十分深情，把自己对祖国的热爱之情很好地表达出来。还有很重要的一点是，一定要唱出6/8拍的优美流畅之感，每小节的强拍稍稍凸显，句与句之间的衔接连贯，这其实是对气息的要求，要均匀缓慢地流动。

6.《七律·长征》

七律·长征

毛泽东 词
彦克 吕远 曲

1=C 4/4

慢速 节拍自由 气势宏伟

(5 5 5 | 5. 5 5 5 5. 5 5 5 | 5 5 6 7 1 2 3 4 | 5 - 5 0) 5 3 5 |
　　　　　　　　　　　　　　　　　　　　　　　　　　　　　　　　　　红

3 - 3. 2 3 | 1 5. 6 7 3 2 | 2 - 2 0 1 6 1 | 4 - - - |
军　不　怕　远　征　难，　　　　　万　水

3 2 1 2 3 2 1 2 3 1 | 6 - 5 4 3 2 3 | 1 - - (0 3 3 3 |
千　山　只　等　闲，　　只　等　闲。

3. 3 3 3 3. 3 3 3 | 3 3 3 3 3 3 5 6 7) | 1. 7 6 5 6 3 | 5 - - 3 | 5 - 6 3 |
　　　　　　　　　　　　　　　　　　　　红　军　不　怕，　远　征

2 - - - | 3 - - 2 3 | 1 7 2 6 - | 1 6 1 2 3 | 5 - - - |
难，　　万　水　千　山　只　等　闲。

3. 5 6 1 | 7 6 5 6 - | 1 2 3 5 | 6 - - 7 |
五　岭　逶　迤　腾　细　浪，

1 - 6 1 | 2 1 2 3 - | 2. 3 6 1 | 2 - - - | 3 3 2 1 6 1 2 |
乌　蒙　磅　礴　走　泥　丸。　　　金　沙　水

3 - - | 3 2 3 1 7 6 1 | 5 - - - | 5. 6 1 0 2 1 | 6 0 6 1 5 3 2 |
拍　云　崖　暖，　　大　渡　桥　横　铁　索

3 - - - | 0 4 4 3 2 3 | 2 2 3 6 1 2. 3 | 5. 3 2 1 7 6 |
寒。　　更　喜　岷　山　千　里　雪，　三　军　过

5 - - - | 4 - - 3 2 3 | 1 - - - | 1 - - - | 1 0 0 0 0 ||
后　　尽　开　颜。

作品解析： 这是毛泽东于1935年10月所作的一首七言律诗。1934年10月，中国工农红军为粉碎国民政府的围剿，保存自己的实力，也为了北上抗日，挽救民族危亡，从江西瑞金出发，开始了举世闻名的长征。这首七律是作于红军战士越过岷山后，长征即将胜利结束前不久的途中。作为红军的领导人，毛泽东在经受了无数次考验后，曙光在前，胜利在望，他心潮澎湃，满怀豪情地写下了这首壮丽的诗篇。1964年8月，根据周恩来的倡议，中央有关部门集中了全国一批最优秀的文艺工作者突击创作大型音乐舞蹈史诗《东方红》。大纲安排第三场为《万水千山》，主要表现红军二万五千里长征的壮举。大家都认为需要一首概括性很强的合唱，经过多次讨论，歌词选用了毛泽东的《七律·长征》，彦克、吕远两位著名作曲家承担了谱曲的任务。1964年10月2日，大型音乐舞蹈史诗《东方红》第一次在人民大会堂演出，恢宏的气势轰动了整个北京城。

全曲八句共56个字（重复的字不计入其内），由三个部分组成。第一部分为引子，是诗词的前两句，曲速较缓，节奏自由，演唱时应注意，虽然曲谱中没有休止符，但个别处需要停顿处理，展现红军战士无畏艰难险阻的豪情壮志；之后进入第二部分，曲速较快，像行军一样。最后一句为第三部分；是歌曲的尾声，再次转换为缓慢的节奏，并将情绪激发到顶点，抒发红军战士即将取得长征胜利时心潮澎湃之情。

7.《小河淌水》

小河淌水

云南民歌
尹宜公 整理改编

$1=C$ $\frac{4}{4}$

较慢 自由 抒情地

| $\underline{5}$ 6 - - - | 6 1 2 3 3 2 1 6 | 3 2 2 1 6 - |

哎！　　　　月亮 出来 亮 汪 汪，　亮 　汪 汪！
哎！　　　　月亮 出来 照 半 坡，　照 　半 坡！

$\frac{3}{4}$ 6 1 6 5 3 2 | $\frac{4}{4}$ 5 6. 6 5 3 2 | 6 - - - | 6 2 2 6 3 2 1 6 |

想起 我的 阿　　哥 在 深 山。　　哥像 月亮 天上 走，
望见 月亮 想　　起 我的 阿 哥。　　一阵 清风 吹上 坡，

3 2 2 1 6 - | 2 - - 6 | 3 2 1 6 3 2 1 6 | $\frac{3}{4}$ 6 1 6 5 3 2 |

天上 走！　　哥　　啊！ 哥啊！ 哥啊！　山下 小河 淌
吹上 坡！　　哥　　啊！ 哥啊！ 哥啊！　你可 听见 阿

$\frac{4}{4}$ 5 6. 6 5 3 2 | 1. 6 - - - :|| 2. 6 - - - | 0 3 3 2 2 | 6 - - - ||

水　清 悠　悠。　　　　　哥。　　　　哎 阿 哥。
妹　叫 阿

作品解析：《小河淌水》是一首云南民歌，由尹宜公创作于1947年。歌词质朴自然，富于想象，感情真挚、内在，音区较高，音域较宽，表现出少女的纯情与活力，是一首经典的来自于大理白族自治州弥渡县的云南民歌作品，属于南方音乐。《小河淌水》以超然地域环境的人性追求之美，感动了每一个人，被世界不同地区、不同民族、不同肤色的民众所喜爱，被西方音乐界誉为"东方小夜曲"，其魅力来自于它所扎根的这片神秘的人文土壤——弥渡。

演唱时感情要真挚，眼前呈现出歌曲描绘的美丽画面，歌声要像小河流水那样清澈流畅，音色圆润甜美。歌曲的音量由弱渐强，再由强渐弱，创造一种歌声由远及近，又逐渐流向远方的意境。这首歌音区较高，音域较宽，语句较长，所以全曲自始至终应以气息支撑声音的高低走向和轻重缓急，高中低音区的转换还应加强整体共鸣的灵活运用。为了表现少女的纯情，声音要甜美柔和，明亮圆润，吐字要亲切清晰，要以内在的丰富感情，描绘出空灵的意境。

8.《北国之春》

北国之春

[日] 井出博正 词
[日] 远藤实 曲

1=D 4/4

(5.　3 5　1 2 | 3.　2 3 5　3 5 6 1 | 2.　2 2　1 6 | 1 - - -)

0 3 3 3 - | 2 3 3 2 1 1　6 5 | 3.　2 1 1　1 6 5 | 5 - - -

1. 亭 亭 白 桦，　　悠 悠 碧　空，　微　　微　南 来　风。
2. 残 雪 消 融，　　溪 流 淙　淙，　独　　木　桥 自　横。
3. 棣 棠 丛 丛，　　朝 雾 蒙　蒙，　水　　车　小 屋　静。

6 1 1 6 1　2 1 6 5 | 3 5　5 6 5　1 2 | 3 5　5 1　6.5 3 2 | 1 - - 0

木 兰 花 开 山 岗 上，　北 国 的 春 天 啊，　北 国 的 春 天 已 来　临。
嫩 芽 初 上 落 叶 松，　北 国 的 春 天 啊，　北 国 的 春 天 已 来　临。
传 来 阵 阵 儿 歌 声，　北 国 的 春 天 啊，　北 国 的 春 天 已 来　临。

2.　5 5　3 2 | 1 1　2 3 5 5 | 3 5　6 1 2　2 3 | 2 - - -

城 里 不 知 季 节 变 换，　不 知 季 节 已 变 换。
虽 然 我 们 已 内 心 相 爱，　至 今 尚 未 吐 真 情。
家 兄 酷 似 老 父 亲，　　一 对 沉 默 寡 言 人。

1.　2 3　2 1 | 6 1　1 6 5 5　3 3 | 3.　5 6 5　3 2 1 | 2 - - 3 5

妈 妈 又 再　寄 来 包　裹，送 来 寒　衣 御 严　冬。　　故 乡
分 别 已 经　五 年 整，我 的 姑　娘 可 安　宁。　　故 乡
可 曾 闲 来　愁 沽 酒，偶 尔 相　对 饮 几　盅。　　故 乡

5.　6 5 3 5 | 6 1　1 2 3 - | 2.　2 2　3 2 1 6 | 1 - - - :||

啊　故　乡，我 的 故　乡，　何　时 能 回 你 怀　中？
啊　故　乡，我 的 故　乡，　何　时 能 回 你 怀　中？
啊　故　乡，我 的 故　乡，　何　时 能 回 你 怀　中？

作品解析： 作品是一首日本民谣，由井出博正作词，远藤实谱曲，日本歌手千昌夫于1977年首唱，随后该曲被翻唱成多种语言版本，在世界各地发行。1979年3月23日，在邓丽君于香港宝丽金发行的专辑《邓丽君岛国之情歌——小城故事》中，收录了邓丽君演唱的此曲中文版，名为《我和你》，歌名区别于《北国之春》，于香港等地发行。《北国之春》以其婉转的曲调、优美的意境与流畅的旋律呈现着宁静质朴的心声流露，使这首歌曲散发着恒久动人的魅力。

这首作品在演唱时，首先可以采用意境想象的方法，也就是尽量去启发音乐的想象力，根据歌词的内容，在自己的头脑中打开形象的画面，有一种身临其境的感觉，这样会很快帮助歌者体会到歌曲所要表达的情感。另外，应追求语言与声音的珠联璧合，既要声音圆润，又要语言清晰。这首歌曲的旋律线起伏较大，在每个音区游走，真假声的转换要灵活和谐。演唱高音时，声音和气息是"相反"的，音区越高，气息越要向下扎根，这都需要声乐学习者长年累月地练习和积累。

9.《祖国万岁》

祖国万岁

朱 海 词
刘 青 曲

1=C 6/8

中速 欢乐地

(1 7 | 6· 7· | 1· 3· | 2· 052 | 3· 17 6· 71 | 2· 5· | 3· 3· | 3 0 17)

6 6123 | 2· 6· | 5567 5· 6· | 666123 | 2· 6· | 5615 6 |
沿着鲜花的长 街， 走向纪念 碑， 拥抱吧亲爱的战 友， 喜泪在

3· 3· | 5 5355 | 6 11· | 2 2125 | 3· 3· | 666123 | 2· 6· |
飞。 挥动鲜艳的 国 旗， 映出山河 美， 检阅吧光荣的 岁 月，

5567 5· | ‖: 6 6123 | 2· 6· | 5567 5· 6· | 666123 |
英雄列 队。 怀抱幸福的 阳 光， 走向天安 门， 放歌吧亲爱的

2· 6· | 5615 6 | 3· 3· | 5 5355 | 6 11· | 222125 | 3· 3· |
朋 友， 欢声如 雷。 绽放满天的 礼 花， 看梦想腾 飞，

666123 | 2· 6· | 5567 5· 6· | 555335 | 6 33· | #4 4432 |
欢乐吧青春的 年 代， 今朝更 美。 我走过走过地球上 许多地
我的家有许多兄 弟 兄弟姐

3· 3· | 5 35 6 76· | 77 765 | 3· 3· | 6 6123 | 2· 6· | 5615 6 |
方， 我的最爱是你盛世之 美， 为你祝 福， 为你贺
妹， 我的最爱是你和谐之 美， 为你祝 福， 为你贺

3· 3· | 6 6123 | 2· 6· | 5567 5· 6· :‖ 6· 6· | 11 654 | 5· 5· |
岁， 我的母 亲， 祖国万 岁。 岁。 祖国万 岁，
岁， 我的母 亲， 祖国万

11 654 | 5· 5· | 567 5· 5· | 567 6· 6· | 6· 6· | 6· 60 ‖
祖国万 岁， 我的母 亲， 祖国万 岁。

作品解析： 作品由朱海作词，刘青作曲，著名青年歌唱家谭晶的代表作之一。2009年8月22日晚，"献给新中国成立60周年，为祖国祝福，和谐之声——谭晶长城独唱音乐会"在中华民族精神的象征之地举行，山峦起伏、林木葱郁的慕田峪长城在灯光的辉映下像一条巨龙，雄伟壮观。中国十大杰出青年、著名歌唱家谭晶在此唱响了天籁之音，含泪发表感言，怀着一颗赤子之心为祖国祝福。她在这次音乐会上首唱这首歌曲《祖国万岁》，之后在各大晚会均有独唱，谭晶独唱版还是"唱响中国"的代表曲目。谭晶，国家一级演员，中央军委政治工作部歌舞团独唱演员，中国当代歌坛开创民族、通俗、美声三种唱法融为一体的跨界演唱风格歌唱家，中国第一位通俗唱法硕士学位获得者。

这首歌曲大气豪迈，弘扬时代主旋律，演唱时要把握爱国感情。高音部分虽有难度，但所用力量大小要适度，避免为求高音而用力过猛，使声带在气息经过的时候被动闭合，反而会出现声音缺乏灵活性，给人以笨重的感觉。

10.《桑塔·露琪亚》

桑塔·露琪亚

意大利民歌
邓映易 译配

1 = C 3/8
中速

| 5 5· i | i 7 7 | 4 4· 6 | ⌒6 5 5 | 3 6 5 | 5 #4 ♮4 |

1. 看晚星多明亮，闪耀着金光，海面上微风吹，
 在银河下面，暮色苍茫，甜蜜的歌声，
2. 看小船多美丽，漂浮在海上，随微波起伏，
 万籁皆寂静，大地入梦乡，幽静的深夜里，

| 4 3 2 | 6 5 ‖: 3 2 i | 7 6 2̇ | 2̇ i 6 | #4 5 i |

碧波在荡漾。　在这黑夜之前，请来我小船上，
飘荡在远方。
随清风荡漾。　在这黎明之前，快离开这岸边，
明月照四方。

|⌒3 i ⌒i 5 ⌒5 3 | 4 2 2 | 2̇ 6· 7 | 2̇ i :‖ 2̇ 3· | 2̇ 2̇ i ‖
 1. 2.

桑塔露琪亚，　桑塔露琪亚！　桑塔露琪亚！
桑塔露琪亚，

作品解析： 歌曲最早是一首那不勒斯民歌。在意大利统一过程中，1849年，曲谱系意大利作曲家、歌词作家特奥多罗·科特劳（Teodoro Cottrau）把它从那不勒斯语翻译成意大利语，当作一首船歌出版。它是第一首被翻译为意大利语的那不勒斯歌曲，科特劳本人常被说成是该歌曲的作曲家。《桑塔·露琪亚》歌词描述那不勒斯湾里桑塔·露琪亚区优美的风景，它的词意是说一名船夫邀请客人在傍晚的凉风之中搭他的船外出欣赏优美的景色。相传露琪亚是一位那不勒斯出生的女教徒，12月13日在西西里岛传教时遭到迫害，殉教身亡。"露琪亚"原意为"光明"，后被引申到天主教里，指驱走黑暗、带来光明的圣女。由于北欧纬度高，长年黑夜长、白天短，人们对光明的渴望非常强烈。人们为了纪念被封为光明圣女的露琪亚，就把那不勒斯郊区的一个小港口命名为桑塔·露琪亚（Santa Lucia）。桑塔·露琪亚殉难日那天，又恰逢冬至，于是瑞典人就把这一天定为"桑塔·露琪亚节"。每年的12月13日，人们高举蜡烛，齐唱《桑塔·露琪亚》，走街串巷，互相问候，平静地度过一天。就这样，意大利的歌曲就成了瑞典节日的主旋律。所以"桑塔·露琪亚"这几个字，可以是一首歌，可以是一个地名，也可以是一位姑娘，同时还意味着光明。

由于桑塔·露琪亚意味着光明的圣女，所以演唱时，用充满爱的情感和甜美的声音演唱，气息要有所保留，多头腔共鸣，声音有轻盈空灵的感觉，不可用拙力。注意3/8拍的节奏，强弱对比要有所突出，演唱流畅优美。高音时，恰好外文翻译的字不好发音，一定要保持正确的演唱状态，打开喉咙，气息支撑，不要用嗓子挤出声音。特别注意歌曲中的变化音要演唱准确。

11.《祖国不会忘记》

祖国不会忘记

张月谭 词
曹 进 曲

1=E 2/4
进行速度 坚定自豪地

1. 在茫茫的人海里，我是哪一个？在奔腾的浪花里，我是哪一朵？在征服宇宙的大军里，那默默奉献的就是我，在辉煌事业的长河里，那永远奔腾的就是我。不需要你认识我，不渴望你知道我，我把青春融进，融进祖国的江河。

2. 在攀登的队伍里，我是哪一个？在灿烂的群星里，我是哪一颗？在通往宇宙的征途上，那无私拼搏的就是我，在共和国的星河里，那永远闪光的就是我。不需要你歌颂我，不需要你报答我，我把光辉融进，融进祖国的星座。

山知道我，江河知道我，祖国不会忘记，不会忘记我！不会忘记我！

作品解析： 歌曲由张月潭作词，曹进作曲，创作于20世纪90年代。作曲家曹进，中国音乐家协会会员，中国志愿者协会常务理事。他先后创作的歌曲《军旅之恋》《祖国不会忘记》《风不要说，云不要说》《七月第一天》《无悔的选择》《你在我心中》《满堂红》等作品，在全国引起广泛影响，赢得了广大观众和听众的喜爱。他创作的《爱情玫瑰》《出门在外》《唯有你忘不掉》《孤心问月》《大学生之歌》《大学生军训之歌》等歌曲也在群众中广为传唱。

《祖国不会忘记》这首歌曲磅礴大气且朴实真挚。前奏铿锵有力，歌曲波澜壮阔的气势喷薄而出。歌曲的第一部分，节奏充满活力，表现出战士们勇往直前的攀登精神；第二部分中节奏拉宽音域提高，抒情中又充满坚定，充分表现出战士们无私奉献的乐观精神。同时，歌词的艺术水平也是极高的，在雄浑中蕴含着深情，饱含了对航天科技工作者的敬仰、对航天事业的热爱。这首军旅歌曲，应演绎得刚劲有力、威武雄壮。

12.《乘着歌声的翅膀》

乘着歌声的翅膀

1=♭A 6/8

[德]海涅 词
[德]门德尔松 曲

稍慢 幽静地

1.乘着这歌声的翅膀，亲爱的陪我前往，去到那恒河的岸旁最美丽的好地方。那花园里开满了红花，月亮在放射光辉，玉莲花在那儿等待，等她的小妹妹，玉莲花在那儿等待，等她的小妹妹。

2.(紫)罗兰微笑地耳语，仰望着明亮星星，玫瑰花悄悄地讲着她芬芳的心情。那温柔而可爱的羚羊，跳过来细心倾听，远处那圣河的波涛，发出了喧嚣声，远处那圣河的波涛，发出了喧嚣声。

3.我要和你双双降落在那片椰子林中，享受着爱情和安静，做甜蜜幸福的梦，做甜蜜幸福的梦，幸福的梦。

作品解析： 作品属艺术歌曲，创作于1836年，原为德国诗人海涅（1797—1856）所作的一首抒情诗，因门德尔松为其谱了曲（Op. 34, No. 2）而广为传播。其旋律舒缓、温柔、甜蜜，通常由女高音演唱，也可作为合唱曲目。门德尔松曾在杜塞尔多夫担任指挥，完成了他作品第34号的六首歌曲，其中第二首《乘着歌声的翅膀》是他独唱歌曲中流传最广的一首。全曲以清畅的旋律和由分解和弦构成的柔美的伴奏，描绘了一幅温馨而富有浪漫主义色彩的图景——乘着歌声的翅膀，跟亲爱的人一起前往恒河岸旁，在开满红花、玉莲、玫瑰、紫罗兰的宁静月夜，听着远处圣河发出的潺潺涛声，在椰林中饱享爱的欢悦、憧憬幸福的梦……生动地渲染了这美丽动人的情景，表达了诗人对爱情的美好向往。

用充满爱的情感和甜美的声音演唱歌曲，感受音乐带来的浪漫。气息要有所保留，多头腔共鸣，声音有轻盈空灵的感觉，不可太拙。注意6/8拍的节奏，强弱对比要有所突出，演唱流畅优美。歌曲有连续九拍的长音，进入前应调整好气息。特别注意歌曲中的变化音要演唱准确。

（二）民歌作品

摇篮曲

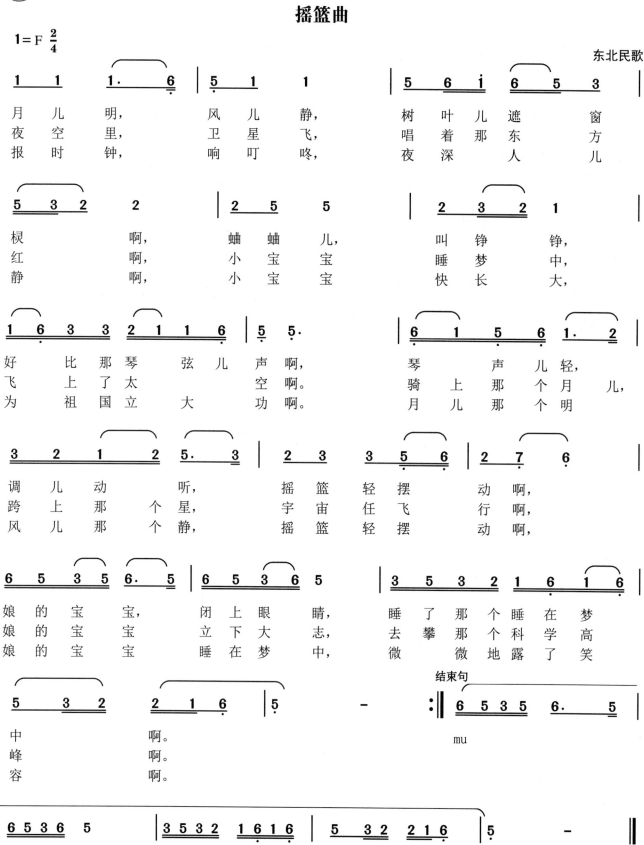

作品解析：《摇篮曲》是一首民谣风格的东北民歌，在东北地区广泛流传、家喻户晓，也称"悠孩子调"，1960年由郑建春整理创作。郑建春在大连新金县（现普兰店区）一带采风期间，农民们在田间地头哼唱的辽南小调给他留下了极其深刻的印象，并触发了他的创作灵感。在民间艺术的滋养下，基于这些流淌在田野间质朴而纯粹的旋律，有着浓厚的东北风格，轻柔、抒情、恬静的《摇篮曲》创作问世，随即轰动大连，唱响"哈尔滨之夏"，并极速地登上了北京、上海、天津、广州以及国际的舞台。1987年，被联合国教科文专家确认为中国的摇篮曲，选入亚太地区歌曲集，定为亚太地区中小学音乐教材。细腻、朴实、亲切的情感是母亲对儿女永久的期盼，这一份永恒的爱温暖着所有人的心，也正是这一份恬静平和成就经典、流传至今。

这是一首展现母爱的东北风格歌曲，直面现实生活场景，表达对未来的美好憧憬，呈现淳朴和柔婉的唱腔，演唱时运用"轻、暗、柔"的音色，可大量运用气声和哼鸣（鼻音），多运用润腔，用装饰音细腻地表现出婉转韵味，同时注意附点节奏和节拍强弱。需特别注重吐字归音，对字符的前尾音、后尾音以及中间的颤音需格外重视，歌词中儿化音的咬字和发声需连贯自然，表现出亲切柔美的情感。

14.《沂蒙山小调》

沂蒙山小调

1 = A 3/4

山东民歌

| 2 5 3 2 | 3 5 3 2 1 | 2 — — |

人 人 那 个 都 说 哎，
青 山 那 个 绿 水 哎，
高 粱 那 个 红 哎，
咱 们 那 个 共 产 党，

| 2 5 2 | 3 5 3 2 1 6 | 1 — — |

沂 蒙 山 好，
多 好 看 哎，
豆 花 香，
领 导 好，

| 1 3 2 3 | 5. 7 6 5 | 6 — — |

沂 蒙 那 个 山 上 哎，
风 吹 那 个 草 低 哎，
万 担 那 个 谷 子 哎，
沂 蒙 山 的 人 民 哎，

| 1. 2 7 6 | 5 3 5 — | 5 0 0 ‖

好 风 光。
见 牛 羊。
堆 满 仓。
喜 洋 洋。

作品解析：《沂蒙山小调》诞生于山东临沂沂蒙山望海楼脚下的费县薛庄镇白石屋村，是一首山东经典民歌，源于沂蒙山区的花鼓调，是山歌风格的小调。它的前身是1940年由驻沂蒙山区抗大文工团团员李林和阮若珊等创作的《反对黄沙会》。1953年秋，山东军区政治部文工团副团长李广宗、乐队队长李锐云和研究组组长王印泉重新修改，将原本抗日主题歌词，改为歌颂家乡的主题，又增加两段歌词，定名为《沂蒙山小调》。1953年，山东军区政治部文工团女高音歌唱家王音旋在歌词的表达上增添了山东方言的特点，唱出了山东味道。1964年，韦友琴在华东地区的民歌会演中演唱，受到陈毅等中央首长的称赞；20世纪80年代，山东歌手王世慧在中南海为中央领导汇报演出，得到国家领导人的赞誉；2003年2月，《沂蒙山小调》定为临沂市市歌；2006年，以大型民族管弦乐的形式在北京音乐厅奏响并获得巨大成功；2009年，在济南举行的第十一届全运会开幕式上，临沂市精心打造的大型水上实景演出《蒙山沂水》，配乐中以多种方式演绎了《沂蒙山小调》的旋律。

《沂蒙山小调》被联合国教科文组织认定为中国最具代表性的民歌之一，"沂蒙好风光"的形象也深入人心，响彻大江南北、远渡海外。演唱时注意咬字，"那"要唱成"nei"，用"打得儿"的唱法加以强调，例如"谷子儿"，突出"山东味"。注意每一句最后一个字的回返拖腔，旋律轻盈婉转，表现出沂蒙风光山青秀美。

15.《映山红》

作品解析：《映山红》创作于1974年，由陆柱国作词，傅庚辰作曲，是电影《闪闪的红星》的插曲，邓玉华演唱。2009年5月入选"中国共产党中央委员会宣传部推荐的100首爱国歌曲"。作曲家傅庚辰的经典作品还有《红星照我去战斗》《地道战》《雷锋，我们的战友》《毛主席的话儿记心上》等。《映山红》的歌词是文学剧本《闪闪的红星》第三稿中的一段文字，是傅庚辰在一次音乐组会议的办公室里发现的，正是这段文字让傅庚辰怦然心动，最终让他下决心放弃已经写好的《手捧红星盼红军》和《热血迎来红旗飘》两首插曲，改写《映山红》。邓玉华接到该曲时，为了演唱时表达出应有的情感，专门去植物园和美术馆了解映山红。

整首歌曲的歌词虽然短小，但却精致细腻、通俗易懂、内蕴深厚。歌词的每一句都有一个富有地方特色的语气词"呦"，语调根据普通话的音腔，有明显的声调高低变化，极富音乐性。音乐旋律带有江西地方民歌的韵味，旋律的展开一环套一环，丝丝入扣，一呵而就，体现出一种自然而然流露的情感。不仅唱出了生活在水深火热中的苏区人民，殷切渴盼红军归来的强烈心声，更是唱出了他们与黑暗势力战斗到底的革命意志，歌颂赞美红军，弘扬井冈山精神。

歌曲演唱的难点是旋律中的高音，在演唱高音时需要注意音位的高位置，共鸣腔集中在面罩和头顶，气息下沉稳定有延展性。音色明亮清澈干净，节奏舒缓轻柔，力度由弱到强、由远及近，咬字清晰准确，注意每一句最后一个字的收音，保持好韵母母音渐收，有一种缥缈空灵、响彻山谷的意境。

16.《晴雯歌》

晴雯歌

曹雪芹 词
王立平 曲

1=F 4/4

(歌词)

霁月难逢，彩云易散，心比天高，身为下贱。风流灵巧招人怨。寿夭多因诽谤生，多情公子空牵念。风流灵巧招人怨。寿夭多因诽谤生，多情公子空牵念。心比天高，身为下贱。风流灵巧招人怨，寿夭多因诽谤生，多情公子空牵念。空牵念。

作品解析：《晴雯歌》是1987版电视剧《红楼梦》里的经典插曲，词来源于原著中曹雪芹所写，曲谱是著名作曲家王立平创作而成。1987版电视剧《红楼梦》中13首歌曲的曲谱和所有音乐是王立平花费4年的时间和心血创作而成，具有独特的风格和韵味，清新高雅，流畅优美，堪称经典中的经典。此外，大家耳熟能详的《大海啊，故乡》《牧羊曲》《驼铃》《军港之夜》等等都是王立平的作品。歌曲唱的是《红楼梦》中贾宝玉的丫鬟晴雯，晴雯是最具叛逆性格的丫鬟，是黛玉的化身。在《红楼梦》众多女子中，作为丫鬟身份的晴雯，曹雪芹可谓是进行了一番浓墨重彩的描写，鲜明的性格和鲜活的形象不亚于贾府中众多的小姐们。晴雯从小原本是被卖给了贾府的奴仆赖大家为奴，赖嬷嬷常常带着她到贾府去，贾母见了很是喜欢，赖嬷嬷就把晴雯孝敬给了贾母。晴雯长得俏丽动人，个性率真，正直好强，口齿伶俐，富有才华，针线活极好，深得贾母的喜爱，但也遭人嫉妒和得罪旁人，虽然身为丫鬟但是心比天高，可惜身份卑微的现实，注定了命比纸薄的结局，在电视剧中晴雯撕扇和病补雀金裘是两个经典的片段。

《晴雯歌》与其他12首歌曲的风格大不相同，欢快的节奏和明快的曲风一来契合晴雯活泼的性格，二来以轻松活泼来反衬悲剧曲终，正是创作的高明之处；这是一首女声合唱的曲目，演唱时要求和声整齐干净、轻快活泼，以讲故事的口吻娓娓道来，最高音为闭口音，注意气息，休止符处做到声断气不断。

17.《枉凝眉》

枉凝眉

曹雪芹 词
王立平 曲

1=E 4/4

(3̲2̲1̲ 6· 5 6 - - | 3̲2̲1̲ 6· 5 6 - -) | 6̲ 7̲ 6̲ 6̲ 3̲ 5̲6̲ | 5̲ 6̲ 3̲ 3 - - |
　　　　　　　　　　　　　　　　　　　　　　　　　一 个 是 阆 苑 仙 葩，

2̲ 3̲ 2̲ 6̲ 1̲ 2̲ | 2̲ 6̲ 6 - - | 1̲ 2̲ 3̲ 3̲ 6̲ 3 | 2 - - 3̲ 5̲ |
一 个 是 美 玉 无　 瑕。　　　　　若 说　 没 奇　 缘，　　　 今 生

6· 7̲ 6̲ 7̲ 6̲ 7̲ 5̲ 3̲ | 5 - - 3̲ 5̲ | 6· 1̲ 6̲ 3̲ 2̲ 3̲ 6̲ | 1 - - |
偏 又 遇　 着 他；　　　 若 说　 有 奇　 缘，

7̲ 7̲ 6̲ 7̲ 2· 3̲ 2 | 7̲ 5̲ 3̲2̲ 7̲3̲ 2̲3̲5̲ | 1̲ 6̲ 6 - - |
如 何　 心 事 终　 虚　 化。

1̲ 6̲ 6 - - | 1̲ 2·̲ 1̲ 2̲ 1̲ 2̲ 6̲ | 1̲ 6̲ 6 - - | (5̲ 3·̲ 3 - -) |
啊　　　　　 啊

6̲ 7̲ 6̲ 6̲ 3̲ 5̲6̲ | 5̲ 6̲ 3̲ 3 - - | 2̲ 3̲ 2̲ 6̲ 1̲ 2̲ | 2̲ 6̲ 6 - - |
一 个 枉 自 嗟 呀，　　　　　一 个 空 劳 牵　 挂，

1̲ 2̲ 3̲ 3̲ 6̲ 3 | 2 - - 3̲ 5̲ | 6· 7̲ 6̲ 7̲ 6̲ 7̲ 5̲ 3̲ | 5 - - 5̲ 6̲ |
一 个 是 水 中 月，　　　 一 个 是 镜　 中 花；　 想 眼

1 - - 7̲ 1̲ 7̲ 6̲ | 6 - - 5 | 6̲ 1̲ 3̲ 2̲ 6̲ 1̲ 7̲ 6̲ | 6̲ 5̲ 5 - 5̲ 6̲ |
中，　　　 能 有　　　　　　多 少 泪 珠 儿，　　 怎 禁

6̲ 1· 6̲ 3· 2̲ 3̲ | 2 - - 3 | 7̲ 5̲ 3̲2̲ 7̲3̲ 2̲3̲5̲ | 1̲ 6̲ 6 - - |
得 秋 流 到 冬　 尽，　春　 流 到　 夏。

1̲ 6̲ 6 - - | 1̲ 2·̲ 1̲ 2̲ 1̲ 2̲ 6̲ | 1̲ 6̲ 6 - - | 6 - - - ‖
啊　　　　　 啊

作品解析：《枉凝眉》是1987版电视剧《红楼梦》的主题歌，歌词来源于原著中曹雪芹所写，曲谱是著名作曲家王立平创作而成。歌词以第三人称描写了红楼梦的男女主角贾宝玉和林黛玉前世今生的爱情悲剧，曲词精粹婉转，曲调华美深邃，彰显了中华民族文学与音乐的精髓和底蕴，也是文学与音乐完美交融和碰撞的火花。"阆苑仙葩"指林黛玉，"美玉无瑕"指贾宝玉，歌词采用比喻的手法，以物喻人、以境喻情，凄婉柔美的旋律线与含蓄心酸的歌词表达映照贴合，描绘了哀怨惆怅的情感，完美地诠释表达了原著，有较高的文学和艺术价值。

歌曲的音乐开始是引子部分，古琴的演奏营造了古典之风和空灵之感，将听众带到了特定的想象空间。演唱时注意节奏，不能太过拖沓，例如"葩"和"瑕"时值较长的音，不要拖拍但也要把时值唱够，且不能收音过早；语气上像讲故事一样娓娓道来，注意切分音的重音，以及强拍上的力度，着重突出和表达出相应的情感；音色上声音纯净悠长有缥缈空灵之感，保持高音位且集中，气息平稳且饱满；旋律中大幅度地跃进，情绪上塑造出跌宕起伏、无奈与惋惜；咬字清晰，注意声母与韵母的过渡，通过咬字的处理刻画出林黛玉以泪洗面的伤心，表达出对林黛玉的怜惜。结尾处的"啊"不能唱得过强、过于用力，唱出收而不绝的感觉，唱出心中尽是无奈和惋惜。

18.《女儿情》

女儿情

1=F 4/4

杨洁 词
许镜清 曲

(0 6 5 3 2 | 1 5 5 5 6 6 1 2 3 | 5 - - - | 1 5 5 5 6 6 1 2 3 |

6 - - 1 2 | 6. 1 5 6 1 | 5. 6 3 - | 0 5 2 3 6 |
(伴)啊 啊 啊 啊 啊

1 - - 5 6 | 1. 2 3 7 6 7 5 | 6 - - 1 2 | 3. 5 6 1 2 3 4 |
啊 鸳鸯 双栖蝶双 飞, 满园 春色惹人

3 - - 3 5 | 6. 5 6 6 3 | 2. 1 2 3 | 5. 6 7 3 6 |
醉, 悄悄 问 圣僧:女儿美不美, 女儿 美 不

6 1 1 - | 0 5 5 6 1 7 6 5 | 6 - - - | 6 5 5 6 1 7 6 5 |
美? 说什么王权富贵, 怕什么戒律清

3 - 3 5 6 | 1. 2 3 7 6 7 5 | 6 - - 1 2 | 3. 5 6 1 2 3 4 |
规, 只愿天长地 久, 与我 意中人儿紧相

3 - - 3 5 | 6. 5 6 6 3 | 2. 1 2 3 | 5. 6 7 3 6 |
随, 爱恋 伊,爱 恋 伊,愿 今 生长 相

‖1. 6 1 1 - | 2. 2 2 2 2 1 2 2 3 | 3 2. 1 6 - | 2. 2 2 2 2 1 2 2 3 |
随。

结束句
‖2. 6 6 - 1 2 :‖ 6 1. 1 - ‖ 6 1. 1 3 | 5. 6 7 3 6 |
 (伴)啊 随。 随。 愿 今 生长 相

6 1. 1 - | 7 - 3 6 | 6 1. 1 - | 1 - 0 0 |
随, 长 相 随。

(0 5 5 5 6 1 2 3 | 6 - 6 1 2 6 | 1 - - - | 1 - - -)

作品解析：《女儿情》由杨洁作词，许镜清作曲，吴静演唱，发行于1986年9月25日，是1986版电视剧《西游记》第十六集《趣经女儿国》中的经典插曲。师徒四人西方取经途经女儿国，国王对唐僧一见倾心、款款深情，唐僧面对温柔美貌的国也王内心为之一动，但普度众生的信念和决心最终战胜儿女私情，留下一句"若有来生"，便继续踏上西去取经的路程。导演杨洁在拍摄完女儿国这一集后，邀请作曲家许镜清为女儿国国王写一首歌。许镜清看到剧本中对拍摄景象的描写："小园香径，亭台楼轩，杨柳依依，红叶艳艳，一双鸳鸯水中徘徊，虽在人间，却似神仙。"美妙的音符随即跃然纸上。

优美的旋律配合歌词细腻的描写，景美人更美，将女儿国国王的柔情似水、娇羞之态，以及对唐僧的深深爱恋、对爱情的向往，表现得淋漓尽致，既婉约又大气。这首歌是美丽高贵女王的内心独白，既有情意绵绵的爱恋，又有追求爱情放弃权贵的热烈奔放和君王霸气。演唱时音色甜美，语气亲切，中低音饱满，高音打开口腔、抬起软腭，声音集中且明亮，细腻自然表达旋律中的倚音和下滑音，注意每一句的开始弱起、附点节奏和副歌部分的空拍，情绪表现出温婉与端庄、渴望与超脱、执着与不舍。

19.《牧羊曲》

牧羊曲

王立平 词曲

1=E 4/4 2/4

（5 6） ‖: 2/4 1· 6 | 4/4 1 - - 3 1 | 2/4 7· 6 | 4/4 7 - - 6 3 |

2/4 2· 3 | 4/4 5 - 02 06 | 1 - - - | 1 - - 5 6 | 1· 5 3· 2 | 3 - - 5 6 |

　　　　　　　　　　　　　　　　　　1.日 出 嵩 山 坳，　　晨 钟
　　　　　　　　　　　　　　　　　　2.莫 道 女 儿 娇，　　无 暇

1· 5 2· 1 | 2 - - 3 5 | 6 - - 3 5 | 1· 3 2 7 6 | 0 2 3 2 2 7 6 |

惊 飞 鸟，　　林 间　小 溪 水　潺 潺，　坡 上 青 青
有 奇 巧，　　冬 去　春 来 十　六 载，　黄 花 正 年

5 - - 5 6 | 2/4 1· 6 | 4/4 1 - - 3 1 | 2/4 7· 6 | 4/4 7 - - 6 3 |

草，　野 果 香，　　　山 花 俏，　　狗 儿
少。　腰 身 壮，　　　胆 气 豪，　　常 练

2 - 3 7 6 | 5 - - 5 6 | 2/4 1· 6 | 4/4 1 - - 3 1 | 2/4 7· 6 | 4/4 7 - - 6 3 |

跳， 羊 儿 跑。 举 起 鞭　儿 轻 轻 摇，　　小 曲
武， 勤 操 劳。 耕 田 放　牧 打 豺 狼，　　风 雨

2/4 2· 3 | 4/4 5 - 02 26 | 1 - - 5 6 :‖ 1 - - 6 3 | 2/4 2· 3 |

满 山 飘　满 山 飘。　　　　挑， 风 雨 一 肩
一 肩 挑　一 肩

4/4 5 - 02 26 | 1 - - - | 0 2 2 6 | 1 - - - | 1 - 0 0 ‖

挑　一 肩 挑，　　　　一 肩　　挑。

作品解析：《牧羊曲》是电影《少林寺》的插曲，由王立平创作词曲，郑绪岚演唱。电影《少林寺》是1982年耗资200万元打造的中国第一部武打片，影响空前，也使主演李连杰到香港发展，继而成为好莱坞武打巨星。歌词分两段，第一段描写嵩山的美丽景色和牧羊生活场景，第二段描写牧羊女的形象、气质、性格和志向。歌词语言凝练质朴，有古典诗词之风雅精妙，运用长短句构成了节奏旋律，清朴优美、古今合璧，描绘了一片人间仙境，塑造了温婉清丽、柔美动人的形象。

整首词对称整齐又蕴含变化，曲调响亮、节奏明快、跌宕起伏、婉转优美、通透温润，富有浓郁的中原生活气息，展现似水柔情的内心。最初王立平创作的是一首以河南豫剧为元素的歌曲，也得到了导演的认可，但转念一想，电影主要在香港播放，香港人并不了解河南豫剧，于是放弃原作，重新创作了这首《牧羊曲》。演唱时音色干净清澈、悦耳甜美，声音位置保持高位置；咬字注意归韵，尤其是每一句的尾字音要归韵"ao"，旋律要准确表达，同时注意把声音用气息向外送出去；力度上轻缓柔和，特别是"儿"字音需气息稳定、力度轻柔；注意附点节奏的准确性，以及气息的起伏与连贯性，使用通俗唱法的气声来表现出亲切感，以及细腻的情感与质朴的风格。

20.《红梅赞》

作品解析：《红梅赞》是由阎肃作词，羊鸣、姜春阳、金砂作曲，歌剧《江姐》的主题歌。2009年入选中宣部、中央文明办等10部委推荐的100首爱国歌曲，2019年入选"庆祝中华人民共和国成立70周年优秀歌曲100首"。阎肃是我国著名的词作家，河北保定人，多次担任央视青歌赛的评委，现场精彩的点评给大家留下了深刻的印象，《说唱脸谱》《敢问路在何方》《故乡是北京》《北京的桥》《雾里看花》等都是他的作品。《红梅赞》创作于1964年，原本是阎肃受上海音乐学院的同志邀请写的关于赞美梅花的歌词；创作期间八次易稿，修改了二十多次。歌曲第一句的旋律是羊鸣最先写出的主题音乐旋律雏形，继而激发了金砂的创作灵感，在雏形旋律基础上加上了甩腔唱法，又融入江南滩簧音调的元素，最终形成了相对完整的《红梅赞》主题曲旋律。歌曲是歌谣体唱段，运用隐喻手法，将"红梅"作为情感寄托对象，成功构建了主题意象，将"凌寒傲雪"喻为自强不息的中华民族精神和坚贞不屈的革命精神，塑造了江姐坚贞不屈、视死如归的英雄形象，成就了永恒的经典。

曲调婉转、优美、朴实、高亢、坚定，结合了京、评、梆、昆、越、豫、黄梅戏、四川清音、湖南花鼓戏九个剧种元素，具有浓郁的民族色彩和清醇的乡土气息，旋律开阔而有气势，其中高低音变化跨度较大，控制好音准的同时还需注意高低音的过渡与变化，保持高音位和平稳的气息。特别是甩腔的处理要加入戏曲的演唱风格，以闭口哼鸣训练的声音为基础，通过练习开口哼鸣，找到提起软腭、打开内口腔和运用鼻腔、头腔共鸣的高音位感觉。旋律中上波音要唱准确、自然，十六分空拍要快速换气，断音注意气息的连贯，这样才能够准确表达旋律细节。

21.《绣红旗》

绣红旗

阎肃 词
羊鸣 姜春阳 金砂 曲

1=♭B 4/4

(6 | 5.6 5.6 | 5 3 5 2.4 3 2 3 | 2 6 3 5 2 1.3 | 2 3 7 2 6 5 -)

‖: 2 2 3 7 6 5. 3 | 6 2 7 6 5 6 - | 3.3 2 5 3 2 1 2 7 |
1. 线儿长， 针儿密， 含着热泪绣红旗
2. 千分情， 万分爱， 化作金星绣红旗

6 1 2 3 2 6 7 6 5 - | 1 1 6 1 5.6 5 4 3 - | 2.3 1 2 6 5 4 3 - |
绣呀绣红旗。 热泪随着 针线走，
绣呀绣红旗。 平日刀丛 不眨眼，

5 5 3 5 3.5 2 6 | 7 3 2.3 7 6 5 - | 3 3 2.5 3 2 1. 6 |
与其说是悲 不如说是喜， 多少 年啊，
今日里心跳 分外急， 一针 针啊，

4 4 3 2 3 5 2 - | 5 3 5 2.4 3 2 3 | 2 6 3 5 2 1.3 |
多少 代， 今天终于 盼到你，
一线 线， 绣出一片 新天地，

_{1.} 2 3 7 2 6 5.(6 | 5. 6 5. 3 | 2 6 3 5 2 1 -):‖ _{2.} 2 3 7 2 6 5 - ‖
盼到你！ 新天地！

作品解析：《绣红旗》是空政歌剧团创作的歌剧《江姐》中一首歌曲，出自20世纪60年代，由阎肃作词，羊鸣、姜春阳、金砂等谱曲，原唱任桂珍。歌剧《江姐》是根据罗广斌、杨益言出版于1961年的小说《红岩》改编而成，剧本初稿的创作仅用了十八天。剧情的发生地和人物背景是四川，音乐中川味浓郁，这一点与音乐创作团队中唯一的四川人金砂密不可分。音乐根据川剧、婺剧、越剧、杭剧、沪剧、四川扬琴、清音、杭州滩簧等地方戏曲和民间音乐，成功塑造了江姐的音乐之魂，表现了视死如归、临危不惧的精神，塑造了外柔内刚、从容不迫的形象。歌曲中的一字一音，一针一线，蕴含着革命者们对革命的胜利和新中国的成立满怀激动与欣喜，对中国美好未来的憧憬与期盼，对中国共产党的热爱与崇敬之情，以及坚如磐石的理想和信念。《江姐》是中国歌剧的成功之作，展现了中国歌剧特有的魅力和中国民族音乐的博大精深。

《绣红旗》采用合唱和独唱相结合的演唱形式，演唱时不宜表现得轰轰烈烈，要用细腻的歌声表现出江姐等革命者们在狱中得知胜利后低声欢呼与内心激动，情感上更多表现的是江姐等人的心理活动和内在情绪。歌曲的第一句很重要，要将兴奋中蕴藏着含蓄表达到位，为整首歌曲的演唱奠定准确的情绪基调。咬字要清晰，保持统一的高音位，其中"线"的发音，声母字头"X"不宜过长、过重，配合气息要轻巧、迅速准确，音位统一过渡到韵母归韵音"an"。

22.《珊瑚颂》

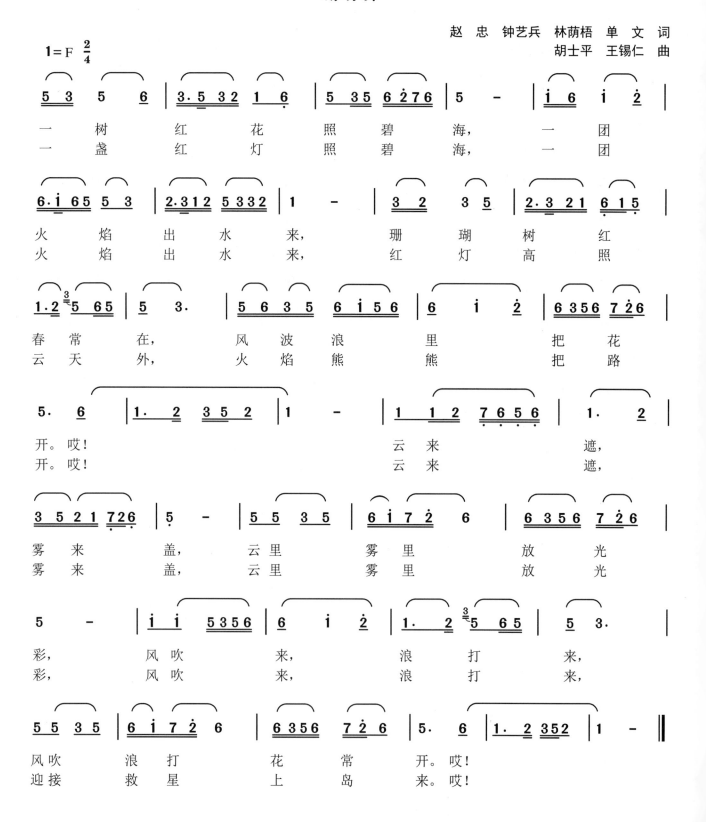

作品解析：《珊瑚颂》是歌剧《红珊瑚》的主题曲，创作于20世纪60年代初，由赵忠、钟艺兵、林荫梧、单文等作词，胡士平、王锡仁作曲，原唱赵云卿，2019年入选中宣部"庆祝中华人民共和国成立70周年优秀歌曲100首"。歌剧《红珊瑚》主要描写了解放前期珊瑚岛上，主人公珊妹父女和当地渔民历经折磨、忍受苦难，一起反抗封建迫害，而后配合人民解放军胜利解放沿海岛屿的故事。剧中揭示了渔民水深火热的生活，展现了他们不畏强权、不惧残暴、敢于斗争的反抗精神，以及他们盼望解放的迫切心情和深厚的军民鱼水情。歌曲《珊瑚颂》采用了以物喻人和借物抒情的手法，借红珊瑚来赞美珊妹，歌词具有较高的文学性和传唱性，简洁中不失丰富，通俗中不失高雅，达到了雅俗共赏的效果和境界。生长在深海中的红珊瑚，形似树枝，俏丽如花，坚硬鲜丽，火红似焰，不怕风吹浪打、云遮雾盖，借赞美红珊瑚来赞美珊妹的娇艳美丽和勇敢坚毅。

音乐具有浓郁的民族风格，通过巧妙休止、琶音连用和柱式和弦的巧妙构思和手法，使整个音乐堪称完美。演唱时需要注意两点：第一是气息，第二是咬字。整首旋律比较婉转，起伏较大，需要找准气口换气。例如第一句"一树红花照碧海"要在"红花"之后和"照碧海"之前换气。再如"风波浪里把花开哎"要两次换气，在"浪里"后和"花开"后换气，"哎"要重新换气再唱，两次换气要控制好换气的动作，要使整句表达得较为连贯流畅，切忌生硬断开。歌词中有很多闭口音，而且音都较高，需要我们咬字不要咬死，切忌咬紧卡死和太挤太白，需要放松喉咙和牙关，抬起软腭，保持提笑肌，注意归韵后再延长，用气息强有力地推出。

23.《边疆的泉水清又纯》

边疆的泉水清又纯

王凯传 词
王 酩 曲

1=D 2/4

(3 23 2 1 | 2 6 1 6 5 | 5665 321 | 2. 3 21 16 | 1 -) | 5 5 5 6 3 2 3 |

1. 边 疆 的 泉
2. 顶 天 的 青

1. 2 | 3 23 2 1 6 5 | 5 - | 5 5 5 6 2 1 2 | 1 6 1 |

水 清 又 纯, 边 疆 的 歌 儿
松 扎 深 根, 人 民 的 军 队

5 6 6 5 3 2 1 | 2. 3 21 16 | 1 - | 5 5 6 5 3 2 1 | 6 1 2 1 1 |

暖 人 心, 暖 人 心。 清 清 泉 水 流 不 尽,
爱 人 民, 爱 人 民。 浩 浩 林 海 根 相 连,

1 1 2 2 1 6 5 | 5 6 5 5 | 6 0 1 6 5 #4 5 3 | 2. 3 2 1 2 | 5 6 6 5 3 2 1 |

声 声 赞 歌 唱 亲 人, 唱 亲 人 边 防 军, 军 民 鱼 水 情 意 深,
军 民 联 防 一 条 心, 一 条 心 保 边 疆, 锦 绣 山 河 万 年 春,

2. 3 21 16 | 1 - | 5. 6 1 1. | 2 1 1. | 6 1 |

情 意 深。 哎,
万 年 春。 哎,

2. 3 2 1 6 5 | 5 - | 3 23 2 1 | 2 6 1 6 5 | 5665 321 |

唱 亲 人 边 防 军, 军 民 鱼 水 情 意 深,
一 条 心 保 边 疆, 锦 绣 山 河 万 年 春,

结束句

2. 3 21 16 | 1 - :|| 1. 6 1 6 5 | 2 1 16 1 - | 1 - ‖ p

情 意 深。 哎!
万 年 春。

作品解析：《边疆的泉水清又纯》是电影《黑三角》的主题歌，影片上映于1977年，歌曲由王凯传作词，王酩作曲，李谷一演唱，1989年获得第一届中国金唱片奖。电影《黑三角》是北京电影制片厂摄制于1977年，影片反映的是我国公安与国外间谍之间的斗争，讲述了公安人员成功侦破、截获"110号人防工程"机密情报密码的经过，表现了公安人员的机智勇敢和人民群众较高的警惕性。歌曲《边疆的泉水清又纯》歌词是王凯传根据自己1970年在黑龙江边防体验生活的经历写下，赞颂了中国边防军人。

歌词精美如诗、朴素真实、贴近生活、通俗易懂，特别是口语化"哎"字的运用，为整首歌曲营造出开阔宽广、欣喜万分的感觉，配合音乐上的长音，旋律结构婉转优美，使歌词和谐悦耳、朗朗上口，表达了边疆军民浓浓的鱼水情意。运用比喻的手法，借"泉水"和"青松"来比喻军民情意。"暖人心"重复强调，运用乐句扩充的手法，打破了方正对称的固有结构形式，深化了情绪和感情的表达。

音乐旋律清新甜美，描绘了边疆家乡的美景，表达了水乳交融的鱼水之情，以及对美好生活充满期待与向往。歌曲第一句的音高较高且含有闭口音，特别是"清"字，演唱时需要注意咬字，闭口音开口咬，松开牙关，保持高音位且音位统一，通过鼻腔共鸣达到头腔共鸣，使声音明亮清澈统一。旋律跨度较大，还有部分音较低，例如"暖人心"的旋律，演唱时需要加入胸腔共鸣，但不要压喉咙，贴住上口盖，保持高音位。整首歌曲需要根据音高的变化快速准确地调整声音状态，保持声音的统一，根据情感的表达运用气息作出强弱处理。

24.《绒花》

绒 花

刘国富 田农 词
王酩 曲

1=G 2/4

(谱例略)

1. 世上有朵美丽的花，那是青春吐芳华，铮铮硬骨绽花开，沥沥鲜血染红它。
2. 世上有朵英雄的花，那是青春放光华，花载亲人上高山，顶天立地迎彩霞。

啊，啊，绒花，绒花，啊，啊，一路芬芳满山崖！ 崖！

作品解析：《绒花》是电影《小花》的主题曲，由刘国富、田农作词，王酩作曲，李谷一演唱，1980年被评为"听众最喜爱的广播歌曲"，同年荣获第三届电影百花奖最佳电影音乐奖。电影《小花》是北京电影制片厂制作的剧情片，上映于1979年，改编自作家前涉的小说《桐柏英雄》。故事讲述了1930年桐柏山区一户穷苦人家，被迫卖掉了亲生女儿小花，后来收养了红军的女婴，给女婴取名也叫小花，十几年后，硝烟中失散的亲人们终于重逢，歌颂了革命年代的牺牲精神和奉献精神。《绒花》还是电影《芳华》的主题曲，由韩红演唱。电影《芳华》是由上映于2017年的一部剧情片，冯小刚执导。影片根据严歌苓同名小说改编，讲述了20世纪70~80年代，军队文工团中一群充满理想和激情、正值芳华的青春少年，他们经历成长中的爱情和充满变数的人生，每个人有着不同的命运故事，凝聚了一代人的青春足迹。绒花并非真实存在的植物，而是作者寄托情感思想的意象，歌曲《绒花》谱写的是两代人的青春芳华。

歌曲旋律新颖流畅、情感饱满、委婉抒情、朴实亲切、生动自然，具有典雅、含蓄、细腻的艺术风格。演唱时气息的控制是关键，用气息的控制让声音产生高低强弱的起伏，使声音的表达更生动、亲切，同时找准气口换气，例如第一句"世上有朵美丽的花"，在"美丽"之前换气，语意中的一句断成两个唱句，换气时要注意动作不要太大、太明显而使语意割裂。整体演唱的声音要柔和圆润，用气息和音位做好声音的修饰，特别是"啊"的演唱，声音不要太强，弱起弱收，第二个"啊"比第一个力度上略强，四个"啊"要在力度上做出不同的处理，产生层层推进的效果。

25.《小白杨》

小白杨

梁上泉 词
士 心 曲

1=F 2/4

(3. 2̲1̲ | 2. 3̇ | 3.̲5̲ 1̲̇2̲6̲5̲ | 5 - | 1̲̇2̲6̲5̲ 6.̲1̲̇ | 6̲5̲6̲ 5̲3̲2̲ | 5.̲6̲ 5̲3̲2̲3̲ |

1 -) | 1̇.̲6̲5̲ 5̲ | 5̲6̲3̲2̲ 1 | 3.̲5̲ 1̲̇2̲6̲5̲ | 5 - | 1̲̇2̲6̲5̲ 6.̲1̲̇ | 6̲5̲6̲ ⁵3̲ |

一棵呀小白杨，长在哨所旁。根儿深干儿壮，
当初呀离家乡，告别杨树庄。妈妈送树苗，

5̲5̲6̲ 5̲3̲3̲2̲ | 2 - | 3.̲5̲ 5̲6̲5̲3̲ | 2̲1̲1̲2̲ 3.̲5̲ 1̲̇2̲6̲5̲ | ⁵6̲ 6̲5̲ ⁵3̲ | 1̇.̲2̲6̲5̲ 6.̲1̲̇ |

守望着北　疆。微风　吹，吹得绿叶沙　沙　响啰　喂。太阳
对我轻轻讲。带着它，亲人嘱托记　心　上啰　喂。栽下它

6̲5̲3̲2̲ | 5.̲6̲ 5̲3̲2̲3̲ | ²1 - | 3.̲ 2̲1̲ | 2. 3̇ | 3.̲5̲ 1̲̇2̲6̲5̲ | 5 - |

照得树叶闪银　　光。 唻唻唻唻 唻唻唻唻 唻唻
就当故乡在身　　旁。 唻唻唻唻 唻唻唻唻 唻唻

1̲̇2̲6̲5̲ 6.̲1̲̇ | 6̲5̲6̲ ⁵3̲ | 5.̲6̲ 5̲3̲3̲2̲ | 2. 3̇ | 5̲5̲6̲ 5̲3̲2̲3̲ | ²1 -:‖ 3.̲ 2̲1̲

小白杨，小白杨，它长我也　长。同我一起守边　防。 唻唻唻
小白杨，小白杨，也穿绿军　装。同我一起守边　防。

2.̇ 3̇ | 3.̲5̲ 1̲̇2̲6̲5̲ | 5 - | 1̲̇2̲6̲5̲ 6.̲1̲̇ | 6̲6̲5̲ ⁵3̲ | 5̲5̲5̲6̲ 5̲3̲2̲3̲ | 2.　3̇ |

唻唻 唻唻唻唻唻　　小白杨，小白杨，同我一起守边　防。

2.̇ 3̇ | 5̲ 6̲2̲6̲ | 1̇ - | 1̇ - | 1̇ - | 1̇ - | 1̇ 0 ‖

一起　守边　　防。

作品解析：《小白杨》由梁上泉作词，士心作曲，阎维文演唱，创作于1984年，2009年入选"中国共产党中央委员会宣传部推荐的100首爱国歌曲"。1982年，词作者梁上泉到新疆军区体验生活，看到沿途公路边一排排参天的白杨树高高挺立，像极了英姿飒爽的战士们。他而后到内蒙古呼伦贝尔大草原和大兴安岭林区体验生活时，途经中苏边境线，高高耸立的哨所上，战士们像白杨树一样挺立在边防线上。这两个场景给梁上泉留下了深刻的印象，内心受到了触动，于是在呼伦贝尔写下了这段歌词。不久后梁上泉把歌词发表在《解放军歌曲》上，作曲家士心看到后谱了曲，最终成就了深受大家喜爱的歌曲《小白杨》。

《小白杨》歌词简洁、生动写实、深情饱满，歌颂了白杨精神和边防军人驻守边疆、保卫祖国的精神，赞美了为祖国奉献青春的人民解放军。此曲曲调简练、旋律活泼，生机勃勃、亦刚亦柔，展现了军人热血英勇的阳刚之气，抒发了热爱祖国、热爱家乡之情。这是一首男声演唱的歌曲，演唱时需要注意放松并稳住喉头，声音不能挤、紧、白，让声音集中而统一，将声音送出去的同时加入头腔共鸣，使声音更有穿透力。这首歌的音区较高，尤其是开头第一个字的音高较高，而且是闭口音，"一"字很容易咬字过紧，要求我们起音时找准高音位，开口松咬"一"字，喉咙不要用力，横膈膜下沉发力，使用气息的力量唱准音高、送出声音。演唱时情绪上要处于积极的状态，抬起笑肌，气息滚动，用声音表达出积极阳光、振奋人心的状态。

26.《人间第一情》

人间第一情

易 茗 词
刘 青 曲

$1=\flat E$ $\frac{4}{4}$

(1.2 3 2 3 2 7 6 - | 3.2 7 2 6 5 - | 6.1 6.5 6 i 5 6 5 2 4 0 3 | 2 1 2 3 5 2 1 7 6 1 -)

5 3 5 6 1 7 6 5 3 | 6 7 6 5 6 3 5 5 2 1 - | 1 6 1 2 3 2 3 2 7 6 | 3 2 7 2 6 6 5.

有过多少不眠的夜晚，抬头就看见满天星辰。
有过多少明亮的夜晚，理想就化作满天星辰。

7.6 3 5 6 7 6 5 6 1 | 1.2 3 2 3 2 7 6 - | 6.1 6.5 6 i 5.6 5 2 4.3

轻风吹拂着童年的梦，远处传来
清光照耀着童年的梦，心中却唱起

2 1 2 3 5 2 1 7 6 1 - | 7.7 6 7 6 5 6 1. 0 | 2.3 5 4 3 5 0 2 1. 0

熟悉的歌声。歌声诉说过去的故事，
属于未来的歌。歌声唱出美好的希望，

3.4 3 2 1 2 3 5 5 3 5 6 | 2.3 2 7 6 5 6 i i 5. | 1.2 3 2 3 2 7 6 -

歌声句句都是爱的叮咛。床前小儿女，
歌声呼唤着又一个黎明。辛勤白发人，

7.6 3 7 6 5 - | 6.1 6.5 6 i 5.6 5 2 4.3 | 2 1 2 3 5 2 1 7 6 1 - :||

人间第一情，永远与你相伴的是那天下的父母心。
事业总年轻，永远与你相伴的是那天下的儿女情。

结束句
6.1 6.5 6 i 5.6 5 2 4.3 | 2 3 3 2 1 7 6 | i - - - | i - - 0 ||

永远与你相伴的是那天下的儿女情。

作品解析：《人间第一情》是由易茗填词，刘青谱曲，1997年张也演唱，2013年阎维文翻唱的歌曲。歌词情真意切、深情款款，旋律轻柔委婉、大气宽阔有张力，配合上张也老师甜美、亲切的音色，或者是阎维文老师稳健、亲和的嗓音，都使得整个作品很容易让人产生共鸣，仿佛一缕清风拂过内心深处，留下片片涟漪，让我们感受到温暖与满足。歌词描写的是父母与儿女之间的亲情，父母对儿女的情感是世间最无私、最伟大、最真切、最纯粹，是面对黑暗无助时希望的曙光，是疲惫不堪时休栖的港湾，是受到伤害时温柔的呵护，就像春天里和煦的微风带来一切的美好，无论何时何地它一直都在内心最深处，是永远的守护与牵挂；儿女对父母的亲情是源自父母给予生命且含辛茹苦养育成人的恩情，这份恩情难以回报，虽然常常被自己忽视，但其实早已成为一种习惯，即便最看重的是自己的未来，实质上成长中对自己影响最大的却还是父母一路温暖的陪伴，生命中最重要的、难以割舍的还是对父母的爱。

演唱时要保持声音的圆润，情感处理要细腻、温柔，歌唱状态要积极，气息下沉，打开口腔，抬起笑肌和上口盖，闭口音松咬字，高音部分声音不要挤、紧，要贴住上口盖，运用头腔共鸣送出声音。整首歌曲的旋律比较婉转，有很多的旋律起伏和流动，需要唱准旋律和音高；整首歌曲的节奏也较为复杂，有很多变化，需要唱准节奏和节拍；整体上的情绪要保持沉稳与大气，款款讲述，深情表达。

27.《祝福祖国》

祝福祖国

清风 词
孟庆云 曲

1=♭E 4/4

(乐谱略)

(伴)祖国　　我的祖国，
祝福你　　我的祖国。

1(独)都说你的花　朵　真　红
2(独)3(伴)都说你的信　念　不　会

火，都说你的果　实　真丰硕，
变，都说你的旗　帜　不褪色，

都说你的土　地　真肥沃，都说你的
都说你的苦　乐　不曾忘，都说你的

作品解析：《祝福祖国》是由清风作词，孟庆云作曲，汤灿演唱的歌曲，发行于1999年，为庆祝建国50周年而作，2019年入选"庆祝中华人民共和国成立70周年优秀歌曲100首"。《祝福祖国》是孟庆云为汤灿量身打造的一首作品，汤灿的演唱将通俗唱法的发声语气融合进民族唱法的女高音音色中，潇洒自如的语感，展现出悠扬动听的旋律和厚重有张力的声音形象，勾勒出恢宏的艺术感染力。《祝福祖国》的MV拍摄由张艺谋执导，展现了中华人民共和国50年的风雨历程，其间8次易稿，历时半年完成，大气恢宏的场景与画面，配合汤灿的深情演唱，获得广泛一致好评。歌词从"都说"开始，通过多种意象的表达，从不同角度赞美祖国，表达了对祖国无限的热忱，自豪中充满期盼，深情中充满坚定。曲调在密集的节拍中前

进，采用中国传统五声调式，旋律巧妙地八度变换五音，交织成具有中国传统音乐特色的风格，展现了中国特色、大国形象和中国力量。

整首歌曲的音域较高，演唱时需要气息下沉，具有流动性，用气息托着声音走，切忌使用嗓子和喉部的蛮力，使声音发白、发紧，失去色彩和感染力。气息要饱满，使声音坚实有力、圆润明亮，唱出恢宏大气的气场。开始部分的四个"都说"情绪上以讲述的状态，融入情感运用气息将声音做出明暗强弱的变化，一句一句递进，情绪连贯，声音处理也是连续的。唱副歌部分"祖国"时，这两个字都是闭口音，而且字头都需要嘴唇收拢，演唱时很容易声音紧、喉咙卡死，因此演唱时"祖"字咬准字头，迅速归韵保持母音"u"，唱"国"字时将声音先向下探再扬起，迅速归韵延长"o"。如果"国"字没有先下后扬，而是直接扬起的话，声音很容易脱离气息，而且唱得很费力，声音也会发紧、发白，失去色彩和表现力。

（三）通俗作品

28.《今夜无眠》

今夜无眠

朱　海　词
孟卫东　曲

$1=E$　$\frac{6}{8}$　$\frac{9}{8}$

♩.=194

（此处为简谱，歌词如下：）

今夜无眠，今夜无眠，当欢乐穿越时空，激荡豪情无限。来吧亲爱的朋友，

今夜有约，今夜有约，当梦想挽起明天，拥抱生活的灿烂。

来吧亲爱的伙伴，让我们为相约举杯祝愿。舞翩翩月也无眠，爱在天上人间，歌绵绵星也有约，美在梦想之间。心相连风雨并肩，未来不再遥远，情无限祝福永远，幸福岁岁年年。

今夜有约，今夜无眠，今夜欢乐无限，今夜礼花满天。

作品解析：《今夜无眠》是一首由孟卫东作曲，朱海填词，周冰倩演唱的歌曲。其曲作者孟卫东，毕业于中央音乐学院作曲系，现任中国铁路文工团副总团长，第八届中国音乐家协会副主席、创作委员会主任，国家一级作曲，浙江师范大学音乐学院外聘教授，享受国务院政府津贴。创作歌曲400余首，其中《同一首歌》《今夜无眠》《中国进行曲》《新闻联播》片头曲等影响深远。词作者朱海，中国内地独立策划人，自由撰稿人，诗、词、剧作者，全国五一劳动奖章获得者。从20世纪90年代开始，参加中央电视台春节联欢晚会的策划与撰稿工作，迄今已逾13届。参与国家重大文艺演出的撰稿工作，是庆祝中国共产党成立100周年大型情景史诗《伟大征程》总撰稿，庆祝中华人民共和国成立70周年音乐舞蹈史诗《奋斗吧中华儿女》总撰稿之一，庆祝改革开放40周年文艺晚会《我们的四十年》总撰稿。作为词作家，主要作品有《不忘初心》《今夜无眠》《脱贫宣言》《黄帝颂》《赤子》《壮丽航程》等数百首作品。演唱者周冰倩，中国女歌手，毕业于上海音乐学院。1989年，发行首张个人专辑《我想有个家》。1991年，赴日本发展音乐事业。1993年，发行日语专辑《Passing Love》，获得第十二届日本大都会通俗歌节最优秀新人奖以及第三十五届日本唱片大奖新人奖。1996年参加中央电视台元宵晚会，以一曲《真的好想你》在歌坛成名。

歌曲节奏明快，旋律优美，常常成为各大晚会的压轴节目，受到大众的喜爱。歌曲营造出一种盛大舞会的氛围，演唱时要注意感情饱满，充满愉悦感。

29.《可可托海的牧羊人》

可可托海的牧羊人

1=♭A 4/4

王琪 词曲

(3 - - 3 2 3 | 4 5 4 3 4 - - 4 3 3 | 4. #5 5 6.7 6 5.4 | 3 - -) 0 3 2 3 |

　　　　　　　　　　　　　　　　　　　　　　　　　　　　　　　那夜的

6̣ 0.6̣ 7̣6̣7̣ 7̣5̣ | 3 0 0 0 1̣ 1̣6̣ | 1 0.6̣ 2 3 5 6. | 3 - 0 0 3 3 |

雨　也没能留住你　　　山谷的风　它陪着我哭泣　　　你的

5̣ 5̣ 5̣ 3 6̣ 6̣ 5̣ 3 | 2 6̣ 1 2 3 2 2 0 2 3 | 5 0 5 3 5 6 2 3 1 | 6̣ 0 0 0 3 2 3 |

驼铃声仿佛还在我　耳边响　起　告诉我　　你曾来过这　里　　我酿的

6̣ 0.6̣ 7̣ 6̣ 6̣ 5̣ | 3 0 0 0 1̣ 1̣6̣ | 1 0 6̣ 1 2 3 5 6. |

酒　喝不醉我自　己　　　你唱的歌　　却让我一醉不

3 0 0 0.3 | 5̣ 5̣ 5̣ 3 6̣ 6̣ 5̣ 3 | 2 6̣ 1 2 3 2 2 0 2 3 | 5 5 5 3 3 2 2 1 |

起　　　　我愿意陪你翻过雪山　穿越戈　壁　可你不辞而别还断绝了

5̣ 5̣ 3 5̣ 6̣ 6̣ | 3 5 6 ‖: 6 0 6 5 6 5 7. | 6 5 5 5 0 5 5 6 |

所有的消　息　心上　人　我在可可托海　等　你　　他们

外　又有驼铃声声　响　起　　我知

2 0.1 2 3 5 6. | 3 3. 0 0.3 | 5̣ 5̣ 5̣ 3 6̣ 6̣ 5 3 | 2 6̣ 6̣ 1 2 3 2 2 0 2 3 |

说　你嫁到了伊　犁　　是　不是因为那里有　美丽的那拉　提　还是

道　那一定不是　你　　再　没人能唱出像你那样

5 5 3 5 6 2 2 1 1 | 5 3 5 6. 3 5 6 :‖ 2 6̣ 6̣ 1 2 3 2 2 0.3 |

那里的杏花才能酿出　你要的甜　蜜毡房　　动人的歌　曲　再

5 5 5 3 2 2 3 1 1 | 5 5 3 5̇ 6̇ 6̇ - (3 3. 3 3. 3 2 1 | 2 2 2 1 2 2 6 7 | 1.2 2 2 1 7 1 1 2 |

没有一个美丽的姑娘　让我　难忘记

3 - 0.6̣ 6̣ 7̣ 1 2 | 3 - - 6 | 3 2. 2 1 1 6̣ 7̣ | 1.3 2 3 1.2 7 1 2 7.6 |

作品解析：《可可托海的牧羊人》是由王琪作词、作曲并演唱的歌曲，于2020年5月8日以单曲的形式发布。2020年，该曲获得腾讯娱乐白皮书2020新曲传唱榜冠军。2012年，王琪所在公司的同事出差去可可托海拍摄风景，王琪了解到可可托海有个风景美丽的"三号坑"，并对可可托海这个地名留下了深刻的印象，因此就有了要为可可托海写歌的冲动。《可可托海的牧羊人》描述了一个爱情故事：失去丈夫的养蜂女带着两个孩子，在可可托海受当地人欺负，年轻的牧羊人挺身守护母子三人，两人擦出爱情火花。养蜂女在风雨交加的夜晚悄无声息地离开，托人告诉牧羊人她已远嫁。转眼深秋，可可托海草黄水枯，不适合牧羊，牧羊人却不愿离开，要一直在那里等待他的爱人。

与以往那些歌唱爱情的流行歌曲相比，《可可托海的牧羊人》具有非常浓郁的生活气息和泥土芳香，表达的是百姓人家最本真、质朴、纯粹的情感，描述了一对相爱的人对生活的热爱，对爱情的追求，以及对美好生活的向往，唱出了现实生活中人们心灵深处对纯真爱情的追寻和感悟。《可可托海的牧羊人》这首原创音乐作品，旋律的起伏与节奏的张弛相得益彰，使得整首歌充满了活力，同时，旋律中的民族音乐元素也为歌曲增添了浓厚的地域文化色彩。

30.《暖暖》

暖 暖

1=♭B 4/4

李焯雄 词
人工卫星 曲

(0 5 1 2 | 2 3 2 3 | 2 3 5 3 1 - | 2 3 2 3 5 3 | 1 - - - | 2 3 3 2 3 3 | 2 3 1 - |

1 6 2 3 2 1 2 | 1 -) 0 5 1 2 ‖: 2 3 3 2 3 3 | 2 3 5 3 1 1 5 |
　　　　　　　　　　　都可以　　随便的 你说的　我都愿意去 小火
　　　　　　　　　　　　　　　　随便的 你说的　我都愿意去 回忆

6. 3 2 1 2 | 3 - 0 5 1 2 | 2 3 3 2 3 3 | 2 3 5 3 1 1 7 |
车　摆动 的旋 律　　　　都可以 是真的 你说的　我都会相信 因为
里　满足 的旋 律　　　　都可以 是真的 你说的　我都会相信 因为

6. 3 2 1 2 | 1 - - 1 7 | 6. 1 2 1 2 | 3 5 2 3 1 1 7 |
我　完全 信任 你　　　　　细腻的 喜欢　毛毯般的厚重感 晒过
我　完全 信任 你　　　　　细腻的 喜欢　你手掌的厚实感 什么

6 1 2 3 2 1 2 | 3 - - 1 7 | 6. 1 2 3 2 1 2 | 3 5 5 3 6 3 2 |
太 阳 熟悉的安全 感　　　分享 热 汤 我们两支 汤匙一个碗 左心
困 难 都觉得有希 望　　　我哼 着 歌 你自然地 就接下一段 我知

1. 3 2 2 1 2 | 1 - 0 1 3 4 | 5 1 3 4 5 6 7 | i 3 3 4 5 - |
房　暖暖的好饱 满　　　我想说 其实你很好 你自 己却不知 道
道　暖暖就在胸 膛　％我想说 其实你很好 你自 己却不知 道

6 5 4 5 1 i | 6 6 7 i 7 | 5 3 4 5 6 7 | i 7 6 5 - |
真 心地对我好　不 要求回 报　爱 一个人 希望 他 过更好

4 5 6 4 5 i i | i 7 5 1 3 2 ‖ 1.〗 1 - - - |(间奏略)| 0 0 0 5 1 2 ‖ 2.〗 1 - - - ‖
打从 心里暖暖的　你比自己更 重 要　　　　　　　　　　都可以 要　　　　　　　　　D.S.

〗1 - - - | 0 1 3 4 5 - | 6 5 4 5 1 i | 6 6 7 i 7 |
要　　　　　你不知道　　真 心地对我好　不 要求回 报

5 3 4 5 6 7 | i 7 6 5 - | 4 5 6 4 5 i i | 0 0 0 0 |
爱 一个人 希望 他 过更好　　打从 心里暖暖的

i 7 5 1 3 2 | 1 - - - | i 7 5 1 3 2 1 | 1 - - - ‖
你比自己更 重 要　　　　　　我也希望变 更 好

作品解析：《暖暖》是梁静茹演唱的歌曲，由李焯雄作词，人工卫星谱曲，收录于2006年10月6日梁静茹发行的第8张专辑《亲亲》中，是梁静茹甜蜜情歌的代表作之一，是电视剧《周末父母》的片头曲。该歌曲获得2006年Hit FM 年度百大单曲第52名。2011年梁静茹发行的精选专辑《现在开始我爱你》中也收录此歌曲。这首歌曲是由金曲奖最佳作词李焯雄创作，因为之前梁静茹演唱的歌曲《宁夏》颇受欢迎，于是创作者就根据歌曲《宁夏》的甜蜜曲风，打造了一首冬天版《宁夏》——《暖暖》，其曲名源于台湾基隆的暖暖车站。《暖暖》是一首非常甜蜜温暖的情歌，歌词和旋律恬淡宜人，十分贴心，表达了这样的爱情观：即使是平凡的爱情，情侣间也可以互相分享共同的快乐、分担彼此的困难。同时这首歌曲也是很适合表白的一首歌曲，在梁静茹感性的诠释下，甜蜜却不甜腻，给人幸福的感觉。演唱者梁静茹，华语流行乐女歌手。1997年，梁静茹因参加歌唱比赛而被李宗盛发掘，并独自前往中国台湾发展，先后推出音乐专辑《一夜长大》《美丽人生》《燕尾蝶》《丝路》《崇拜》《今天情人节》等。2004年，凭借专辑《美丽人生》获得第15届台湾金曲奖最佳国语女演唱人提名。2007年，获得了马来西亚十大杰出青年奖。2008年，获得第19届台湾金曲奖最佳国语女歌手提名。

梁静茹温柔磁性的声音，将爱情演绎得生活化、平淡化，又能在平淡中感受到生活的小美好和小幸福。

31.《因为爱情》

因为爱情

小柯 词曲

$1=F$ $\frac{4}{4}$

♩=90

0 5̣ 6̣ 1 1̣ 6̣ 1 2 | 3 2. 0 1 6̣ | 3 2 6̣ 3 2 0 1 | 1 6̣. 0 6̣ 7̣ | 1 1 6̣ 3 3 2. |
给你一张过去的 CD， 听听 那时 我们的 爱 情， 有时 会突然忘了

3 2 2 2 3 | 3 - - - | 0 0 0 0 | 0 5̣ 6̣ 1 1̣ 6̣ 1 2 | 3 2. 0 1 6̣ | 3 2 6̣ 3 2 0 1 |
我还在爱着 你。 再唱不出那样的 歌曲， 听到 都会红着脸 躲

1 6̣. 0 6̣ 7̣ | 1 1 6̣ 3 3 2. | 1 6̣ 1 3 5 | 5 2 2 - - | 0 0 2 3 5 |
避， 虽然 会经常忘了 我 依然爱着 你。 因 为 爱

5 3. 0 5 5 3 | 2 5 5 - 6 7 | 1 1 1 7̇ 1 7̇ 7̇ | 5. 3 3 - 5 3 | 5 6. 0 5 6 5 |
情 不会轻易悲伤， 所以 一切都是幸福的 模样， 因为 爱情 简单地

5 1 1 - 6̣ 1 | 3 2 6̣ 3 2 6̣ 6.̣ 5 | 5 - 2 3 5 | 5 3. 0 5 5 3 | 2 5 5 - 6 7 |
生长， 依然 随时可以为你疯狂。 因为爱情怎 么会有 沧桑， 所以

1 1 1 7̇ 1 7̇ 7̇ | 5. 3 3 - 5 3 | 5 6. 0 5 6.̇ 5 | 5 1 1 - 6̣ 1 | 3 2 6̣ 3 2 6̣ 3 2 |
我们还是年轻的 模样。 因为 爱情 在那个 地方， 依然 还有人在那里游荡

2 - 3 2 3 3 1 | 1 - - - | (0 0 7̣ 7̣ 1 2 | $\frac{2}{3}$ $\frac{2 1}{6̣}$ - - | 0 0 5 3 3 | $\frac{1 7}{5}$ 5 - - |
人来人 往。

2 3 4 5 6 7 1 3 6̣ 7̣ 1 2 3 4 | 4 3 1 1 - | $\frac{5}{6}$ 5 - -) | 0 5̣ 6̣ 1 1̣ 6̣ 1 2 | 3 2. 0 1 6̣ |
再唱不出那样的 歌曲， 听到

3 2 6̣ 3 2 0 1 | 1 6̣. 0 6̣ 7̣ | 1 1 6̣ 3 3 2. | 1 6̣ 1 3 5 | 5 2 2 - - |
都会红着脸 躲避， 虽然 会经常忘了 我 依然爱着 你。

```
0 0 2 35 | 5 3.  0 5 5 3 | 2 5 5 - 6 7 | 1 1 1 7 1 7 7 | 5.3 3 - 5 3 |
     因为爱  情      不会轻 易悲伤,   所以 一切都是幸福 的 模样,    因为

5 6.  0 5 6 5 | 5 1 1 - 6 1 | 3 2 6 3 2 6 6.5 | 5 - 2 35 | 5 3.  0 5 5 3 |
爱情    简单地 生长,   依然 随时可以为你疯狂。  因 为爱情怎  么会有

2 5 5 - 6 7 | 1 1 1 7 1 7 7 | 5.3 3 - 5 3 | 5 6.  0 5 6.5 | 5 1 1 - 6 1 |
沧桑,   所以 我们还是年轻 的 模样,   因为 爱情    在那个 地方,   依然

3 2 6 3 2 6 3 2 | 2 - 3 2 3 3 1 | 1 - - - | 0 5 6 1 1 6 1 2 | 3 2.  0 1 6 |
还有人在那里游荡    人来人 往。        给你一张过去的 CD,    听听

3 2 6 3 2  0 1 | 1 6.  0 6 7 | 1 1 6 3 3 2. | 3 2 2 2 3 | 3 - - - ||
那时我们的 爱  情,    有时 会突然忘 了    我还在爱着 你。
```

作品解析：《因为爱情》是由小柯作词作曲及编曲，陈奕迅、王菲演唱的歌曲，也是电影《将爱情进行到底》的主题曲，收录于陈奕迅2011年发行的专辑《Stranger Under My Skin》中。词曲作者小柯，毕业于首都师范大学，中国内地男歌手、词曲创作人、音乐制作人，是一位活跃在歌坛，集作词、作曲、演唱三位一体的著名音乐人，多次获得流行音乐界最佳作曲、最佳制作人等奖项，鉴于在流行音乐中的突出贡献，他被授予"中国流行歌坛十年成就奖"。其代表作品有《因为爱情》《北京欢迎你》《等你爱我》《谁》《日子》《归去来》《稳稳的幸福》《最熟悉的陌生人》《我变了我没变》《想把我唱给你听》《天籁之爱》等。

电影《将爱情进行到底》的故事是同名电视剧的延续，讲述了十年之后男女主角的感情生活，主题曲《因为爱情》由王菲、陈奕迅用空灵、温暖的声音演绎，他们富有丰富层次感的合唱，唱出了淡淡的忧伤、淡淡的温暖。低音区渲染出一种深沉的感伤和怀旧，旋律反复，情绪缓缓推进，高潮部分高亢明亮，是对年轻时情感的宣泄，也是对爱情美好的向往。

32.《弯弯的月亮》

弯弯的月亮

李海鹰 词曲

1=G 4/4 ♩=88

(5̣ - 1 - | 2 - - - | 5 - 3 - | 2 - - - | 5 - 3 - | 2 - 1 - | 2 - 6̣ 7̣ | 5̣ - - - | 5 - - - | 5 - 3 -)

‖: 5̣ 5̣. 5̣ 1 2 | 2 - 0 5̣ 5̣ 5̣ | 5 - 3. 2 | 3 2. 0 0 | 5̣ 5̣ 5̣ 5. 3 |

遥远 的 夜空， 有一个 弯 弯 的 月 亮， 弯 弯 的 月 亮
阿娇 摇 着 船， 唱着那 古 老 的 歌 谣， 歌 声 随 风

2 1 1 0 6̣ 1 | 2 - 2. 1 | 3 2 0 0 0 | 5̣ 5̣. 5̣ 1 2 | 2 0 0 5̣ 5̣ 5 |

下面 是那 弯 弯 的 小桥， 小桥 的 旁边， 有 一 条
飘， 飘到 我 的 脸上， 脸上 淌着 泪， 像 那 条

5 - 3. 2 | 3 2. 0 0 | 5̣ 5̣ 5̣ 5. 3 | 2 1 1 0 6̣ 1 | 2. 2 2 1 6̣ 5̣ |

弯 弯 的 小船， 弯 弯 的 小船 悠悠 是 那 童 年 的 阿
弯 弯 的 河水， 弯 弯 的 河水 流呀 流进 我 的 心

5̣ - - 0 | 5̣ - - 3 | 2 - - - | 5̣ - 5. 3 | 2 - - - |

娇。 嗯 嗯
上。

 1. 2.
5̣ - 5. 3 | 2 1 - 6̣ 1 | 2 - - 1 | 6̣ 5̣ - - | 5̣ - - - :‖ 2 5 - - | 5 0 0 5 5 |

嗯 嗯 我的

6 - 6 6 3 | 5 6 5 5 0 3 3 5 | 2 - 2. 1 | 7̣ 6̣ 5̣ 5 5 5 5 | 6 - 6 6 3 |

心 充满惆怅， 不为那 弯 弯 的 月 亮 只为那 今 天 的

6 5 5 0 3 3 5 | 2 - 2. 1 | 2 5 5 - - | 6 - - 4 3 | 5 - - 3 5 | 2 - - 1 |

村庄 还唱着过 去 的 歌谣 哦 故 乡 的

7̣ 6̣ 5̣ 5 5 5 5 | 6 - 6 6 3 | 6 5 - 5 3 5 | 2. 2 2 1 1 2 | 2 5. 5 - |

月 亮， 你那 弯 弯 的 忧 伤 穿 透 了我的胸 膛。

5̣ - - - | 5̣ - - - | 5 - 3 2 - - - | 5̣ - 5. 3 | 2 - - - | 5̣ - 5. 3 | 2 1 - 6̣ 1 |

嗯 嗯 嗯

```
2 - -1 2 | 5 - - - | 5 - - - ‖: 5̲ 5̲. 5̲ 1 2 | 2 0 0 0̲ 5̲ 5̲ | 5 - 3. 2 |
```
　　　　　　　　　　　　　　遥　远　的　夜空，　　　有　一　个　弯　弯　的
　　　　　　　　　　　　　　小　桥　的　旁边，　　　有　一　条　弯　弯　的

```
3 2. 0 0 | 5̲ 5̲ 5̲ 5̲. 3̲ | 2 1. 0 6̲1̲ | 2 - 2. 1 | 3 2. 0 0 :‖
```
月　亮，　　　弯　弯　的　月　亮　下　面　　　是　那　弯　　弯　的　小　桥。
小　船，　　　弯　弯　的　小　船　悠　悠　　　是　那

```
2. 2̲ 2̲ 1 6̲ 5̲ | 5 - - - ‖
```
童　年　的　阿　娇。

作品解析：《弯弯的月亮》是李海鹰作词、作曲的一首歌曲，创作于1989年，由刘欢演唱，是音乐电视片《大地情语》的插曲，收录于刘欢1992年发行的个人专辑《蒙古小夜曲》中。1990年，该曲成为广东流行音乐榜开榜歌曲，并连续取得了季度冠军、年度冠军；同年，该曲获得了北京流行榜年度10大金曲奖。2008年，李海鹰、刘欢凭借该曲获得由中国音乐家协会、中共深圳市委宣传部颁发的改革开放三十周年流行金曲勋章。该曲创作的初衷就是描绘美丽的珠江三角洲，李海鹰创作时，由于心中沉淀了深厚的情感，首先写出了歌曲的旋律，接着，想象着月光洒下来的朦胧画面，创作出了歌词。从小在水边长大的李海鹰记得，儿时摆渡要坐上一条弯弯的小船，划船的是一位背着小孩的疍家妇女，歌曲里的"阿娇"和船就是疍家人的缩影。

《弯弯的月亮》是一首中国通俗歌曲的代表作品。歌曲成功地将古典、民族元素与流行音乐结合，带给人诗一般的意境：夜空、月亮、小船、流水、小桥，这些意象，让人沉浸在大自然静谧美好的意境之中。该曲为ABA的三段式结构。A段为陈述段，通过重复和变化重复加深印象，此段旋律由宫、商、角、徵、羽五个基本音组成，旋律朗朗上口、沁人心脾，颇具民族特色。在A、B两段中间有一个连接部，使歌曲完整流畅，一气呵成。B段为歌曲的高潮段落，将歌曲情绪推向高潮，歌词"今天的村庄、过去的歌谣、忧伤、惆怅"等意象，与A段中幽静和谐的意境形成呼应，这一段似乎是在呐喊，在反思。B段结束后，以衬词衬腔与A段连接，最后A段是主题的再现，歌曲重新回到悠远静谧的意境中。歌曲在歌声的渐弱中结束，给人意犹未尽、回味无穷之感。

33.《梦中的额吉》

梦中的额吉

[蒙古] 特古斯吉日嘎拉 词
[蒙古] 格拉巴苏荣 曲
布仁巴雅尔 译配

1=♭B 4/4

5. 3 2 - | 1 2 3 6. 5 | 6 - - - (6 6 3 2 3 - | 5. 3 2 - | 1 2 3 6. 5 | 6 - - -)|
啊 啊 啊 啊 啊

‖: 6 6 6 3 2 - | 7 7 7 1 6 - | 6 6 6 3 1 2 - |
青青的草　原，　星星在闪　亮，　梦中妈妈的脸
金色的草　场，　梦中的故　乡，　妈妈在轻声地唱

5 5 5 6 5 3 - | 3 3 6 5 6 6 - | 5 6 5 3 2 2 - | 1 1 1 5. 3 3 5 2 3 |
在为我挂　牵。　为我向苍天，祈福祝　愿，　她在遥望 远方的天
歌声多悠　扬。　草原有我，　无尽的思　念，　母亲的恩情 永生难

3 6 6 6 - - | 3 3 3 3 1 6 - | 5. 6 5 3 2 2 - | 1 1 1 5. 3 3 5 2 3 |
边，　　　　亲爱的妈　妈，　额吉梅，　她在遥望 远方的天
忘，　　　　亲爱的妈　妈，　额吉梅，　母亲的恩情 永生难

1.
3 6 6 6 - - | 3. 5 6 - | 5. 6 5 3 2 - | 1. 5 3. 5 |
边。
忘。

2. 结束句
6 - - - ‖: 3 3 3 3 1 6 - | 5. 6 5 3 2 2 - | 1 1 1 5. 3 3 5 2 3 |
亲爱的妈　妈，　额吉梅，　她在遥望 远方的天

3 6 6 6 - - | 1 1 1 1 5 3 5 2 3 | 6 - - - | 6 - - - ‖
边。　母亲的恩情永生难　忘。

作品解析：《梦中的额吉》是一首是由蒙古国音乐家作词、作曲的歌曲，以蒙古国歌星吉布呼楞演唱的版本最为著名，另有五彩呼伦贝尔儿童合唱团的巴特尔·道尔吉、杜宏达、孙布日、恩和巴雅勒格、阿迪亚等演唱过。额吉是"母亲"的意思，这是一首蒙古语歌曲，表达的是离家的孩子想念远方母亲时的无限深情。因在中国达人秀节目上，出现了一个蒙古族男孩——乌达木，他用心灵的呐喊唱给亡母的《梦中的额吉》征服了所有观众，演出视频在网上传开后，又有许多人被这个小男孩感动，这支歌又一次被广泛传唱。

演唱该歌曲时，需全情投入，做到声音干净、气息稳定，给人以深情、娓娓道来对母亲无尽思念的感觉。由于蒙古国地域辽阔，生活方式上也有一定的差异性，形成了蒙古音乐独特的艺术色彩。蒙古国歌曲以声音洪大雄厚，曲调高亢悠扬而闻名，字少腔长，富有装饰性，音调嘹亮悠扬，节奏自由，反映出辽阔草原的气势与牧民的宽广胸怀。其内容丰富，有描写爱情和娶亲嫁女的，有赞颂马、草原、山川、河流的，也有歌颂草原英雄人物的，等等，这些歌曲反映了蒙古的风土人情，与草原和蒙古国人民的游牧生活方式息息相关，承载着蒙古民族的历史，是蒙古民族生产生活和精神性格的标志性展示。

34.《朋友》

朋友

刘思铭 词
刘志宏 曲

$1=^\flat A$ $\frac{4}{4}$

0 0 0 23 | 1 23 2 35 | 6 53 3 23 | 1 23 5 | 23 2 | 6̣1 1 - | 1 - - 2 3 2 |
　　　　啊　啊啊 啊啊　啊 啊啊 啊　　啊　　　　　　　　　　　　　　这 些

‖: 1 0 23 1 0 23 | 5 0 5 56 1 0 6̣1 | 2 0 2 1 6̣ 0 6̣1 | 2 23 21 2 0 3 21 |
年　一个人　风也　过 雨也走，有过　泪，有过 错，还记　得坚持什 么，真爱

1 0 2 23 1 0 23 | 5 0 5 56 1 0 6̣1 | 2 0 21 6 0 5 6̣1 | 1 1. 1 - 3 3 5 ‖
过　才会懂。会寂　寞 会回首，终有 梦 终有 你 在心 中。　　　朋 友

5 5 5 6̣5 5 0 6 7 | 1̇ 6 6 53 3 0 3 21 | 1 0 1 6 5 0 3 21 | 1 0 1 6̣ 2 2 0 3 3 5 |
一生一起走，那些　日子不再 有，一句　话，一辈 子，一生　情，一杯 酒。朋友

5 6 5 6̣5 5 0 6 7 | 1̇ 6 6 6 53 3 0 3 21 | 1 0 1 6 5 0 3 21 | 1 0 6̣ 6̣1 1 1. |
不曾孤单过，一声　朋友你会 懂，还有　伤，还有 痛，还要　走，还有 我。

$\frac{2}{4}$ 0 0 ‖ $\frac{4}{4}$ 3 - 2 1 | 1 - - - | 3 - 2 1 | 1 - - - | 2 - ♭7 2 | 3 - - - | 2 - ♭7 2 | 3 - - - |
嗨 吔嗨 呀　　　　嗨 吔嗨 呀　　　　嗨 吔嗨 呀　　　　嗨 吔嗨 呀

转 $1=^\flat A$

0 0 0 2 3 2 :‖ $\frac{2}{4}$ 0 3 21 | $\frac{4}{4}$ 1 0 1 6 5 5 0 3 21 | 1 - 0 6̣ 6̣1 | 1 1 1 - - - ‖
　　　这 些　　　一句　话，一辈 子，一生　情，　一杯 酒。

作品解析：《朋友》是周华健演唱的歌曲，由刘思铭作词，刘志宏作曲，洪敬尧编曲，收录在周华健1997年发行的同名专辑《朋友》中，是周华健的代表作。1997年，该曲获得第四届全球华语音乐榜中榜Channel[V]中文Top20榜中榜歌曲。歌词的创作背景来自1996年6月的新竹，入夏的蝉声唧唧，一群孩子喧哗而过，他们天真的眼眸给了刘思铭创作的灵感。周华健在第一次看到《朋友》的词曲时，对这首描写友情主题的歌曲很感兴趣。该歌曲旋律简单而优美，歌词简洁却寓意深远，演唱者歌唱技巧精湛，传达出的情感深刻而真挚，打动了无数听众的心灵，被广泛传唱。

演唱该首歌曲时需注意主歌和副歌部分在情绪表达上的递进关系，主歌部分更像是与朋友促膝长谈，倾诉性地演唱，亲切、随和。副歌部分，在伴唱的衬托下，气势逐渐宏大，咬字坚定，更像是与朋友产生了共鸣，感慨友情的珍贵，唱出了拥有真挚、坚定友情的幸福感。

35.《飞云之下》

飞云之下

1 = A 4/4

易家扬 词
林俊杰 曲

(1 1 5 2 3 5 1 7 1 1 | 3 5 3 5 1 1 5 | 5 4 3 2 1 5 3 5 1 7 | 1. 7 1 3 1 | 5 — — —)

3. 3 3 2 3 4 4 4 3 4 5 | 5 — 6 6 6 6 5 4 5 | 5. 7 1 1 0 | 3 3 3 3 2 1 2 2. 5 5 |
风 让云长出花 漫天的花　　　无声开在乌云之下　　然后　　　又飘到哪 里呀 哦

3 3 3 3 2 3 4 4. 4 4 3 4 5 | 5 0 6 6 6 6 7 | 1 0 7 7 7 1 7 6 5 6 | 6. 6 5 5 5 1 |
漫步在人海的人　你过得好吗　　是不是又想念 家　心中那炙热的梦啊　它 多久 没说

2 — 0.5 1 7 1 1 | 1 5 5 1 7 1 2 2. 5 1 7 1 1 | 1 5 5 1 7 1 2 2 3 1 5 6 |
话　　　 在飞云之下　以为忘了的家　在耳里说话　叫我别烦心那 些 痛与怕

6. 6 6 7 1 1 5 5. 5 4 3 | 3 3 1 1 2 7 6 5. 5 1 7 1 1 | 1 5 5 1 7 1 2 2. 5 1 7 1 1 |
哦半路上的 我 穿上回 忆和 风沙　在飞云之下　我看着 海峡　走月光沙滩

1 5 5 1 7 1 2 2 3 ³⁼² 1 | 1 5. 3 2 3 2 1 1 5 6 | 6 5 4 4 5 5 5 5 5 | ¹2 1 1 (0 3 5 1 7 |
我也承认我还 是 会想 他哦　 且慢　　前面听说风 很大

1 — — — | ²40 0 | ⁴4 2⁼4 3. 3 3 2 3 4 4 ³4 3 4 | 5 — 6 6 6 6 5 4 5 | 5 0 7 1 1 — |
　　　　　　　心在云里摩擦 又酸又 麻　　但是思念在梦里爬　 以后

4 3 4 3 2 1 2 ³² 1 | 3 3 3 2 3 4 4. ³4 3 4 | 5 — 6 6 6 7 1 | 1 0 7 7 7 1 7 6 5 6 |
还有谁 值得等吗 哦　孤单 是件风衣 它裹起了 怕　然而我很勇敢啊　 没人记得我也没差

6 0. 5 5 5 5 5 5 1 | 2 1 2 3 ²3 2 0 5 1 7 1 1 | 1 5 5 1 7 1 2 2. 5 1 7 1 1 | 1 5 5 1 7 1 2 2 ³² 1 5 6 |
未来在等 我去 拿　　在飞云之下　以为忘了的家　在耳里说话　叫我别烦心那 些痛与怕

6. 3 6 7 1 1 5. 5 4 3 | 3 4 1 1 2 7 6 5. 5 1 7 1 1 | 1 5 5 1 7 1 2 2. 5 1 7 1 1 | 1 5 5 1 7 1 2 2 ³² 1 |
哦半路上的我 穿上回 忆和 风沙　在飞云之下　我看着 海峡 走月光沙滩　我也承认我还 是 会想

作品解析：《飞云之下》是韩红、林俊杰演唱的歌曲，由易家扬作词，林俊杰作曲并担任制作人，Terence Teo编曲，2018年4月23日以单曲形式发行，收录在专辑《飞云之下》中。《飞云之下》是一首治愈系的励志歌曲，每个人都是飞云之下的一只青鸟，虽然会遇到挫折，但是勇敢的我们会继续前行。这首歌告诉我们：无论何时何地，无论身陷何种处境，在我们心中都应该留有一个炙热的梦，并为这个梦而不懈努力。该歌曲曲风抒情、旋律悠扬，高潮部分充满激情、恢宏大气，歌词内容积极向上、充满正能量，一经发布，被广泛传唱。

本首歌曲重点和难点：一是高潮部分音域较高，需要使用混声唱法，富有激情地演唱；二是副歌部分有男女声重唱，注意音准和两个声部男女声的融合；三是注意歌曲的曲式结构，控制好每个部分之间的情绪和声音之间的关系。

36.《但愿人长久》

但愿人长久

[宋] 苏 轼 词
梁弘志 曲

1=E 4/4
♩=88 中速 深情地

明月几时有，把酒问青天，不知天上宫阙，
今夕是何年？我欲乘风归去，唯恐琼楼玉宇，
高处不胜寒，起舞弄清影，何似在人间！
转朱阁，低绮户，照无眠。不应有恨，
何事长向别时圆。人有悲欢离合，
月有阴晴圆缺。此事古难全。但愿人长久，
千里共婵娟。
别时圆。千里共婵
娟。

作品解析：《但愿人长久》原唱为邓丽君，此曲由苏轼的《水调歌头·明月几时有》改写，是邓丽君的经典名曲之一。收录于邓丽君1982年发行的诗词歌曲专辑《淡淡幽情》中。此专辑是邓丽君个人演艺事业处于巅峰时期的经典之作，也是她亲身参与策划的第一张唱片。与其他专辑不同，这张碟中的十二首歌均选自宋词名作，配上现代流行音乐后，由邓丽君用她与生俱来的清新嗓音演绎出来，庄重典雅，颇具古韵风范。《但愿人长久》一经发行受到极大欢迎，成为邓丽君传世名曲之一。原作《水调歌头》是词牌名之一，此词是中秋望月怀人之作，表达了苏轼对胞弟苏辙的无限怀念。词人运用形象描绘手法，勾勒出一种皓月当空、孤高旷远的境界氛围，反衬自己遗世独立的意绪，与神话传说融合一起，在月的阴晴圆缺中体会人的悲欢离合，用坦然的态度对待人生，祝福天下美好的感情长留人间，但依然能够感受出苏轼内心的那份苍凉。

该首歌曲节奏舒缓、旋律悠扬，演唱时要特别注意气息的支撑，注意头腔共鸣，避免一味地追求模仿声音效果，过度使用鼻音的现象出现。

37.《少年》

少 年

梦 然 词曲

1=E 4/4

(3 - 35 32 | 2 - - 1231 | 6 - - 1231 | 6 - - -|
　wu　　　　　　　　　　　oh　　　　　　　oh

3 - 35 32 | 2 - - 1231 | 6 - - 1231 | 6· 5 5 -)
　wu　　　　　　　　　　　oh　　　　　　　oh

0 6 1 1 6 1 6 1 6 1 1 | 0 2 1 2 1 2 1 2 1 2 1 3 1 6 | 0 5 6 1 1 5 6 1 6 1 1 |
换种生活让自己变得快乐，　放弃执着天气就会变得不错，　每次走过都是一次收获，

0 4 4 4 4 4 4 5 4 3 3 | 0 1 6 1 1 6 1 1 3 2 2 | 0 2 1 2 1 2 1 2 1 2 1 6 1 |
还等什么做对的选　择。　过去的就让它过　去　吧，　别管那是一个玩笑还是谎话，

0 5 6 1 6 1 5 6 1 6 1 1 | 0 4 4 4 4 4 3 2 1 1 | (3 - 35 32 | 2 - - 1231 |
路在脚　下其实并不复杂，　只要记得你是你呀。　wu　　　　　　　　　　oh

6 - - 1231 | 6 - - - | 3 - 35 32 | 2 - - 1231 | 6 - - 1231 |
　oh　　　　　　　　　wu　　　　　　　　　　oh　　　　　　　oh

6· 5) 0 1 2 1 | 5 5 5 3 5 3 3 3 2 2 | 2 2 2 1 ³⁄₂ 2 | 2 3 |
　　　　我还是从前那个少　年，没有一丝丝改变，　　　时间

6 1 1 5 6 1 2 1 1 | 4 4 4 3 4 3 2 1 | 5 5 5 3 5 3 3 3 2 |
只不过是考　验，种在心中信念丝毫未减，　眼前这个少　年还是

2 2 2 1 ³⁄₂ 2 2 2 3 | 6 1 1 6 6 1 1 1· 1 | 4 3 4 3 4 3 0 4 3 2 1 | 1 - - -|
最初那张脸，　面前再多艰险不退却，Say ne-ver ne-ver give up, li-ke a fire

(3 - 35 32 | 2 - - 1231 | 6 - - 1231 | 6 - - -)
　wu　　　　　　　　　　　oh　　　　　　　oh

0 6 1 1 6 1 6 1 6 1 1 | 0 2 1 2 1 2 1 2 1 2 1 3 1 6 | 0 5 6 1 1 5 6 1 6 1 1 |
换种生活让自己变得快乐，　放弃执着天气就会变得不错，　每次走过都是一次收获，

0 4 4 4 4 4 4 5 4 3 3 | 0 1 6 1 1 6 1 1 3 2 2 | 0 2 1 2 1 2 1 2 1 2 1 6 1 |
还等什么做对的选　择。　过去的就让它过　去　吧，　别管那是一个玩笑还是谎话

第五章 精练佳作表演

```
0 5 6 1 1  5 6 1 6 1 1 | 0 4 4 4 3  4 3  2 1 1 | 1 - - 3 2 | 2 - - 0 1
路在脚下  其实并不复杂,  只要记得 你是 你呀,    oh         wu

5 -  5 6 3 2 | 2 1.  0 0 | 5 3 5  3 5 3  3 5 3  3 2 2 | 2 0 0 1 2 |
     mi ya mi ya mi ya  mi ya  mi ya  hu          call me

5 3 5  3 5 3  3 5 3  2 1 1 | 1 5.  0 1 2 1 | 5 5  5 3 5 3  3 2 2 |
mi ya mi ya mi ya  mi ya  mi ya  wu  我还是 从前那个少  年, 没有

2 2  2 1 ³2 2   2 3 | 6 1  1 5 6 1  2 1 1 | 4 4  4 3 4 3  2 1 |
一丝丝 改变,  时间 只不过是考  验, 种在 心中信念丝毫未减,

5 5  5 3 5 3  3 2 | 2 2  2 1 ³2 2   2 3 | 6 1  1 6  6 1 1 1. 1 |
眼前 这个少 年还是 最初 那张脸,  面前 再多艰险不退却, Say

4 3 4  3 4 3 0 4 3 2 1 | 1 - - -  ( 3 - 3 5 3 2 | 2 - - 1 2 3 1 | 6 - - 1 2 3 1 |
ne-ver ne-ver give up, li-ke a fire   wu            oh            oh

6 - - - | 3 - 3 5 3 2 | 2 - - 1 2 3 1 | 6 - - 1 2 3 1 | 6 .5 5 - |
wu        oh              oh              oh

3 - 3 5 3 2 | 2 - - 1 2 3 1 | 6 - - 1 2 3 1 | 6 - ) 0 1 2 1 | 5 5  5 3 5 3  3 2 2 |
wu            oh              oh          转1=F 我还是 从前那个少  年, 没有

2 2  2 1 ³2 2   2 3 | 6 1  1 5 6 1  2 1 1 | 4 4  4 3 4 3  2 1 |
一丝丝 改变,  时间 只不过是考  验, 种在 心中信念丝毫未减,

5 5  5 3 5 3  3 2 | 2 2  2 1 ³2 2   2 3 | 6 1  1 6  6 1 1 1. 1 |
眼前 这个少 年还是 最初 那张脸,  面前 再多艰险不退却, Say

4 3 4  3 4 3 0 1 2 1 | 5 5  5 3 5 3  3 2 2 | 0  0  0 1 2 1 |
ne-ver ne-ver give up, 我还是 从前那个少  年 mi ya,        我还是

5 5  5 3 5 3  2 1 1 | 0  0  0 1 2 1 | 5 5  5 3 5 3  3 2 2 |
从前 那个少 年 mi ya,        我还是 从前那个少  年 mi ya,

0   0   0 1 2 1 | 5 5  5 3 5 3  2 1 1 | 0  0  0  0 ||
我还是 从前那个少  年 mi ya。
```

作品解析：《少年》是由梦然作词、作曲并演唱的一首歌曲，于2019年11月14日以单曲的形式发布。该首歌曲的创作背景是词曲作者在生活中遇到了困难，于是停下脚步思考，应该以怎样的心态面对未来。某一天，她豁然开朗，觉得面对困境最好的方法就是像少年一样，用火一样的热情去拥抱生活，于是她写下了

这首脍炙人口的《少年》。《少年》积极向上的歌词、富有律动的旋律、有力的节奏都带给了听众满满的正能量，受到大众的青睐，在网络上迅速发酵。2020年7月18日，该曲获得全球中文音乐榜上榜周冠军。2021年2月4日，在央视播出的网络春晚上，这首歌曲被平均年龄74.5岁的清华大学理工科学霸组成的合唱团再度深情演绎，情至酣处，他们还挽起了袖子，踏出节奏感强烈的舞步，无数观众都为他们的活力和激情所感动。他们是在用一曲《少年》向自己的青春致敬，也是在向自己的未来致敬。年龄可以随岁月老去，但心态可以永远年轻。"我还是从前那个少年"之所以能引发广泛的共鸣，主要是因为我们每个人都需要这样积极向上的人生态度，追逐生命里的每道光，让世界因为你的存在变得闪亮。《少年》曲调轻快、歌词向上，激励着每一个热爱生活、努力奋斗的人。

三、高级曲例

（一）美声作品

 1.《我像雪花天上来》

作品解析： 作品是由晓光作词，徐沛东作曲，戴玉强演唱的歌曲。戴玉强，著名男高音歌唱家，北京大学歌剧研究院客座研究员，中国乐坛上一颗耀眼的明星，他的舞台表演潇洒大方，气质典雅，温柔多情又不失阳刚之美。他在演唱中把真挚情感和满怀的抱负汇在有如大江奔涌般流动的音乐线条当中，舒展大方。这首歌曲的词作者用拟人的表现手法，把自己和雪花、秋叶融为一体，表达对爱情纯真炽热的渴望与追求。此曲被戴玉强演唱得极为完美，低声区流畅舒展，高声区刚劲奔放而畅达华美，加之气息从容，强弱自如，分句完美。后来，这首歌曲的意蕴随时代变迁，尤其被改编为合唱版本后，歌曲意境由对爱情的追求延展为对个人纯洁信仰的坚持，对祖国深挚之爱的婉转倾诉。

歌曲为三段式结构，第一部分较为舒缓，像是一位中年人讲述生活的感悟；第二部分抒情，作者把自己比喻为雪花和秋叶，表现心中的彷徨；第三部分情绪

我像雪花天上来

晓光 词
徐沛东 曲

1=D 4/4 2/4
中速稍慢 深情 抒情

（此处为简谱，略去音符记号）

我像一朵雪花天上来，总想飘进你的情怀。
我像一片秋叶在飘零，多想汇入你的大海。
可是你的心扉紧锁不开，让我在外孤独徘徊。
可是你的眼里写着无奈，把我的爱浸入浓浓悲哀。

难道我像雪花一朵雪花，不能获得阳光炽热的爱，
难道我像秋叶一片秋叶，不能获得春天纯真的爱。
你可知道雪花坚贞的向往，就是化作水珠也渴望着爱，
你可知道秋叶不懈的追求，就是化作泥土也追寻着爱。

啦啦啦啦啦啦啦我的情怀，啦啦啦啦啦啦啦啦我的大海，
啦啦啦啦啦啦啦我的向往，我的追求永远不会改。
我的追求永远不会改。

高昂，将整首歌曲推向高潮。歌唱时感情要真挚投入，熟练掌握节奏的强弱对比，从整体上把握作品。因为这首歌曲大部分在中高音区，所以在演唱时，气息最为关键，需要有强大而稳定的气息作为支撑。每一个字句，都要注意发音位置的统一，尤其是每句的最后一个字，要保持圆润的质感并留有充足的气息。

2.《我和祖国》

我和祖国

邹友开 词
栾 凯 曲

1=D 4/4
深情地 ♩=60

(3 | 6 3 6i 75 3 | 53 21 6 - | 7 - - - | 6 3 63 67i 23 | 6 - - 65 |
啊 啊

43 22 - 12 | 35 3 7 675 | 6 - - -) ‖: 6 3 2 11 2 6 6i | 7· 5 66 - |
 ※ 祖国是阳 光我 是花朵，
 祖国的声 音是 我的歌，

6 2 6 23 2 71 | 2· 5 65 3· | 3 6 3 67 63 6 | #4· 4 43 21 2· |
祖国是海 岸我 是船 舶， 祖国是大 海我 就是小 河，
祖国的脚 步是 我脉 搏， 祖国的阳 光温暖我的心 窝，

|1. |2.
6 3 36 23 1· | 7 7 675 6 -:‖ 6 3 34 32 1 - | 0 5 3 7 6765 | 6 - - - |
浪花飞 过 波澜壮 阔。 春风拂 过， 朝气蓬 勃。

6· 3 i 6 7i | 7 7 7 675 6 - | 6· 3 i 6 7i | 7 7 7 67 65 5 3· |
啊 我 亲爱的祖 国， 啊 我 心中的祖 国，

6 34 3·4 32 1·22 0 12 | 3 2 1 7·1 76 56 6 0 12 | 3 5 3 7 675 | 6 - - - |
无论我走 到 哪里，你的 光芒在我 心 中 永 远 闪 烁。
 D.S.

i· 76 i· 6i | 7 675 6 - | i· 76 2 i | 6i | 7 6765 3 - |
啊 啊

6 34 3·4 321·22 12 | 3 2 1 7·1 76 56 6 | 12 | 35 37 3 | 3 - - - | 37 i7 5 | 4/4 2 5 - |
无论我走 到 哪里，你的 光芒在我 心 中 永 远 闪

4/4 6 - - - | 6 - - - | 6 0 0 0 ‖
烁！

作品解析： 本歌曲是由邹友开作词，栾凯作曲，歌唱家王莹演唱的一首音乐作品，收录在专辑《我的深情为你守候》中。王莹，中国青年女高音歌唱家，中国人民解放军国防大学军事文化学院（原中国人民解放军艺术学院）音乐系副教授，硕士研究生导师。她音质醇厚，音色饱满亮丽，音域宽广，嗓音独特，曾在维也纳金色音乐大厅举办个人音乐会，曾荣获青歌赛美声唱法第三名、全军歌手大赛最佳新人奖，2012年被评为央视十大女高音歌唱家之一。

《我和祖国》是一首比较新的抒情歌曲，节奏舒缓，在演唱时尤其需要注意情绪的把握，将对伟大祖国的热爱澎湃而出，突出强弱对比，才会使听者产生共鸣。歌曲中有一些音的音准不容易把握，例如"祖国是阳光我是花朵"，演唱这一句时，需要注意旋律的起伏，特别是"是""阳""花"这三个字都是二度旋律音程，要注意音准。"祖国是大海我就是小河"这一句中有变化音，需要反复练习音准等。在歌曲的尾声部分，演唱两个"啊"字时要注意音准和气息的把握。特别是结束句中的"闪"字持续十二拍，且有着最高音，这也是全曲的亮点，演唱时不要紧张，放松心态，让腔体、喉咙达到最好状态，将气息保持在丹田处，不要让气流很快泄掉，而是缓慢流出，否则会听起来中气不足。

3.《帕米尔，我的家乡多么美》

帕米尔，我的家乡多么美

声乐套曲《祖国四季》之三《秋》

瞿琮 词
郑秋枫 曲

1=C 4/4 自由地

（乐谱略）

云雀 唱着 歌在 天上 飞，
帕米尔啊 我的家乡多 么 美！ 我的 家乡多 么 美！

云雀 唱着 歌在 天上 飞， 帕米尔啊 我的家乡多 么 美！
十五 的月亮这 般 明 媚， 帕米尔啊 我的家乡多 么 美！

牧场 青青 牛羊 肥， 青稞 飘香 惹人 醉。
巍巍的 冰峰 闪 银 辉， 寂静的 山谷 晚风 吹。

卡拉苏， 清泉水， 月亮湖， 红玫瑰。 鹰笛 声声吹， 骏马草上 飞。
塔合曼， 联防哨， 冰大坂， 巡逻队。 千里 边防线， 筑起铁堡 垒。

啊！ 啊！ 弹起 热瓦甫 唱起 歌，
啊！ 啊！ 帕米 尔秋色 无限 美，

丰收的 日子 多甜 美。 来 陶 醉。
我会永远 为你

啊！
啊！

作品解析： 作品属艺术歌曲，由郑秋枫作曲，瞿琮作词，选自声乐套曲《祖国四季》之三《秋》，创作于1979年。整首歌曲充满了少数民族的特点，郑秋枫巧妙地将塔吉克民族音乐的特色节奏和旋律融入作品中，使歌曲充满舞蹈的律动感。歌曲描绘出一幅草原繁荣兴盛，喜庆丰收的美好景象，使人仿佛置身于秋日的帕米尔大草原一般，蓝天白云，牧草繁茂，溪流潺潺，牛羊成群。

引子部分是整首歌演唱的重要部分。由钢琴模仿出云雀的鸣叫声，演唱声音应弱起，逐渐增强，将自己想象成在辽阔的草原上一只翱翔于蓝天白云间的云雀，叫声清脆明亮。应带着自由、灵巧的情感进行演唱，唱出云雀独自飞翔时周围安静的感觉，与后面形成对比。引子结束后有一瞬间的休止，随之进入第一乐段。节奏由4/4拍变为7/8拍的不规则节奏，使旋律更加欢快活泼，与引子的自由形成鲜明对比。虽然歌词与引子相同，但这句话所表达的情绪却变得热情奔放，演唱时不应过于拖沓，应该富有舞蹈的韵律。第二乐段同样为7/8拍，节奏轻快，旋律轻巧，充满生气。歌词运用大量意象，通过描写大量草原的景物衬托出美丽的草原场景。演唱时应带着骄傲的情感，无比自豪地向别人诉说着家乡草原的壮丽。第三乐段为全曲的高潮部分，歌唱者需要准确把握节奏，一长串的高音"啊"也应由弱渐强，尤其要注意由低音区转换到高音区时声音的稳定性以及连贯性，激情澎湃地将自己对草原的赞美毫无保留地表达出来。结束句中的"陶醉"在演唱时要注意八度的转换，调整好气息后再进行演唱，保持充沛的气息支撑，声音流动灵活，情感细腻，与之前的热烈奔放形成对比，令人回味无穷。

4.《古老的歌》

古老的歌

王持久 词
朱嘉琪 曲

1=D 4/4

6 3 6 | 1 - - 6 3 6 | 1 - - 6 3 6 | 1 6 1 2 1 2 3 0 3 | 3 0 3 - 7 |
啊　　　　啊　　　　啊　　　　　　　啊　　　　　啊

6 - - - | 0 0 0 6 6 6 | 1 1 6 3 - - | 6 6 6 5 3 0 3 2 | 2 - - 3 3 3 |
啊!　　　　这是首 古老的歌,　巴山的日出 月 落,　这是首

6 6 6 1 - - | 7 7 7 5 3 0 5 | 6 - - 0 ‖: (1 - 7· 3 | 5 - - 6 6 7 |
古老的歌,　川江的帆影 渔 火。　　　　　

1 - 2· 1 | 3 - - 3 7 7 5 | 6 - -) 6 6 | 3· 5 6 6 3 2 | 3 - - 5 3 |
　　　　　　　　　　　这是我 熟悉的歌,　祖祖

6· 7 6 6 3 2 | 2 - - 5 6 | 3· 5 2 2 1 6 | 1 - - 7 3 3 | 3· 2 7 5 6 7 |
辈 辈唱 过;　这是我 要找的歌,　依然在乡 土上流传

6 - - 6 6 7 | 1 - 7· 3 5 - 6 6 7 | 1 - 7· 6 7 | 6 3· 3 6 6 7 |
着;　这是我 想 唱 的歌,　默默在心 海 里 流着;　这是我

1 - 7· 3 | 5 - - 6 6 7 | 1· 1 2· 1 | 7 - - 6 6 7 | 3· 4 3 2 7 1 7 |
想 唱 的歌,　如今我 已 经 重 写 过,　我已经 重 写过 重写

[1. 6 - - 0 :‖ 2. 6 - 0 | 6 - - 6 3 6 | 1 - - 6 3 6 | 1 - - 6 3 6 | 1 - - 2 1 2 |
过。　　　过。　啊!　　　古老的歌,　啊!　　　古老

3 - - 0 | p 7 7 7 5 3 0 5 | 6 - - - | 6 - - ‖
歌,　　　迟早要 开花 结 果。

作品解析： 作品是一首富含民族风情与地方特色的抒情歌曲，它有着脍炙人口的歌词，有扣人心弦的曲调以及情意深长、深远绵延、耐人寻味的整体艺术风格。这首歌曲的创作深受巴渝川江风土人情的影响，其风格与巴蜀地区的自然条件、社会生活密切相关，蕴含浓郁的地方区域风格。整首歌曲不管是在音乐形式上，还是其所抒写的情感内容上，都具有较高的社会历史文化价值，词和曲的创作方面都带有明显的川江号子的独特韵味，给人以浓厚的历史积淀感和深沉的文化传承意味。

《古老的歌》歌曲共包含四个重点：第一部分为引子，思想情感充分饱满，有一定的舒展性，一定要注意气息的稳定性，饱满、圆润地将旋律向上推进；第二部分为紧密的节奏段，其主要目的就是引出下一段的内容，演唱此段时要注重音色以及流畅性，表现出巴山、川江的优美景色，并使音域逐渐向高音发展，要以放松的心情来演唱这段，把握好音区的统一；第三部分是讲述家乡美好的景色，是整首歌曲的高潮部分，需加强声音的力度，给听者以深情、奔放、豪迈之感；第四部分较为含蓄，要意味深长地做好收音，做到音停却气息绵长，给人以意犹未尽的感觉。最后，在演唱之前，要调整好自己的情感，才能使歌声有情感。

5.《祖国，慈祥的母亲》

祖国，慈祥的母亲

张鸿西 词
陆在易 曲

1=F 3/4 2/4

中速、深情地

（乐谱略）

歌词：
谁不爱自己的母亲，用那滚烫的赤子心灵，谁不爱自己的母亲，用那滚烫的赤子心灵。
谁不爱自己的母亲，用那闪光的美妙青春，谁不爱自己的母亲，用那闪光的美妙青春。

亲爱的祖国，慈祥的母亲，长江黄河欢腾着欢腾着深情，我们对您的深情。
亲爱的祖国，慈祥的母亲，蓝天大海储满着储满着忠诚，我们对您的忠诚。

啦啦啦 啦啦啦 啦啦啦 啦啦啦啦 啦啦 啦啦啦啦啦，啊！

作品解析： 歌曲是由张鸿西作词，陆在易作曲的一首抒发中华儿女对祖国浓郁爱国情怀的作品。整部作品风格朴实、自然，以通俗易懂的歌词加上诉说般的优美旋律，然而给人的感觉是一种慷慨激昂的爱国热情。

我们可以根据旋律线来准确把握这首歌曲中强弱的对比。例如在歌曲的开头，它的上行旋律线就表现出逐步高涨、激动的情绪，演唱者需要用厚实的声音、渐强的处理来表达；相对地，它的下行旋律线渐渐缓和，在歌唱时，就要用松弛稳定的情绪、渐弱的方式来表达。气息方面，这首歌曲的长句较多，且节奏舒缓，不同程度的演唱者可以结合自己的实际能力，使用不同的处理方式，配合这部作品的内在情绪，更好地对这部作品进行处理和加工，只要不明显生硬就好。目的是把自己的情感通过一首声乐作品表达出来，使听众感受到真切的情感。这首歌曲的歌词闭口音比较多，而且归韵都在闭口音上面，这给高音的演唱带来了一定的难度。很多人都会惧怕高音，即将到高音时，由于心理作用往往会导致歌唱状态走形，这样高音一定会唱不好。其实在演唱高音时，不要挤压喉咙，应该保持正确的发音状态，做好充足的准备，即稳定气息，松开牙关，放下喉头，但不失字形。在演唱闭口音时，我们不能忽视吐字的讲究，不能只为发声方便而将字唱得含糊不清，不能在追求共鸣的时候忽视了吐字的讲究。

6.《松花江上》

松花江上

1=♭B 3/4

张寒晖 词曲

我的家在东北松花江上,那里有森林煤矿,还有那满山遍野的大豆高粱。我的家在东北松花江上,那里有我的同胞,还有那衰老的爹娘。"九一八""九一八"从那个悲惨的时候,"九一八""九一八"从那个悲惨的时候,脱离了我的家乡,抛弃那无尽的宝藏,流浪!流浪!整日价在关内,流浪!哪年哪月才能够收回我那可爱的故乡?哪年哪月才能够收回我那无尽的宝藏?爹娘啊,爹娘啊,什么时候才能欢聚在一堂?

作品解析： 作品是由张寒晖作词作曲的一首抗日歌曲。1935年，作者目睹了东北军和东北人民的流亡惨状，满怀着对日本侵略者的悲愤控诉，创作了这首歌曲，被誉为《流亡三部曲》之一，风靡中华大地。1931年9月18日，"九一八"事变爆发，东北民众乃至全国人民流离失所、悲苦怨愤。张寒晖到西安北城门外东北难民集中的地区走访，创作出《松花江上》的歌词。之后以北方失去亲人的女人，在坟头上的凄婉哭诉为素材，写出《松花江上》的曲调。毛泽东曾说过，一首抗日歌曲抵得上两个师的兵力。《松花江上》在日寇大举侵华的紧要关头，唱出了"九一八"事变后东北民众乃至全国人民的悲愤之情，唤起了民族觉醒，点燃了中华大地的抗日烽火。

这是一首带尾声的二部曲式歌曲，具有叙述性、抒情性，歌词真切感人。第一部分由两个乐段组成，这一部分的音调富于叙事与抒情的特点。第二部分的旋律以反复咏唱的方式继续展开，情绪逐渐高涨。这部分以哭喊、悲愤的情绪，控诉日本帝国主义的滔天罪行，表达出东北人民的愤慨以及强烈的抗日情绪。尾声部分，歌曲的情绪达到了最高潮，在声泪俱下的悲痛中，蕴藏着要求全国人民起来反抗斗争的力量。这首歌曲的音域都在男声的换声点附近，演唱时，需要歌唱者提前做好准备，如果要想唱好这首艺术歌曲，必须依靠歌唱技能，拥有稳定的气息控制技巧才能完成好高音。演唱时应合理分配声音的力度，合理控制歌曲情感的表达，做到有强有弱，有快有慢，而不是一味地爆发出一种单一的声音和情感，才能更好地表达出作品悲凉、激愤甚至爆发的情感。

7.《举杯吧，朋友》

举杯吧，朋友

任 毅 词
肖 白 曲

1=♭E 3/4
快板 圆舞曲速度

(3 4 5 | 6 - 5 | 1 - - | 1 - 34 | 6 - - | 5. 1 2 3 | 3 - - | 3̲4̲5̲ 6̲7̲1̲ 2̲3̲4̲5̲ | 6 5 4 |

6 5. 4 | 1̇ - - | 4 - - | 5̇ 4̇ 3̇ | 2̇ - - | 5 4 3 | 2 - 5̲6̲ | 1̇ - - | 1̇ - 0)

3 4 5 | 6 - 5 | 1 - - | 1 - 3̲4̲ | 6 6 5 | 5. 1̲2̲3̲ | 3 - - | 3 - -
举杯吧朋　　　友，　　　　在这千载难　逢的时　候，

6 5 4 | 6 5 4 | 4 - 5̲5̲ | 3 3 1 | 2 - - | 2 - 0 | 3 4 5 | 6 - 5 |
先为祖　国祝寿，　再送世纪远　走。　　　　举杯吧　朋

1 - - | 1 - 3̲4̲ | 6 6 5 | 5. 1̲2̲3̲ | 3 - - | 3 - - | 6 5 4 | 6 5 4 |
友，　　　在这举国欢　庆的时　候，　　　　儿女情　五十年

1̇ - 1̲4̲ | 4 - 5̣ | 4 3 - | 3 - - | 2 - 5̣ | 2 - 1 | 1 - - | 1 - 5 |
陈　酿，让母亲　醉　　在　心　头。　　　　　　举

‖: 1̇ - 1̇ | 7 - 5 | 3 - - | 3 - - | 5 6 7 | 6 - 4̲3̲ | 2 - - | 2 - - |
杯 吧 朋　　友，　　　　　　举 杯 吧 朋　　友，

3 4 5 | 6 5. 6̣ | 4 3̲3̲4̲ | 6̣ - - | 2 3 4 | 4 3. 2̲ 7̲6̲7̲ | 5 - - | 5 - 5 :‖
1. 这酒里 世纪 情 一百年畅 饮，　干一杯 祝岁 月天长地 久。　举
2. 这酒里 歌与 爱唱尽了风 流，　干一杯 让我们从头携 手。

‖: 1̇ - 2̇ | 3̇ - 1̇ | 5 - - | 5 - - | 6 7 1̇ | 7 6̲4̲3̲ | 2 - - | 2 - - | 2. 3̲4̲ 2̲4̲5̲ |
杯 吧 朋　　友，　　举 杯 吧 朋　　友，　　　　来 吧来吧来

6 6 - | 4.̲ 5̲ 6̲5̲6̲ 1̇ | 7 7 - | 5 6 7 7 | 7̲ 6̲ 7̲ 6̲ 7̲ 1̲ | 2̇ - - | 2̇ - 5 :‖ 3 - - |
朋　友，　来 吧来吧来 吧 朋友，　来吧朋友 今夜月光如 酒。　　　举杯

3 - - | 3 - 3 | 2̇ - - | 2̇ - 2̲1̲ | 1̇ - - | 1̇ - - | 1̇ - - | 1̇ - - | 1̇ 0 0 ‖
吧 朋　　友。

作品解析： 歌曲是由任毅作词，肖白作曲，著名歌手阎维文演唱的一首爱国主义作品，抒发了对祖国的热爱与祝福以及对友情的珍视与呼唤。2019年6月17日，该曲入选中宣部"庆祝中华人民共和国成立70周年优秀歌曲100首"。阎维文，中国人民解放军总政歌舞团男高音歌唱家，中国国家一级演员，曾获第三届全国青年歌手电视大奖赛专业组民族唱法第一名、中国"金唱片"奖等多项国家级大奖。阎维文对中国的民族声乐事业有着很大的抱负，他曾说："民族音乐在中国有着广泛、深厚的群众基础。但时代是发展的，民族声乐艺术也必须和时代合拍。我永远不抛弃民族的东西，始终把根扎在故土上，要为民族声乐的繁荣做出自己的贡献。"歌曲《举杯吧，朋友》是歌唱家阎维文的代表作之一，也是肖白应阎维文之邀为他量身打造的一首作品，大胆突破了阎维文以往的演唱风格。阎维文说："这首作品对我来说确实是一个全新的挑战，但是我乐于接受。"之后，阎维文邀请张艺谋导演为《举杯吧，朋友》拍摄音乐电视，其中通过亲朋好友温馨聚餐的画面以小见大，折射出了祖国五十年来的巨大变化，独具匠心。

这首歌曲可用于晚会的结束曲，大气磅礴，节奏欢快，幸福之感溢于言表。演唱时注意歌曲情感的表达，三拍子的节奏要求气息流畅连贯、强弱有序，让听者产生翩翩起舞的冲动。

8.《黄水谣》

黄水谣

光未然 词
冼星海 曲

$1=\flat E$ $\frac{2}{4}$ $\frac{4}{4}$

(5 35 | 1 23 65 | 3 53 | 23 21 | 5 -) | 5 35 | 1 23 65 | 3 53 |
　　　　　　　　　　　　　　　　　　　　　 黄　水　奔　流　向　东

2·3 | 1· 32 1 6 | 5 - | 5 - | 5 5 6 | 1· 3 | 5 6 1 6 | 5 - |
方，　河 流 万 里 长，　　　　　　　水 又 急，　浪 又 高，

2 3 1 2 | 6 1 5 6 | 1 2 3 5 | 2 - | (1· 2 3 5 | 2 -) | 2· 3 5 6 5 | 3 - |
奔 腾 叫 啸 如 虎 狼。　　　　　　　　　　　　　开　河　渠，

2· 3 2 1 | 6 - | 6· 5 6 1 5 6 | 3 5 3 | 6 - | 5 35 | 6 1 5 |
筑 堤 防，　河 东 千 里 成 平 壤，　　　麦 苗 儿 肥 啊

1 2 3 6 1 | 2 - | 2 - | 5· 6 | 1 3 | 5 6 3 2 | 1 - | 1 - | (5· 6 | 1 3 |
豆 花 儿 香，　　　　　男 女 老 少 喜 洋 洋。

5 6 3 2 | 1 -) | $\frac{4}{4}$ 1· 2 3 5 3 | 2 - 2· 3 | 2 3 1 6 5 | - | 5· 6 1 1 | 2· 1 6 1 6 | 5 - - - |
　　　　　　　　　自 从 鬼 子 来，百 姓 遭 了 殃！奸 淫 烧 杀，一 片 凄　凉，

2· 3 2 1 | 5· 6 6 2 | 1 - - - | 5 6· 5 3 5 3 | 2 2 3 6 5 | 2 6 3 - | $\frac{2}{4}$ 2 2 3 | 5 6 1 6 |
扶 老 携 幼 四 处 逃　亡。　丢 掉 了 爹　娘 回 不 了 家　乡。

2 3 1 2 | 6 -) | 5 35 | 1 23 65 | 3 53 | 2· 32 | 1· 3 | 2 1 |
　　　　　　　黄 水 奔 流 日 夜 忙，　妻 离 子 散

6 1 2 3 | 2 - | 5· 6 | 2 3 1 6 | 5· 3 | 2 6 | 1 - | 1 - ‖
天 各 一 方，　妻 离 子 散 天 各 一　方。

作品解析： 作品是中国近代声乐的经典之作——《黄河大合唱》中的一首可以独立存在的混声合唱或女声独唱歌曲，由光未然作词，冼星海作曲。旋律的音区多集中在中低音区，因此多见于女中音的声乐教材中。这首歌曲音调朴素，平易动人，表达了炽热的爱国之情，因此长期以来深受人们的喜爱，是一首久唱不衰的声乐作品。

这首歌分三部分：第一部分抒情、亲切，描写了奔流不息的黄河之水，呈现出人们在美丽肥沃的土地上辛勤耕耘的景象；第二部分的音区较低，速度缓慢，节奏宽广而沉重，与第一段形成了鲜明的对比，充分表现了我大好河山被敌寇践踏的惨状，人们心中燃烧的仇恨怒火，这些都深深地扣动着我们的心弦；第三部分是第一部分的变化再现，黄河依旧奔腾，而人民的生活却因遭到破坏，而呈现出一幅凄惨景象，歌声在平稳、低沉的情绪中结束，令人久久不能平静。在演唱这首作品时，气息要沉稳且保持流动性，确保在旋律大跳的变化时保持音色的统一。感情要激动强烈，并且要特别关注三段中不同感情色彩的变化，把曲中的顿音、轻响、速度和演唱延长等唱得准确且充分。歌曲演唱部分结束后还有一个钢琴的演奏段落，作为一种意境和情绪的延续，似乎是象征着滔滔的黄河依旧顽强地滚滚奔流，日夜不息，代表着中华民族跳动不停的生命脉搏。演唱者要注意不要提早走出歌曲的意境，要等钢琴把情绪补充完毕再结束歌曲。

9.《大森林的早晨》

大森林的早晨

1=A 4/4 2/4

优美 清新地

张士燮 词
徐沛东 曲

（乐谱略）

作品解析： 歌曲由张士燮填词，徐沛东谱曲，是一首赞美森林的清新优美之作。这首歌曲的歌词语言生动形象，旋律明朗清新，通过对大森林早晨特有的景色描写和歌唱，赞美了对祖国大好河山、绿色大自然的爱恋。

此类通过描写景色来表达浓烈爱国之情的歌曲，在演唱时，可以通过想象意境的方法来抒发情感。即演唱者在歌唱时，眼前浮现出歌词中描写的美丽风景或山川大河，从而和作者的情绪产生共鸣，能够更好地表达情感。本曲采用二段式加结尾的结构：第一段优美、清新的音乐流淌出来，节奏略显自由，以分解和弦为背景，使用连续带装饰音的旋律，形象地为听者呈现出一幅清晨绿色大森林的壮美景象，令人心驰神往。第二段速度渐快，旋律呈波浪式进行，富有动力，进一步突出主题。演唱者气息要自然，保持连贯、均匀、统一，使声音始终保持圆润、明亮、通畅的歌唱状态。声音要坚实有力，高音时避免将喉头逼迫、上提，中音时不要下压喉头，开闭口音的发声位置要统一，过渡自然。良好的演唱技巧配以充沛的情感，一定会将这首歌曲演绎出云气缭绕、犹如仙境一般的美感，达到令听者陶醉其中的效果。

10.《沁园春·雪》

沁园春·雪

1=F 2/4 4/4 4/8

毛泽东 词
生茂 唐诃 曲

舒缓 宽广地

(乐谱略)

北国风光,千里冰封,万里雪飘。万里雪飘。望长城内外惟余莽莽;大河上下,顿失滔滔。山舞银蛇,原驰蜡象,欲与天公试比高。须晴日,看红装素裹,分外妖娆。

江山如此多娇,引无数英雄竞折腰。惜秦皇汉武,略输文采;唐宗宋祖,稍逊风骚。一代天骄,成吉思

```
6 - - - | 1.2 1 7 6 6 5 | 3 5 3 2 1 2. 3 | 1.2 3 5 3 2 3 1 7 6 | 6 - - - |
汗，      只 识 弯 弓  射 大 雕。        只 识 弯 弓 射 大   雕。

5 3 6 (6) | 4/8 5 6 5 6 1 | 2 1 2 3 | 1 2 1 2 3 | 5 3 5 6 | 5 6 5 6 1 |
俱 往 矣，     数 风 人 物，  还 看 今 朝， 数 风 流 人 物，还 看 今 朝，数 风 流 人 物，

4/4 2. 3 1 7 6 5 | 6 6 1 2 3 - | 2 0 3 1 7 6 | 6 - - - | 6 - - - ||
还  看 今      朝，还 看  今        朝。
```

作品解析： 作品是由毛泽东作词，作曲家生茂和唐诃编创的歌曲，是当前声乐表演与教学领域女高音声部的代表曲目之一，也是一首具有较高艺术价值的声乐作品。通过演唱这首歌曲，我们能够深切感受到毛泽东心中的波澜壮阔与气势磅礴，体会到其中蕴含的大气、豪迈之情。它是当代声乐史上不可多得的杰作，是值得演唱者仔细研究和演唱的一首声乐作品，对演唱者的情感把握和演唱技巧都提出了较高的要求。

《沁园春·雪》这首歌曲总的情绪是舒缓、宽广的，从歌曲开头的"北国风光"便营造出一种开阔、豪放的氛围；"千里冰封"后面有延长记号，不仅加深了强烈的画面感，还激发了人们对后续歌词的期待；"万里雪飘"中的"万里"准确地表达出雪景的辽阔与豪迈；而"雪"字的处理，又使得整个场景更加主动而富有活力了。这首作品中，有很多字需要归韵、收音，如蛇、象、祖等，唱到这些字的时候，要控制好气息，不能拖泥带水，更不能戛然而止。特别是位于高音区时，演唱者不能一味地追求音高，从而忽略了吐字、咬字的重要性。这首歌曲中咬字、吐字的力度应该随着歌曲内容的逐步发展，情绪的不断变化以及曲调的节奏、速度等的变化而有所改变，有的轻快有力，有的短而准，还有的干净利落。总之，要充分地表达出作者内心的情感，这就需要演唱者把歌曲中每一个字的力度研究到位并准确演绎出来。

11.《哦，我的大东北》

哦，我的大东北

晓 光 词
潘兆和 曲

$1=\flat B$ $\frac{2}{4}$
♩=60 深沉、浑厚、深情地

(3 4 5 3 | 2. 1 | 2 3 4 2 | 1. 7 | 3 - | 7 - | 6 - | 6 - |

6 7 1 7 1 2 7 1 2 1 2 3 | 3 4 5 6 5 4 5 4 4 3 2 1 7) | 3. 3 6. 7 | 1. 2 1 | 7 7 6 7. 5 | 3 - |
　　　　　　　　　　　　　　　　　　　　　　　　　　　　我 把心儿 留给你，　森林的晨　　曦。

3. 3 6. 7 | 1. 2 1 | 7 7 6 7. 5 | 6 - | 3. 3 3 2 1 3 | 2 - | 2. 2 2 1 7 2 | 1. 7 1 |
我 把心儿 留给你，　草原的牧　笛。　我 把心儿留给 你，　我 把心儿留给 你，我的

7. 5 3 7 1 | 7. 5 3 3 3 | 3 7 5 6 | 6 - | 3. 3 3 2 1 3 | 2 - | 2. 2 2 1 7 2 |
大 东北，我的 长 白山，我的 黑　土　地。　我 把心儿留给 你，　我 把心儿留给

结束句 rit
1. 7 1 | 7. 5 3 7 1 | 7. 5 3 3 3 | 3 3 1 6 6 6 | 2. 2 2 2 | 5 4 | 3 - | 3 0 7 1 |
你，我的 大 东北，我的 长 白山，我的 黑　土　地。　我 把心儿 留给你，　我的

7. 5 3 7 1 | 7. 5 3 3 3 | 3 3. 3 0 3 | 6 - | 6 - | 6 - | 6 0 0 ‖
大 东北，我的 长 白山，我的 黑　　　土　地。　　　　　　　　　　Fine.

转 1=G
3. 3 3 2 1 3 | 2 - | 2. 2 2 1 7 2 | 1. 7 1 | 7. 5 3 7 1 | 7. 5 3 3 3 | 3 3 | 3 - | 3 - | 3 6 7 | 1 2 3 4 |
赞美、热情

‖: 5 - | 5 6 5 3 | 1 - | 0 3 3 1 | 6. 5 | 4 3 2 3 1 | 2 - | 0 3 2 3 | 5. 5 3 1 |
　啊　　难忘　你，　　难忘你白雪　皑皑莽原爬犁。　　难忘你秋风飒飒
　啊　　难忘　你，　　难忘你铁水　钢花煤海游龙。　　难忘你列车奔驰

♩=64
0 2 3 1 | 6 - | 5 1 2 3 | 4 4. | 3. 3 2 3 1 | 5 5. | 0 1 3 5 | 1 7 6 |
果香 飘 逸，　大豆 摇响 金铃，　高粱红满 天地。　难忘　白 帆走
巨轮 远 去，　南风 吹开 门窗，　北国日新 月异。　难忘　故 乡在

　　　　　　　　　　　　　　　　　　　　　　　　　　　　　　1.
3 5 6 6 | 6 - | 0 1 5 3 | 4. 3 2 | 0 5 6 1 | 4. 4 4 | 3 2. 1 | 1 - | (1 2 3 4 ‖
黄　海，　　浪花 簇拥着，　浪花 簇拥着渔 家 女。
变　样，　　向着 辉煌，　向着 辉煌展 羽

2.　　　　　　　　　　　　　　　　转 1=♭B
1 - | (1 2 3 4 | 5 5 | 3 4 | 3 | 3 2 1 3 | 3 3 3 2 7 | 3 3. | 3 - | 3 0) ‖
翼。

作品解析： 这首歌曲由晓光作词，潘兆和作曲，雷敏演唱。东北，古称辽东、满洲、关东、关外，是中国东北方向国土的统称，包括辽宁省、吉林省、黑龙江省和内蒙古东部。东北历史悠久，自然资源及物产丰富，在这片土地上，各民族人民团结友好，以勇敢、勤劳、豪爽、热心肠、讲义气的性格特点著称。《哦，我的大东北》是一首洋溢着热情、雄伟而抒情的歌曲，歌词中描写到多个特色鲜明的场景，将东北特有的风土人情一一呈现，它讴歌了东北黑土地的壮阔景色，抒发了东北人民对家乡的无限热爱与赞美的情感。

歌曲为再现式三段体结构。第一乐段为方整型乐段，第一乐句的音乐主题从弱到强进行，体现了歌曲的抒情成分，突出层次感；第二乐段与第一乐段形成了鲜明的对比，首先，节奏上稍快于第一乐段，其次旋律线逐渐上扬向高音区扩展使其情绪更加激昂、振奋，感情更加真挚，在演唱这里的高音时，气息要支撑住，声音从头腔迸发出来，把高音站住、站稳；第三乐段是再现乐段，前四乐句与第一乐段完全相同，最后在结束句上加以扩展，充分表现了对家乡、对东北黑土地的无限赞美之情，这是发自肺腑的呼唤，也是发自内心的讴歌。

12.《我的爱人你可听见》

作品解析： 这首作品是歌剧《长征》选段，由邹静之作词，印青作曲。歌剧《长征》是为纪念中国工农红军长征胜利八十周年，由著名作曲家印青、剧作家邹静之等人于2012年应中国国家大剧院邀请创作的史诗性红色歌剧。该剧历时四年完成，于2016年7月在国家大剧院首演。《我的爱人你可听见》是歌剧第五幕"过雪山草地"中的一个经典唱段，由彭政委演唱。红军经历了千难万险，即将翻越最后一座雪山进入松潘大草地时，彭政委身上的枪伤发作，为履行职责，他放弃休息，在没有注射麻药的情况下，忍着剧痛用刀将子弹取出，简单包扎后又继续上路了。就在这时，他想起了远方的妻子，于是隔空倾诉着对爱人的思念之情，虽然承受着锥心的痛苦，却丝毫不会动摇对革命胜利的信心。这首歌曲既表达了对爱人的思念，同时又表达了对祖国美好未来的向往。歌曲旋律优美动听，歌词朴素明了，富有诗意。

在演唱时，要求演唱者注意以下几点：1.气口的把握。这是一首抒情的歌曲，每一个乐句最后都有一个两拍的长音，因此气口非常清晰，气息是情感处理中不可或缺的一部分，这也使演唱者能够更好地把握情绪。2.气息的控制。要求演唱者在演唱时要始终处在较高的位置，这就要运用好气息对声音进行良好的控制。3.气息的灵活运用。这首歌曲的音域宽广，这就要求演唱者能够熟练地运用气息，完美地完成音区的转换。4.中国民歌的演唱讲究"字正腔圆"，而每句话最后一个字又是咬字的重点。咬字时要鲜明有力、干净利落，才能够更好地代入情感，更好地传达歌曲的思想。

13.《共筑中国梦》

共筑中国梦

芷父 刘恒 词
印青 曲

1=G 4/4
♩=112 激情 豪迈地

(1. 76 1 | 5. 43 12 | 3 1 7 6 | 5 - - 67 |

1. 76 1 | 5. 43 12 | 3 5 6 2 | 1 - - -)

3 - 1 2 | 5. 43 - | 2 21 6. 1 | 1 - - - |
雄　伟　是　山　的　梦，　　宽　阔　是　海　的　梦，

3 - 1 2 | 5. 43 - | 2 21 6 3 | 2 - - - |
蔚　蓝　是　天　的　梦，　　幸　福　是　百　姓　梦，

5 - 5 6 | 5 543 - | 2 23 2 11 | 5 6 - - |
鲜　花　是　春　天　的　梦，　翱　翔　是　雄　鹰　的　梦，

5 - 6 1 | 5 6 53 - | 2 22 2. 1 | 1 - - - |
远　航　是　帆　的　梦，　　强　盛　是　中　国　梦。

33 21 5 12 | 3 565 - | 66 67 1 76 | 55 23 - |
满怀豪情领略浩荡的风，　踏平坎坷我们荣辱与共。

33 21 5 12 | 35 56 6 - | 1. 1 7 6 | 5 3 1 - |
实现梦想拥抱天边彩虹，　我　们昂首再启程

3. 52 21 | 1 - - - :‖ 6 - - - | 6 - 1 - | 1 - - - | 1 - - - | 1 0 0 0 ‖
共　筑中国　梦。　　　　中　　国　　梦。

作品解析： 歌曲是由芷父、刘恒作词，印青作曲，收录于殷秀梅2014年发行的音乐专辑《这片黑土地》中。2014年，该曲入选中宣部、文化部、国家新闻出版广电总局共同评选的"首批中国梦主题新创作歌曲"。2015年，廖昌永、殷秀梅在中央电视台春节联欢晚会上演唱《共筑中国梦》。印青的创作赋予歌曲很多音乐元素，使其层次更丰富，呈现出不同民族的情感和爱。他希望该曲能够被大众所传唱，音域也定得不宽，并没有把歌曲定位成纯粹的美声歌曲。

这是一首贴近"中国梦"主题的歌曲，旋律激昂，歌曲歌词柔美且亲切，展现出细腻的情感。全曲以壮阔激昂的旋律和恢宏大气的编曲为特点，展示了中国人民满怀豪情的精神面貌，唱出了中国人民的心声与期盼，体现了为实现中国梦努力向前的决心。演唱时需注意气息的有力支撑，使歌曲旋律流动起来，同时富有力量，展现出精神饱满、昂扬向前的状态。

14.《我的太阳》

我的太阳

[意]卡普罗 词
[意]卡普阿 曲
尚家骧 译配

1=F 2/4
小行板

| 05 43 | 2 1 | 12 31 | 7 6 | 67 12 | 7.6 | 67 12 | 6.5 | 55 43 |

啊,多么 辉煌, 灿烂的 阳光, 暴风雨 过去后, 天空多 晴朗。 清新的

| 2 1 | 12 31 | 1 7 6 | 64 32 | 53 21 | 2. 3 | 232 1. | 1 1 7 |

空气 令人精神 爽朗, 啊,多么 辉煌灿 烂 的 阳光 还有个

| 7 5 5 | 57 76 | 6 4 — | 47 76 | 6 4 | 42 34 | 5 — | 5 05 |

太 阳, 比这更 美, 啊我的 太阳, 那就是 你, 啊,

| ♭6 — | ♭64 i 6 | 5 5 | 53 21 | 5 — | 53 23 2.1 | 1 — | 1 i 7 |

太 阳,我的 太阳, 那就是 你 那就是 你。 还有个

| 53 21 | 5 — | 5 2 23 232 | i — | i 0 ||

那就是 你, 那就是 你。

作品解析：《我的太阳》是一首闻名于全世界的具有浓郁意大利民歌风格的独唱歌曲，由卡普阿（Eduardo di Capua）作曲，卡普罗（Giovanni Capurro）作词，是一首创作于1898年的那不勒斯歌曲。这首歌曲流传很广，目前是男高音歌唱家在音乐会上经常演唱的歌曲，已成为意大利的象征。尽管该首歌词已被翻译成多种语言，但多数时候还使用那不勒斯方言演唱。20世纪后期，意大利著名歌唱家帕瓦罗蒂演唱过这首歌后，它成为世界上最风行的美声歌曲。作者借赞美阳光和蔚蓝的晴空，热情抒发了满腔炽热的情感。对于《我的太阳》中"太阳"的所指，人们仍观点不一。有人认为这是卡普阿写的一首情歌，太阳就是他心目中的爱人；但也有人认为"太阳"指的是爱人的笑容，表示忠贞不渝的爱情。

演唱艺术歌曲时，一定要放松自如地歌唱。要张开嘴，充分打开口腔、喉咙，使气息深入并平稳输出，带动声带振动发声，使得声音能达到胸腔、头腔共鸣，这样才能达到最放松自如的效果。意大利美声歌曲的演唱十分讲究咬字吐字的清晰度，要与发声整体协调统一。同时，高、中、低各音区的音色也需要做到统一，低音区要适当增加气息支撑，使声音更加坚实有力，避免发虚；而高音区则要适当放松一点，使声音更加圆润，避免音色生硬。

15.《我爱祖国的蓝天》

我爱祖国的蓝天

阎肃 词
羊鸣 曲

1=A 3/4

```
3 - 5 | 1 2 1 | 7· 6 5 | 6 - - | 1 - 6 | 5· 6 3 |
我   爱 祖 国 的 蓝      天，      晴    空 万   里
我   爱 祖 国 的 蓝      天，      云    海 茫   茫

2· 1 6 1 | 2 - - | 3· 2 1 | 1 3 7 | 6· 7 6 5 | 3 - - |
阳 光 灿 烂，      白 云 为 我 铺 大  道，
一 望 无 边，      春 雷 为 我 敲 战  鼓，

5 6 1 | 2 - 6 | 5 - - | 3· 1 2 | 1 - - | 3 3 3 6 |
东 风 送 我    飞    向    前。    金 色 的 朝
红 日 照 我    把    敌    歼。    美 丽 的 长

6 - 5 6 | 1 7 6 5 6 | 3 - - | 6 6 1 2 | 2 - 5 | 3 3 2 1 6 |
霞  在 我 身 边 飞 舞，     脚 下 是 一 片   锦 绣 河
虹  搭 起 彩 门，           迎 接 着 战 鹰   胜 利 凯

2 - 5 | 5 - - | 5 - - | 6 5 6 5 6 5 | 3 - - | 3 - - |
山。    啊
旋。

5 3 3 | 2 1 6 1 2 | 6 2 2 | 2 1 6 1 5 | 3 - 5 | 1· 1 1 |
水 兵 爱 大 海，  骑 兵 爱 草 原，    要  问 飞 行 员

7 - 6 1 | 3 0 0 | 5 - 5 | 5 - 5 | 5 - - | 6 5 3 |
爱 什 么？       我    爱                 祖 国 的

1.                  2.
2· 1 2 3 | 1 - : ‖ 5 - 6 | 1 - - | 1 - - | 1 - - | 1 0 0 ‖
蓝       天。      蓝    天。
```

174

作品解析： 作品是由阎肃作词，羊鸣作曲，秦万檀原唱的歌曲，创作于1962年。几十年来，这首歌几乎成为我国空军的代言曲，它赞颂了当代空军飞行员热爱祖国蓝天，积极投身国防建设，保卫国家领空，捍卫国家主权的英勇精神。但作曲羊鸣却说这首歌是"最不像军歌的军歌"，它能传唱至今，凭借的是扎根空军部队生活的词曲，唱出了无数飞行员的心声，也唱进了广大听者的心坎里。这首歌曲气势如虹，豪情万丈，表现了英雄的空军战士热爱祖国、誓死保卫祖国蓝天的壮志豪情，激励无数有志的热血青年投身空军。2019年，该曲入选中宣部"庆祝中华人民共和国成立70周年优秀歌曲100首"。

这首歌曲的巧妙之处在于，演唱时，既要表现出军人的铮铮铁骨，又要把翱翔于蓝天以及热爱祖国的抒情之感展现出来。形象一点来说，既要像一粒粒钢珠掉在地上迅速弹起的感觉，不拖泥带水；又要像连绵起伏的山脉，雄壮而又抒情。尤其要做出力度强弱的对比和情感刚强与抒情的对比，切勿从始至终保持统一的力度和情感，这样歌曲就会像白水一样，缺乏它应有的味道。

（二）民歌作品

16.《小放牛》

小放牛

河北民歌

1=D 2/4

```
5 6 | ‖: i  i | 6.i 6 5 | 3.5 6 i | 5  5 3 | 2 2 2 2 | 2 2 2 2 |

2. 5 3 2 | 1. 2 1 6 | 5 - | 5 - | 5 3 5 | 0 6 5 |
```

1.5. 赵　　州　　　桥　来
2.6. 赵　　州　　　桥　来
3. 天　　上　的　　桫　椤
4. 天　　上　的　　桫　椤

```
3.5 6 i | 5 3 2 | 5 3 5.3 | 2 5 3 2 | 1.2 1 6 | 5 - |
```

什么人　修，　玉石　栏杆　　什么人儿　留？
鲁班　　修，　玉石　栏杆　　圣　人　　留。
什么人　栽，　地上的　黄河　　什么人　　开？
王母娘娘栽，　地上的　黄河　　老龙王　　开。

```
1 6 1 | 0 6 5 | 3.5 6 i | 5 3 2 | 5 3 5.3 | 2 5 3 2 |
```

什么人　　骑驴桥上　走，　　什么人　推车
张果老　　骑驴桥上　走，　　柴王爷　推车
什么人　　把守三关　口，　　什么人　出家
杨六郎　　把守三关　口，　　韩湘子　出家

结束句

```
1.2 3 5 | 2 1 6 1 | 5 - | 5 - :‖ 5 3 5.3 | 2 5 3 2 |
```

压了一道　沟么咿呀　嘿？　　　　　　柴王爷　推车
压了一道　沟么咿呀　嘿。
未曾回　　来么咿呀　嘿？
未曾回　　来么咿呀　嘿。

```
1.2 3 5 | 2 1 6 1 | 5 - | 5 - | 5 - | 5 - | 5 0 ‖
```

压了一道　沟么咿呀　嘿。

作品解析：《小放牛》是河北民歌，是流行于河北省民间的歌舞小戏《小放牛》中一段载歌载舞的男女对唱。描写了村姑向牧童问路，调皮的牧童故意出难题为难的情景。音调流畅明快，有较强的表现力，旋律富有浓郁的乡间田园的风格，在全国汉族地区广为流传，并被黄梅戏、京剧、二人转、扬剧、淮剧等多个剧种改编。河北地处燕赵大地，自古多慷慨悲歌，民歌大多铿锵悲壮、质朴醇厚，例如《小白菜》，曲调凄惨悲凉，唱调接近哭腔；但也不乏有节奏欢快，曲调明朗的小调，除了《小放牛》，还有《放风筝》《回娘家》《捡棉花》等等。歌词的内容是关于河北名胜古迹赵州桥的传说，以一问一答的对歌形式呈现出来，洋溢着欢快轻松的气息。赵州桥位于河北省石家庄市赵县城南洨河之上，是世界上现存年代久远、跨度最大、保存最完整的单孔坦弧敞肩石拱桥，因赵县古称赵州而得名，当地人称之为大石桥，始建于隋代，由匠师李春设计建造，独特的建造工艺，在我国桥梁史上具有重要的地位，乃至对世界桥梁建筑都有深远的影响。

演唱时音色明快清新，情绪上轻松活泼，唱出节奏的律动感和对答情景的气氛，特别注意附点、切分、空拍的节拍和强弱，空拍处不能换气，要做到声断气不断，保证语句表达的连贯性。

17.《山丹丹花开红艳艳》

山丹丹花开红艳艳

陕甘民歌
李若冰 关鹤岩 徐锁 冯福宽 词
刘 烽 编曲

[曲谱略]

歌词：
一道道的那个山来哟 一道道水，咱们中央噢 红军到陕北，咱们中央噢 红军到陕北。一杆杆的那个红旗哟 一杆杆枪，咱们的队伍势力壮。

千家万户 哎咳哎咳哟，把门开 哎咳哎咳哟，快把咱
热腾腾的油糕 哎咳哎咳哟，摆上桌 哎咳哎咳哟，滚滚的
围定亲人 哎咳哎咳哟，热炕上坐 哎咳哎咳哟，知心的

作品解析：《山丹丹开花红艳艳》是一首具有陕北民歌"信天游"风格的歌曲，由李若冰、关鹤岩、徐锁、冯福宽作词，刘烽编曲，众多艺术家演唱，改编成多种器乐曲。歌曲描绘的是一段重要的革命历史史实，至此中国革命的重心从南方移到了西北；歌曲赞美了红军精神，歌颂了伟大领袖毛主席，凝聚了延安精神。歌词运用了西北地区的语言，大量的叠音生动形象、原汁原味地描绘了中央红军到达陕北的革命历史史实。曲调运用了西北地区地方音乐元素，极具当地音乐特色和风格，旋律高亢、开阔、热情、奔放，展现了西北地区的人情风貌。

演唱时情绪上和音色修饰上不能处理成江南小调的细腻柔情，而应呈现出

黄土地上的洒脱豪情。整首作品的旋律分为两个部分，第一部分曲调悠扬绵长、高亢宽广，演唱时气息舒展，声音明亮悠长，有种唱山歌的感觉，展现出长河落日、雄伟壮观的黄土高原；第二部分曲调活泼热闹、振奋喜悦，富有律动感，声音欢快跳跃，表达出锣鼓欢腾、欢天喜地迎接"亲人"的喜悦之情，需要气息下沉有力，横膈膜快速发力，使声音既欢快跳跃又具有爆发力，坚实有力量。为了更好地唱出原汁原味，歌词中很多词需要加上"儿"，把词汇儿化，符合西北地区的方言习惯。例如"一道儿道儿""一杆儿杆儿""把门儿开"。歌曲的结束句"打江山"，是全曲中的重点表现的部分，演唱时需要唱出力度，特别是"打"字，要表现出坚定、豪放、有气度。

18.《西部放歌》

西部放歌

屈塬 词
印青 曲

1=♭A 4/4

(5 - - - | 5 - - 52 | 5i. i. 5 | i2. 2 - | 02 2i 2i i2)|

5.5 525 2 | i2 i - - | i - 0 2 | i2 i2i 2i2 i2i | i - - 0 |
哗 啦啦的黄河 水 哎

i5.54 2i 6 | 56 5 - - | 02.2 2551 | 23 2 - - | 55 ii i - | 2̇ 55 - |
日夜 向东 流， 黄土地的儿女 哟， 跟着那 太

i - ♭76 | i5 - - | 5 - - - | (5 - - - | 5 - - - | 5̇ 2i 2 2 - - |
阳 走。

i - - 5i | 2 - 4 - ‖: 5 - - - | 5̇5 55 04 4) | 5 - 25 | 1. 6̇ 5 - |
 一 道道 岭 哟
 冰河 化春 水 呀

1 6 - 1 | 23 2 - - | 22 125 | 4 - 43 | 2 1 2 i 6 6 i | 5 - - - |
一 条 条 沟， 一声声信天 游 早已 不唱那 "走 西 口"。
荒漠变 绿 洲， 一场场及时 雨呀就像 一杯杯醉 人的 酒。

1. 6 1 | 23 22 - | 5.5 25. | 4 - - - | 02 42 1 | 2. 44 2 |
多少 年的 期盼， 多少代追 求， 年 轻的 高原
八方来支 援 哟， 兄弟手挽 手， 甩开臂膀 创大

6 - - - | 6 - - - | 0i ♭76 | 5 2 - 6i | 5 - - - | 5 - - - |
人， 赶上了 好 年 头。
业， 咱奋发 争 上 游。

6̇ 2 6̇ i | 5̇ 5.5 5.) | i. i ♭76 | i 5 - i | 2̇ 2i ♭76 i | 5 - - - |
 大开发的 号角 在 新时代吹 响，
 赛江南的 美景 在 新世纪造 就，

i i i ♭76 | 5. i 54 | 02 55 1 | 2 - - - | i. i ♭76 | i 5 - 6 |
神奇的 西部 追赶潮头 竞风 流。 大开发的号角 在
古老的 山川 明天到处 披锦 绣。 赛江南的美景 在

i 54 25 | 1 - - - | 1 6 1 32 | 1 6 1 32 | 4 42 4 66 | 4 42 4 66 |
新时代 吹 响， 神奇的西部 (神奇的西部) 追赶那潮头 (追 赶那潮头)
新世纪 造 就， 古老的山川 (古老的山川) 明 天到处 (明 天到处)

[乐谱部分]

竞 披 风 锦 流。绣。

哗啦啦的黄河水 日夜向东流，黄土地儿女哟，

跟着那太阳走！

作品解析：《西部放歌》是一首讴歌西部大开发的标志性艺术作品，由屈塬作词，印青作曲，王宏伟演唱，2001年获第八届"五个一工程"奖，2003年获中国文联、中国音协和河北省廊坊市联合主办首届中国音乐"金钟奖"铜奖。印青，生于1954年，国家一级作曲家，创作了许多大家耳熟能详的作品，例如《走进新时代》《江山》《天路》《芦花》《望月》《走向复兴》等等。《西部放歌》这首歌曲是印青为王宏伟量身定做的作品，音域跨度两个八度，是一首难度较大的男高音声乐作品。王宏伟自幼生长在新疆，骨子里洋溢着新疆汉子的自由奔放和激扬洒脱，他的演唱声情并茂、张弛有度、大气磅礴、真诚质朴、细腻通透、粗犷高亢，令人荡气回肠，唱出了歌曲创作的高远意境和西部民歌的传统精髓，具有较高的艺术性。歌曲表现了西部人民在党中央的政策下如沐春雨般的滋润与喜悦，热情讴歌了党和国家，表现了对美好未来的憧憬与向往。歌词的第一句运用了起兴的手法，配合旋律在高音中的驰骋，有一泻千里、一鸣惊人的气势。第一段歌词运用朴素的语言，素描式地勾勒出西部美丽的自然风光和人文精神，洋溢着西部人民对生活不尽的期盼，激发出投身发展建设的无穷活力。第二段歌词运用如椽之笔，书写了各方力量尽显风流，在古老而神奇的大地上发生了翻天覆地的变化。整首歌词宛如浓烈醇厚的一斛好酒，让人热血沸腾，大气恢宏、朗朗上口。

演唱时的音色明亮高亢、坚实有力，气息充足饱满，情绪大气宽阔，高音是整个作品的难点，要根据自身情况设定音调，量力而行，突破高音需要我们整个身体相互协调配合，打开上口盖，保持高音位，头腔共鸣，气息下沉，头腔共鸣与下沉气息形成两端反向而相互拉伸的感觉，由头腔共鸣送出声音。

19.《乌苏里船歌》

乌苏里船歌

郭 颂 胡小石 词
郭 颂 汪云才 曲

[sheet music notation in numbered notation]

Lyrics:
阿郎 赫赫尼那，阿郎 赫赫尼那，阿郎 赫赫尼那，
赫赫雷 赫赫尼 那，阿郎 赫赫尼那 赫雷，给 根。

乌苏里 江来长又长，蓝蓝的江水起波浪，赫哲人撒开千张网，船儿满江鱼满仓。阿郎
白云 飘过大顶子山，金色的阳光照船帆，紧摇桨来掌稳舵，双手赢得丰收年。阿郎
白桦 林里人儿笑，笑开了满山红杜鹃，赫哲人走上幸福路，人民的江山万万年。

赫拉赫 尼那雷呀，赫拉那尼赫尼那。

阿郎赫赫尼那，

作品解析：《乌苏里船歌》是根据赫哲族民间曲调改编而成，由郭颂、胡小石作词，郭颂、汪云才作曲，郭颂演唱，于1962年创作完成，1980年被联合国教科文组织选为国际音乐教材。这首歌是胡小石、郭颂和汪云才相继到赫哲族居住区采风，与赫哲人共同生活时深受触动、有感而发，在赫哲族民间曲调《想情郎》《狩猎的哥哥回来了》的基础上，进行艺术再创作、改编完成。赫哲族是中国东北地区一个历史悠久的少数民族，主要分布在黑龙江、松花江、乌苏里江交汇构成的三江平原和完达山余脉。歌曲开始部分的歌词"阿郎赫赫尼那赫雷给根"等文字，很多人认为是赫哲族的语言或劳动号子，其实这些文字只是创作手法中常用的"衬词"或"虚词"，没有任何实际意义，也无法翻译其含义，是赫哲族音乐中的"伊玛堪说唱"形式，是最具文化底蕴的说唱音乐，在2011年11月"赫哲族伊玛堪说唱"被列入《急需保护的非物质文化遗产名录》。歌词主要描写了乌苏里江边的美丽景色和赫哲族人生活劳作的场景，表达了对生活的满足感和幸福感。《乌苏里船歌》的旋律将赫哲族民歌中特有的一些特点都囊括其中，例如乐句重复、节奏重复、五声音阶、音域平稳、简朴明快等，并在此基础上将乐句的落音进行了调整，使乐句之间的对比更加明晰，表现力更强，有歌声随波踏浪的韵味。

演唱时开始部分需要唱出山歌、号子般的高亢、嘹亮、开阔和悠扬，整首歌曲需要保持高音位，音色明朗、嘹亮，旋律起伏明显、清新欢快，保持气息的流动性，唱准音准，情绪上洋溢幸福的味道。

20.《芦花》

芦花

贺东久 词
印青 曲

$1=\flat A$ $\dfrac{6}{8}$

| 1 2 5 3 2 1 | 6. 6. | 1 2 5 3 2 1 | 2. 2. | 1 2 5 3 2 1 | 6 1 6. |

| 2 3 2 6 2 | 1. 1. | 1 2 3 2. | 1 2 6 5. | 5 5 3 1 6 | 2. 2. |
　　　　　　　　　　　　　　芦花白，　　芦花美，　花絮满天飞，

| 3 3 5 3 | 2 3 2 1. | 2 1 6 1 6 | 5. 5. | 1 2 3 2. | 1 2 6 5. |
千丝万缕意绵绵，　路上彩云　追。　　　追过山，　追过水，

| 5 5 3 1 6 | 2. 2. | 3 3 5 3 | 2 3 2 1. | 2 2 3 2 1 2 | 1. 1. |
花 飞 为 了 谁？　　大雁成行人双对，　相思花为　媒。

| 5 5 6 5. | 6 5 6 5. | 6 6 5 6 1 | 1 6 3 2. | 3 3 5 3 | 2 2 7 6. |
情和爱，　花为媒，　千里万里 梦相随，　莫忘故乡秋光好，

| 2 2 2 3 6 7 6 | 5. 5. | 5 5 6 5. | 1 6 5. | 1 1 6 2 1 6 | 5 5 3 2. |
早戴红花报春　晖。　情和爱，　花为媒，　千里万里梦相随，

| 3 3 5 3 | 2 3 7 6. | 2 2 2 5 2 1 2 | 1. 1. :‖ 3 3 5 3 | 2 3 7 6. |
莫忘故乡秋光好，　早戴红花报春　晖。　　　莫忘故乡秋光好，

| 2 2 2 5 6 2 | 2. 3. | 3. 2 1 | 1. 1. | 1. 1. | 1. 1 0 ‖
早戴红花报　　　　春　　晖。

作品解析：《芦花》是大型舞蹈音乐剧《一个士兵的日记》中的一首歌，由总政歌舞团创作，贺东久作词，印青作曲，多位艺术家演唱过，歌唱家雷佳以这首歌曲获得"第十一届全国青年歌手电视大奖赛"职业组民族唱法金奖。《一个士兵的日记》是以一个士兵的日记为线索，采用18个独立又互相关联的歌舞片段结合而成，展现了一个士兵从参军到退伍的心路历程。其中的《芦花》是通过秋天里河荡边芦苇等自然景物的描写，刻画了姑娘送情郎参军的情景，表达了思念、恋恋不舍和期盼早日立功的心情。晚秋时节芦苇花盛开，河畔边一片片一望无际，如雪花般飞舞，洁白、轻盈、柔美、飘逸、唯美的景色，让人不禁心情安静下来，感受这份淡雅、灵动和超脱。歌词简洁、朴素，情真意切、借景抒情，以芦花寄托对恋人的思恋，直白而含蓄，巧妙地引出红花，升华到保家卫国、立得战功的高尚情操。旋律流畅优美、沉静轻盈、灵动飘逸，副歌部分舒展开阔、起伏不断、内含张力。情绪上感情真挚、细腻柔美、含蓄宁静，副歌部分是整首作品的高潮，情感一触即发、奔涌而出，刚柔并济。

演唱时声音柔和圆润、秀丽通透，情绪饱满深情、细腻亲切，通过眼神、表情和肢体动作，辅助情绪的表达，咬字注意归韵，气息连贯流畅，随着旋律的起伏，通过气息修饰出声音的明暗和强弱，以及情绪上的节节递进。作品的结束句有一个高音，是小字三组的C，也就是常说的High C，简谱记作1上加两个点。高音本身就是歌唱中的难点，High C更是难点中的难点，在唱高音时人会不自觉地紧张，各个部位的肌肉紧张，歌唱器官紧张，情绪也紧张，往往会让人僵住，喉部、脖子、嗓子用力拉扯，向上去够高音，这样会使气息上浮，反而会唱不上去、唱破音，或者声音发直、发白，没有自然共鸣震动。唱高音时需要气息下沉充足，横膈膜向下用力，气息向下沉入丹田，打开口腔，抬起笑肌，状态积极兴奋，声音向上紧贴后咽壁，着力点要小，不要向外延扩大，感觉上是一个音点，而不是一个音片，这样声音才集中，且有穿透力，向上获得头腔共鸣，完成较为完美的高音。这个高音根据自身情况，量力为之，不一定必须唱这个高音，也可做低音处理，唱前一个音高也是可以的。

葬花吟

曹雪芹 词
王立平 曲

1=G 4/4

（曲谱略）

1. 花谢花飞飞满天，红消香断有谁怜？游丝软系飘春谢，落絮轻沾扑绣帘。
2. 一年三百六十日，风刀霜剑严相逼。明媚鲜妍能几时，一朝漂泊难寻觅。
3. 尔今死去侬收葬，未卜侬身何日丧。侬今葬花人笑痴，他年葬侬知是谁？

花开易见落难寻，阶前愁煞葬花人，独倚花锄偷洒泪，洒上

作品解析：《葬花吟》是1987年上映的电视剧《红楼梦》中的插曲，歌词是曹雪芹小说《红楼梦》原著中的诗作，由王立平作曲，陈力原唱。这首作品王立平耗时1年9个月，创作过程中常常会泪流满面，是创作《红楼梦》音乐中耗时最长、创作最苦，也是最为成功的一个作品。在《红楼梦》小说中，这是一首林黛玉吟诵的诗，出自小说第二十七回，是作者塑造人物形象和表现性格特征的重要作品，语言如泣如诉，将花拟人、以花喻己，花的命运联系到自身的命运，情绪上忧伤浓郁，画面感暗淡凄清，展现了林黛玉备受残酷现实摧残，感叹悲惨身世遭遇，在生与死、爱与恨的交杂斗争中备感焦虑和迷茫。在电视剧《红楼梦》中，配合《葬花吟》歌声的画面是身着白衣的林黛玉，在落花纷纷之中，手拿锄头，一边哭泣，一边葬花，此时黛玉的美与凄美的景色

融为一体，也让人不禁把黛玉和落花看作一体，悲伤和感动让这个画面成为人们记忆中挥之不去的瞬间。歌曲的旋律与原诗作共存共鸣，使得黛玉葬花的情节栩栩如生、伤情入骨、印象深刻；高潮部分仰首问天，是生命的呐喊和灵魂的控诉，表现了林黛玉有思想、不甘现状、敢于反抗的思想情绪，使整个作品更具内涵、富有层次，黛玉的形象更加生动全面。

演唱时音色纯净、清澈，情绪上肝肠寸断、凄美忧伤，唱开口音口腔不宜张得太大，使声音集中且明亮通透，咬字利落清晰，字头不要咬得太死，重点放在归韵音上。控制好气息，注意旋律的连贯性，停顿要有气息的支撑，声断气不断，快慢强弱明暗张弛有度，将情绪与气息融为一体，表现出空灵、缥缈和凄美。高潮部分仰天长问，要沉住气息、收放自如，不用蛮力，情绪推进，声音迸发而出，有张力、有穿透力、有震撼力。演唱"阶前愁煞葬花人"这一句，咬字时牙齿微合，使气流有受阻而出的效果，感觉如泣如诉，表现积压煎熬的情绪。

22.《江山》

江　山

晓光 词
印青 曲

1=F 4/4

5 - - 1 7 | 5 - - - | 5 - - 7 1 | 6 - - - ‖: 6 - - 1 2 | 6 - - 6 3 |
啊　　　　　　　　　　啊　　　　　　　　　　啊　　　　　　啊

2 - 2 1 7 6 | 5 - - 5 6 | 1 - - - | 1 5 6 5 3 - |
　　　　　　　啊　　　　　　　　　　　打 天 下，

3 6 2 1 5 - | 1.6 1 2 3 6 1 6 3 | 2 3 5 3 2 - | 1 5 6 5 3 - |
坐 江 山，　一心 为了 老百 姓的 苦乐酸 甜；　谋 幸 福，

2 3 5 6 - | 2.3 4 6 5 3 5 2 | 3 2 3 5 6 1 - | 3 5 6 5 1 - |
送 温 暖，　日夜 不忘 老百　姓 康宁 团 圆。　老百姓是地，

3 5 1 5 6 - | 3 5 1.7 6 5 6 1 | 6 1 1 5 3 2 2 - | 3 5 6 5 1 - |
老百姓是天，　老百姓是共产　党 永远的 挂　念；　老百姓是山，

3 2 1.5 6 - | 1 5 6.1 6 5 6 3 | 2 2 3 3 6 1 - :‖ 2 2 3 3 6 1 - |
老百姓是海，　老百姓是共产　党 生命的 源 泉。　生命的 源 泉。

1 5 6.1 6 5 6 3 | 2 2 3 3 6 1 - | 2 2 3 3 6 1 - | 1 - - - ‖
老百姓是共产　党 生命的 源 泉，　生命的 源 泉。

作品解析：《江山》是电视剧《江山》的主题歌，由晓光作词，印青作曲，2004年获得第二十四届全国电视剧飞天奖优秀电视剧歌曲奖。电视剧《江山》是中央电视台中国电视剧制作中心、北京华胄文化发展有限公司、南京后浪影视广告艺术有限公司联合出品的革命剧，由巴特尔担任总导演，讲述了1949年至1951年，战争后的中国千疮百孔、百废待兴，中国共产党和人民解放军战胜困难、通过考验，获得人民的信任，建立起一个新中国。歌词表达了中国共产党"以人为本、执政为民"的理念，歌颂了伟大的中国共产党，教育党员干部要将人民群众的利益放在首位；中国共产党心系老百姓，老百姓的事比天大，老百姓的恩情比海深，中国共产党和人民骨肉情深、血肉相连。中国共产党能够为了人民打下江山，也能够为了人民坐好这江山。

这首歌具有浓厚的政治色彩，旋律流畅优美、舒展开阔、气壮山河，整体音域较宽、起伏较大，中高音跳跃性较强。演唱时需声情并茂、热情豪迈，有胸怀天下、为国为民的情怀，舒展共鸣腔，站好高音位。每一句的最后一个字是长音，需要控制好气息，唱够时值，换气合理、充分。中声区"打天下，坐江山"音色温暖而厚重，表现出大气磅礴、无私奉献；高音区"老百姓是天"音色柔美、高亢而嘹亮，表现出温柔细腻、激情澎湃；换声区的音自然过渡，声音统一。

23.《阳光路上》

阳光路上

甲 丁 王晓岭 词
张宏光 曲

1=D 6/8

3 5 3 4 3 | 6. 6. | 2 4 2 3 2 | 5. 5. | 1 3 2 1 7 |

6 1 6 5 4 | 3 2 3 3 2 3 | 4 3 4 #4 #3 4 | 5 0 0 7. | 1 3 3 1 1 5 3 5 5 3 3 1 |

1 3 3 1 1 5 3 5 5 3 3 1 ‖: 5 5 3 6 3 | 5. 5. | 1 2 3 2 1 | 5. 5. |
走过了春和秋， 走在阳光 路 上，
走过了风和雨， 走在阳光 路 上，

6 6 7 1 6 5 6 1. | 2 3 5 1 2. 2. | 5 5 3 6. 6 3 |
花儿用笑 脸 告 诉 我， 天 空 好 晴 朗。 多少 追 梦的身
鸽子用哨 音 告 诉 我， 幸 福 在 前 方。 展一 幅 盛世画

5. 5. | 1 2 3 2. 2 1 | 6. 6. | 7 1 2 1 7 | 6 5 3. |
影， 奔跑着拥抱希望， 一 路同行的 人 们，
卷， 阅尽了壮丽辉煌。 风 景独好的 神 州，

2 3 5 2 3 | 1. 1. | 5 3 4 3 | 6. 6. | 7 1 2 3 2 |
心 中暖洋 洋。 阳 光 路 上， 无 限 风
前 程多宽 广。

5. 5. | 3 5 2 1 7 | 6. 5 6 2. | 5 6 7 1 | 2. 2. |
光。 前行的脚 步日夜兼程， 不 可 阻 挡。

5 3 4 3 | 6. 6. | 2 3 4 3. 2 3 | 5. 5. | 1 7 1 7 3 |
阳 光 路 上， 旗 帜 飞 扬， 科学发展 为

[乐谱部分]

和谐的中国　　引领　方　　向。

向。　　　　　　　　　　引领　方

作品解析：《阳光路上》是庆祝中华人民共和国成立60周年联欢晚会的主题歌，2008年底开始创作，历经10个月完成，由甲丁和王晓岭作词，张宏光作曲，2012年获得第12届精神文明建设"五个一工程奖"优秀作品奖。甲丁，原名吴甲丁，导演，词作家，国家一级编剧，创作的歌曲作品有《知心爱人》《心情不错》《我爱我家》《20年后再相会》等。当时甲丁担任国庆联欢会的执行导演，他根据庆典的主要活动阅兵、群众游行、彩车巡游等，都是在行进中进行的，于是创作了这首行进风格的作品。张宏光，国家一级作曲家，因为创作了丰富的影视音乐作品，被音乐界尊称为"幕后音乐高手"，作品有《精忠报国》《春天的故事》《两只蝴蝶》等，还为《康熙王朝》《天下无贼》《京华烟云》《我爱我家》等影视作品创作了音乐。歌曲《阳光路上》歌词描绘了一幅盛世中国和一曲时代欢歌，运用"花儿的笑脸""追梦的身影""鸽子的哨音"等生动而鲜明的形象和特别而独特的符号，阐明了"科学发展为和谐的中国引领方向"的主题立意，营造出充满幸福浪漫、温暖气息的意境，描绘出全国各族儿女满腔热忱、意气风发、昂首阔步、坚定无比的精神和信念。

歌曲是三拍子，节奏流畅有动感且明快明亮，旋律欢快、优美、清新、大气、淡雅，是一首兼有抒情性的进行曲，豪迈中透着柔情。演唱时控制好节奏的律动性，音色和情绪上兴奋喜悦、豪情满志、自信骄傲。

24.《我们是黄河泰山》

我们是黄河泰山

曹勇 词
士心 曲

作品解析：《我们是黄河泰山》由曹勇作词，士心作曲，1987年创作，入选2019年"庆祝中华人民共和国成立70周年优秀歌曲100首"。这首歌的词作者曹勇在与友人谈论改革开放的中国时，想到自己处在"黄河岸边"的家乡有感而发，写下了这段歌词，1986年发表在《词刊》上，题为《呼唤》。曲作者士心看到后，如获珍宝，不久便为其谱了曲，便有了这首曲调独特的作品。歌词围绕"黄河"和"泰山"，极为准确地抓住了她们的特征"浊浪滔天"和"天风浩荡"，写出了奔流不息的黄河和气势磅礴的泰山，就在这奔流不息之中和泰山之巅，华夏民族历经"心酸""苦难"，走来的是自强不息的中华民族的豪迈和自信。"呼唤"是整首歌词的魂，用拟人的手法，赋予了黄河、泰山灵性，她们在向人们呼唤，也是中华民族在呼唤，呼唤人们奋进拼搏和迎接希望。

歌曲的旋律和风格有浓浓的"豫剧"色彩和浓郁的乡土气息，表现了黄河和泰山的气魄与巍峨。第一句就是典型的河南梆子腔的韵味，有强烈的起伏感和流动性，这样的跌宕起伏宛如黄河的波浪翻卷。旋律的高潮部分"黄河"的旋律，高音F出现在连续的三个小节里，配合上低音强烈的节奏衬托，有浓浓的黄河味道，让人感到心潮澎湃。紧接着四度上跳和五度下跳的乐句是典型的民族旋律，使旋律更加动听，情绪更加激昂，具有鲜明的西北民歌特色，如同是黄河的呐喊声，排山倒海、气吞山河的豪迈。演唱这首作品，情绪和气息是关键，特别是"豫剧"的韵味，需要反复推敲和磨合。

25.《我们的新时代》

我们的新时代

朱海 词
胡廷江 曲

$1=^\flat B$ $\frac{4}{4}$

(此处为简谱，完整歌词如下：)

当盛世的钟声敲起未来，春风入怀百花盛开。辉煌地走向世界中心的舞台，新时代大幕在中国拉开。

当圆梦的时刻扑面而来，深情抒怀尽情表白。天下归心相拥第一百个春天，新时代为中国立传。

当幸福的生活如约到来，万家灯火欢乐开怀。温暖的旋律融化所有的冰雪，听新时代的歌声为中国喝彩。

日出日出霞满天涛声连四海，豪情跨江河自信越千山，这就是中国伟大的新时代，踏着春风拥抱未来。

这就是我们人民的

（结束句）来。踏着春风拥抱未来。

作品解析：《我们的新时代》是阎维文、雷佳在2018年央视春晚中演唱的零点压轴歌曲，由朱海作词，胡廷江作曲。这首歌是为十九大之后第一个为春晚量身打造的作品，整首歌曲重点突出的是"人民"，歌词和旋律喜庆祥和。歌词中的"钟声"指的就是春晚零点报时的钟声，也象征着"迈入新时代，站在新起点"；"圆梦"是指实现中华民族伟大复兴的中国梦；"天下归心"借用了曹操《短歌行》的典故；"第一百个春天"是指中国共产党成立100年，实现第一个"一百年"目标——全面建成小康社会。紧接着用四句壮阔的排比描绘了盛世中国，以除夕迎接春天寓意在社会主义的道路上迎着春风前行，昭示着"新时代的大幕在中国拉开"。歌曲旋律高亢婉转、豪迈雄壮、豁然开朗、振奋人心，风格上有别于常规美声歌曲，融入了通俗化的特征，音乐化的表达更加亲切感、没有距离感，突出"我们的"这个主题。排比句配合音乐旋律上的层层递进、逐渐转高，"新时代"的旋律推向高潮。

演唱时要有稳健、大气的台风和气场，气息沉稳、舒展、流畅，情绪上沉着中带着激动与兴奋，音色醇厚、高亢，歌曲的前四句是"大幕拉开"的开篇，演唱时要满怀自豪，情绪慢慢稳步推进，唱出大幕慢慢拉开的感觉；接下来的四句旋律较为平缓，有很多小二度，需要注意音准和节奏，唱出讲述的感觉；下面是高潮部分和排比句，以"为中国喝彩"为引子，引出"盛世中国"，排比句层层递进，情绪完全释放，唱出满满的自豪感和荣誉感。

26.《不忘初心》

不忘初心

朱 海 词
舒 楠 曲

作品解析：《不忘初心》是由朱海作词，舒楠作曲，韩磊与谭维维演唱。2016年在"永远的长征——纪念红军长征胜利80周年文艺晚会"上首唱，2017年央视春晚零点压轴曲目，也是政论专题片《不忘初心继续前进》当中的主题曲，2017年获第十四届精神文明建设"五个一工程"歌曲类优秀作品奖，2019年入选中宣部"庆祝中华人民共和国成立70周年优秀歌曲100首"。这首作品经过五次易稿，由原来的民歌形式改为流行歌曲，历时60天创作完成。词曲作者多次深入革命根据地采风，寻找创作灵感和素材。革命根据地小战士留下的口号，为航天事业努力奋斗而成长为中流砥柱的1000多位博士，在七一晚会上热情鼓掌的年轻人，这一桩桩一幕幕，使他们深受触动。青年一代所拥有的激情拼搏的动力和经久似火的热情，正是这份初心始终激励着他们勇往直前。一份又一份的初心汇聚成为中华民族自强不息的初心，党和人民的初心密不可分。歌曲让大家重温了硝烟里的峥嵘岁月，革命先烈用生命和热血铸就的信念与忠诚，祖国和人民紧密相连。歌曲旋律温暖而悠扬，温柔中有坚定和顽强，深情中有责任与担当。

原版演唱方式为男女声二重唱，运用的是通俗唱法，本节教学将作品设计为民族唱法的训练，可独唱也可重唱或合唱。教学目的是训练学员通俗化的民族唱法，体会演唱的亲和力和放松感，以及情感近距离的投入，尝试不同风格的作品，掌握根据歌曲风格调整歌唱状态的演唱技巧。

27.《我家在中国》

我家在中国

邹友开 词
孟庆云 曲

$1=\flat A$ $\frac{4}{4}$

3 5 6 6 - - | 6 3 6. 1 3 6. | 1 5 3 1 5 3 1 5 3 3 | 7 - - 3 5 | 6. 1 7 6 5 3 |

6 - - 3 5 | 6. 1 6 5 1 2 | 3 - - 6 1 | 2. 3 2 6 6 | 1. 2 1 | 2 3 | 5. 6 3 5 1 7 |
啊 啊 啊 啊

6 - - ‖: 6 6 3 2 3 2 1 | 7 6 5 6 6 - | 3 5 6 6 6 7 6 5 | 6 5 3 3 - |
 问我家在哪 里？家在中国， 从前我总在 心里 默默 说，

6 6 3 2 3 2 1 | 2 2 3 7 7 - | 3 5 5 2 2 3 7 6 | 5 5 5 6 - - | 3 5 3 6 6 5 5 |
问我家在哪 里？家在 中国， 今天我总是 这样 自豪地 说。 我 家有万里长城，
 我 家人勤劳淳朴，

5 6 - - - | 3 5 3 6 5 3 2 3 | 2 3 - - - | 6 1 6 1 6 5 3 | 3 2 2 - - | 3 3 2 2 3 5 5 5 3 |
我家有长江黄河， 我家的地方很大 很大， 我家兄弟 姐妹很多
我家里欢乐祥 和， 我家的历史很长 很长， 我家今天的 故事很多

1 6 6 - :‖ 5 5 5 6 - 3 5 ‖ 3 5 3 6 6 5 5 | 5 6 - - - | 3 5 3 6 5 3 2 3 | 2 3 - - - |
很 多。 自豪地 说。 啊 我 家人勤劳淳朴， 我家里欢乐祥 和，
很 多。

6 1 6 1 6 5 3 | 3 2 2 - - | 3 3 2 2 3 5 5 5 3 | 1 6 6 - - | 6 6 3 2 3 2 1 |
我家的历史很长 很长， 我家今天的 故事很多 很多， 问我家在哪 里？

7 6 5 6 6 - | 3 5 6 6 6 7 6 5 | 6 5 3 3 - | 6 6 3 2 3 2 1 | 2 2 3 7 7 - |
家在中国， 从前我总在 心里 默默 说， 问我家在哪 里？家在中国，

3 5 5 2 2 3 7 6 | 5 5 5 6 - - | 3 5 5 2 2 3 7 6 | 6 - - 5 5 3 | 6 - - - | 6 - - - | 6 - 0 0 ‖
今天我总是 这样自豪地 说， 今天我总是 这样 自豪 地 说。

作品解析：《我家在中国》是由邹友开作词，孟庆云作曲，祖海演唱。歌曲创作于20世纪90年代，正值我国初显改革开放成就，国力蒸蒸日上，全国上下一片欣欣向荣的景象。邹友开，中国中央电视台原文艺中心主任，高级编辑，导演，词作家，被认为是"影响20世纪80年代以来中国音乐发展的重要人物之一"，主要声乐作品有《为了谁》《好大一棵树》等，他开创了具有中国特色的电视文艺，例如"全国青年歌手电视大奖赛""全国音乐电视大赛""桃李杯全国舞蹈比赛"等，以及电视栏目《综艺大观》《星光无限》（"星光大道"栏目前身）等。孟庆云，20世纪90年代知名度极高的军旅作曲家，国家一级作曲家，主要作品有《长城长》《为了谁》《什么也不说》《想家的时候》《祝福祖国》等。

《我家在中国》歌词简洁且浅显易懂，富含丰富的内容，具有口语化的特点，亲切动人，如娓娓诉说，讲述的是每一个人的亲身经历或是身边最熟悉的情景，融入感和共鸣性更强，具有较高的艺术性。歌曲旋律中国民族风格浓郁，蕴含中国传统文化的意蕴，洋溢时代精神的内涵，曲调委婉含蓄、温润大气、曲折悠扬，一字一句饱含深情，具有较强的表现力。副歌部分运用了四个排比句，清晰地描绘出祖国的壮美山河和波澜壮阔，巧妙地勾勒出国泰民安和繁荣富强的景象。旋律开始部分有离调的色彩变化，注意把握音准；副歌部分使用了切分节奏，表现了内心激动的情绪，旋律具有逻辑性，自然流畅、起承转合关系明确；"我家兄弟姐妹很多很多"这一句的旋律八度跨越，注意统一音位和音准。

28.《灯火里的中国》

灯火里的中国

田地 词
舒楠 曲

1=C 4/4

(5̣ | 1 - - 2 | 4 - 3.1 | 5 - - 1 | 5̣ - - -) | 3 35 2 23 | 1.7̣ 1 3 3 - |
　　　　　　　　　　　　　　　　　　　　　　　　都市的街巷已 灯影婆　娑，

1.7̣ 1 6 5.5 5 1 | 2 - - - | 2 23 4 3 2 1 | 1.7̣ 1 3 3 - |
社区暖暖流淌的快乐，　远山的村落 火苗闪烁，

7̣ 7̣ 7̣ 1 2 3 4 3 | 2 - - - | 3 35 2 23 | 1.7̣ 1 3 3 - |
渐渐明亮小康的思索，　归港的船帆从 灯塔掠过，

6 7̣ 1 6 5.5 5 1 | 2 - - - | 2 23 4 3 2 1 | 1.7̣ 7̣ 6 6 - |
追梦脚步月下 交错，　广场焰火在节日诉说，

7̣ 7̣ 7̣ 1 2 1 2 3 | 3 1 1 - - | (2 3 4 5) | 3̇ 5 3 5 3 4 3̇ |
星空升腾时代的巍　峨。　　　　　　　　 灯火里的 中　国

2.3 3 5 2 - | 1 3 #2 3 1 7 | 7.1 1 3̇ 7 - | 6 7̇ 1 2.1 7 6 |
青春婀娜，　灯火里的中 国 胸怀 辽阔。　灯火漫卷的

|1.
5.3 3 2 1 2 3 | 4.4 4 3 2.1 1 6 | 2 - - - :||
万里 山河，初心 唤回 了百年 承诺。

|2.
5 2 1 2 3 |
中国 梦，灯火

4.4 4 3 2.1 1 7 | 1 - - (5 6 7 1 2 | 3̇ - 5.3̇ | 2̇ - 2 3 5̇ 2̇ |
荡漾　着心中 的 歌。

3̇. 2̇ 1 7̇ 6̇ 5 3 2 | 1 1 - - | 1 2 3 6̇ 6̇ | 7 1 | 2.7̇ 7̇ 1̇ 2̇ 5̇ |

6̇ - - - | 5 - - -) | 5 2 1 2 3 | 4.4 4 3 2.1 1 7 | 1 - - - |
　　　　　　　　　　　中国 梦，灯火 荡漾　着心中 的 歌。

3 - 3 5 6 3 | 2 - 2 5 6 2 | 1 - 1 3 2 1 | 7 - - - | 6 - 5.4 |
啊　　　　　啊　　　　　啊

3 5 1. 3 | 1.7 6.5 5 3 | 5 - - - | 3 5 3 5 3 4 3̇ | 2.3 3 5 2 - |
啊　　　　　　　　　　 灯火里的中　国 青春婀娜，

```
i 3 #2 3 i 7 | 7. i i 3 7 - | 6 i 2. i 7 6 | 5 2 i 2 3 |
```
灯火里的中国　胸怀　辽阔，　　灯火灿　烂的　中国梦,灯火
```
4. 4 4 3 2. i i 7 | i - - 2 3 | 4. 4 4 3 2 i | i - - 2 | 3 - - - ‖
```
荡漾　着心中的歌，　　灯火荡漾　着心中　　的　歌。

作品解析：《灯火里的中国》是由广东省深圳市委宣传部指导支持、大鹏新区组织创作的一首原创歌曲，舒楠作曲，田地填词，2021年在中央广播电视总台《2021新年音乐会——扬帆远航大湾区》上廖昌永首唱，同年，张也和周深在《2021年中央广播电视总台春节联欢晚会》上再次唱响，二人完美、震撼的演绎给人们留下了深刻的印象。

这首歌创作于2020年深圳特区建立40周年之际，歌曲围绕"灯火"带领大家穿越城市街巷，走进远山村庄，灯塔、焰火、星光与万家灯火交相辉映，灯火里有历史长河，灯火里有最美中国，灯火里有希望，灯火里有祥和，唱出了深圳特区40年的发展，唱出了祖国的繁荣昌盛和人们的幸福生活。歌曲登上春晚舞台时歌词经过了修改，由立足深圳变为立足整个中国，整体立意得到了升华，主题依然紧扣"灯火"，"湾区的船帆从灯塔掠过"改为"归港的船帆从灯塔掠过"，"海桥彩虹直抵心窝"改为"追梦脚步月下交错"，让这首歌突破地域，跨越长江黄河，唱遍千家万户，响彻中华大地。

张也和周深的演绎更是为这首歌赋予了新的光芒，前奏音乐由钢琴引入，伴随管乐合奏展开旋律，随后出现的圆号宛如歌词中"归港的船帆"，配合周深纯净清澈的演唱，营造出宁静祥和中的繁花似锦，紧接着张也老师明亮柔和中带着张力的演唱，宛若宁静夜空中划过的流星，瞬间点亮了万家灯火，带来了温暖与闪耀。副歌部分的合唱为第一段画上了深情完美的句号，间奏音乐一段小提琴的华彩，将前一段的深情进行了总结凝练，引出交响乐下一段的开篇序曲，伴随着爵士鼓的步伐张也展开了平静深情的诉说，随后周深伴随着和声将歌曲推向了新的阶段，为高潮部分做好了铺垫和准备，张也庄严、振奋的声音营造出欢乐祥和的气氛，歌曲的高潮部分是全曲的最美华彩，张也三个回旋高音，周深的花腔婉转高亢、空灵悦耳，二人的演绎宛若漫天绽放的焰火，绚烂无比、响彻云霄。

29.《爱在天地间》

爱在天地间

邹友开 词
孟庆云 曲

1=G 4/4

(5 3 5 3 5 5 3 1 6 | 1 - - 2 | 3 - - - | 5 3 5 3 5 5 3 1 6 | 1 - - 7 | 6 - - 3 5 | 6·3 2 3 6 |

7·2 1 2 3 | 6·2 7 5 3 7 | 6·3 3 2 2 1 1 6 6 5 5 3 3 1 ‖: 6 6 3 2 3 2 1 | 2· 3 6 - |
　　　　　　　　　　　　　　　　　　　　　　　　　　　　　　　　　情未了像春风　走　来，
　　　　　　　　　　　　　　　　　　　　　　　　　　　　　　　　　情未了像春风　走　来，

6 6 1 2 1 2 | 5 5 6 3 - | 5 5 3 6 6 7 6 5 | 3 3 5 3 6 1 - | 7·7 3 3 2 1 1 2 3 |
爱无言像雪花 悄悄离去， 彼此间我们 也许 不曾 相 识， 爱的呼唤让我们在一
爱无言像雪花 悄悄离去， 彼此间都把 真情 埋在 心 底， 爱的故事才这样美

6 - - - | 1·7 6 6 - | 7 7 7 6 5 3 3 - | 6 6 5 1 1 1 2 5 | 3 - - - |
起。　 在一　起　 穿过了风和　雨，　 在一起走来了新天　 地。
丽。　 在一　起　 穿过了风和　雨，　 在一起走来了新天　 地。

1·7 6 6 - | 7 7 7 6 5 3 3 - | 7 7 3 2 2 1 1 2 3 | 1·6 6 - - ‖ (5 5 5 3 2 1 2 3 |
这份　情　希望了人　间， 这份爱温暖在你我　心里。　　　冬去春来情感日历
这份　情　希望了人　间， 这份爱温暖在你我　心里。
　　　　　　　　　　　　　　　　　　　　　　　　　　　　D.S12

2 1 2 2 3 1 6 0 | 6 1 1 6 1 2 3 | 5 5 5 3 3 - | 5 5 5 3 2 1 2 3 |
翻过一页又一页， 写满爱的日 记 爱的日 记， 冬去春来爱的脚步

2 1 2 2 3 1 6 0 | 5·3 5 6 2·3 1 6 | 6 - - 2 3 | 6·2 7 5 3 7 | 6 - - - |
走了一程又一程， 走到何方我也不忘记， 啊 啊

7·7 3 3 2 2 3 | 5 - 3 - | 1·6 - - - | 6 - - - | 6 0 0 0 | 6 - - -‖
爱的 故事才这样 美　　　　　 丽。

作品解析：《爱在天地间》是由邹友开作词，孟庆云作曲，祖海演唱的一首抒情歌曲，赞颂博爱、大爱、人间真情。歌曲是2003年非典期间创作的，2003年央视春晚上祖海独唱了这首作品，歌词上做了修改，2008年的雪灾和汶川地震后多次被传唱。歌词中赞美了在抗击非典的战役中，无私奉献、迎难而上、舍生忘死的精神，全国上下众志成城、同舟共济的民族精神。歌词朴实真挚、乐观向上、情深意切、鼓舞人心，配合上委婉柔和、动人心弦的旋律，让人感到一股暖流拂过心间，融入血液，激起满腔的热情和感动。在这场没有硝烟的战役中涌现了无数英雄，他们是冲锋陷阵的战士，心怀大爱、奋不顾身，坚守着责任与使命。全国人民万众一心、相互支援，向历史和现实证明了中华民族强大的凝聚力和顽强拼搏的精神。

演唱这首歌要有情绪上的深情投入，首先需要稳定气息，保持高音位，声音统一。掌握这首歌的咬字，可先进行歌词朗诵训练，训练咬字和吐字的清晰准确，特别是高音位和统一性。这首歌的歌词中有很多字需要用到我们的鼻腔共鸣，例如"情""去""悄悄""雨"等，运用哼鸣的训练来正确地演唱这些字。这首歌不是恢宏强烈的感情宣泄，而是发自内心柔情温暖的讲述，所以在演唱时需要我们控制好力度和强度，特别是第一句的第一个字"情"，先出气再出声，弱起，用气带声；副歌部分也需要我们控制好力度，声音不要完全扩张出去，而是微微收拢，表现出隐隐的抒情和召唤，更多的是用柔情带来感动。

30.《左手指月》

左手指月

$1=\,^\sharp F$ $\frac{4}{4}$

喻 江 词
萨顶顶 曲

(6̣ - - - | 6̣ - 1 - | 2 - - 0 | 6̣ - - - | 6̣ - 1 - | 2 - - 0 |

6̣ - 2 3) ‖: 6̣ 3 3.5 6̣ 6̣ 7 6 5 | 3. 5 3 - 0 | 2 3 4. 5 6. 5 6 1 |

左手握大地右手握着天，掌纹裂出了十方的
左手一弹指右手弹着弦，舟楫摆渡在忘川的

7 1 7 6 7 - 6̣ 1 | 2 - - 2 3 2 6 | 1. 7 1 - 6̣ 1 |

闪　　电。　把时光　匆匆兑换成了年，三千
水　　间。　当烦恼　能开出一朵红莲，莫停

2 - 0. 1 2 4 | 3 - - 0 | 6̣ 3 3.5 6̣ 6̣ 7 6 5 | 3. 5 3 - 0 |

世　如所不见。　左手拈着花右手舞着剑，
歇　给我杂念。　左手指着月右手取红线，

2 3 4. 5 6. 5 6 1 | 7 1 7 6 7 - 6̣ 1 | 2 - - 2 3 2 6 |

眉间落下了一万年的　　雪。　一滴泪　　　啊
赐予你和我如愿的情　　缘。　月光中　　　啊

1. 7 1 - 6̣ 1 | 2 - 0. 1 2 4 | 3 - - - | (6̣ 3 3.5 6̣ 6̣ 7 6 5

啊　啊，那是我　啊啊　啊！
啊　啊，你和我　啊啊

3. 5 3 - 0 | 2 3 4. 5 6. 5 6 1 | 7. 6 7 - 6̣ 1 | 2 - - 2 3 2 6 |

1. 7 1 - 6̣ 1 | 2 - 0. 1 2 4 | 3 - - -) :‖ 3 - - -

啊！

(1 0. 1 4 3 2 1 | 3 2 4 - - | 1 0. 1 4 3 2 1 | 3 3 7 - -)

6̣ 3 3. 5 6̣ | 6̣ 7 6 5 | 3. 5 3 - 0 | 2 3 4. 5 6. 5 6 1 |

左手化成羽右手成鳞片，　　某世在云上某世在

204

```
7̣ 1̣ 7̣ 6̣ | 7̣ - 6̣ 1 | 2 - - 2 3 2 6̣ | 1̣ 7̣ 1 - 6̣ 1 | 2 - 0.1 2 4 |
林   间。    愿随你        用一粒微尘的模样， 在所有    尘世浮

3 - - 0.5̣ | 6̣ 3 3.5 6 | 6 7 6 5 | 3.5 3 - 0 |
现。     我 左手拿起 你 右 手 放 下 你，

2 3 4 5 6.5̣ 6̣ 1̇ | 7.6 7 - 6̣ 1̇ | 2̇ - - 2 3 2 6 | 1̇.7 1̇ - 6̣ 1̇ |
合掌时你全部被收 回心 间。 一炷香       啊 啊 啊， 那是

2̇ - 0.1̇ 2̇ 4̇ | 3̇ - - - | 3̇ - - - | (6̇ - - -) ‖
我   无  二无 别。
```

作品解析：《左手指月》是古装神话爱情电视剧《香蜜沉沉烬如霜》的片尾曲，由喻江作词，萨顶顶作曲并演唱，2020年央视中秋晚会上萨顶顶与周深合作演绎了这首作品，两位都是具有超高音演唱技巧的歌手，强强合作赋予了作品新的魅力。萨顶顶是一位流行音乐的女歌手，2000年获得第9届CCTV青年歌手电视大奖赛专业组通俗唱法银奖，嗓音极具特色，非常有辨识度，声线高亢、极具穿透力，她的演唱与众不同、别具一格，使人印象深刻。她的作品将民族音乐与现代音乐相结合，是时尚与传统的融合与碰撞，深度挖掘出民族传统音乐中的张扬，为流行音乐赋予了深度和厚度，整体音乐大气磅礴、富有张力，空灵间跌宕起伏、超凡脱俗，她较为成功的作品还有《万物生》等。萨顶顶亲自为《左手指月》作曲，为了更好地体现人物与剧情，她在剧中饰演了一个角色，并与演员们朝夕相处，在从剧组返程的路上，突发灵感谱下这首旋律。这首歌是一首极具禅意的作品，禅宗中"指月"意为"直指人心"。歌词采用了对立统一的手法，"左"与"右"，"天"与"地"，意味着生命与命运。歌词将写实与浪漫、凄凉与婉转一同演绎，极具古意诗韵，表现出了神话里的神秘幻化和至情至深，全曲没有一个"爱"字，却写出了爱情的美好与曲折。

这首歌的难度很大，而且别具特色，旋律先从低音开始，后经转换到超高音，音域横跨三个八度，融合了戏曲与花腔女高音的唱法，头腔、咽腔自由转换，真声假声转换自如，高音演唱具有极高的控制力和释放力，需要有较高的歌唱技巧和功底，原版演唱从音色和方法上与民族唱法最为接近，因此本节教学设计将这首作品作为民族唱法学习的收官之作。

(三)通俗作品

31.《看得最远的地方》

看得最远的地方

姚若龙 词
陈小霞 曲

1=C 4/4

你是第一个,发现我,越面无表情越是心里难过,所以当我不肯落泪地颤抖,你会心疼地抱我在胸口。你比谁都还了解我,内心的渴望比表面来得多,所以当我跌断翅膀的时候,你不扶我但陪我学忍痛。我要去看得最远的地方,和你手舞足蹈聊梦想,像从来没有失过望受过伤,还相信敢飞就有天空那样。我要在看得最远的地方,披第一道曙光在肩膀,被泼过太冷的雨滴和雪花,更坚持微笑要暖得像太阳。

你比阳。有时候觉得我们很不一样,你能看见我看不到的地方。有时候又觉得我们很像,都爱

```
7. 6 7 6 7 6 5 2 | 5 - - - | 5 -  0 1 2 3 ‖ 3 2 1 1 - - | (2̇ 1̇ 2̇ 3̇  2̇ 1̇ |
仰 起头 不 听命 运的  话。              我 要去  阳。
                            D.S.

5. 5 4 1̇ | 2̇ 1̇ 2̇ 3̇  2̇ 3̇ | 5. 5 5 1̇ | 2̇ 1̇ 2̇ 3̇  2̇ 1̇ | 5. 5 5 1̇ | 2̇ - - - | 1̇ - - -)‖
```

作品解析：《看得最远的地方》由创作者陈小霞谱曲，姚若龙作词，张韶涵演唱。是张韶涵发行的第五张个人国语音乐专辑《第5季》中的一首歌曲，同时这首歌也是电影《非常完美》的插曲。这是一首温暖的情歌，歌词传递了一种不畏艰难、勇往直前的精神。张韶涵用独特的唱腔，给欣赏者带来温暖和希望。此外，制作人陈俊廷首次将曼陀铃乐器用在这一首歌的乐器编制里，使这首歌曲的曲风更加多元化。

歌曲的主歌部分像是与人诉说朋友对自己的帮助，娓娓道来，平淡而温暖。副歌部分，在节奏、音域上都有较大变化，情感上给人传递出坚定而充满希望的力量感。

32.《传奇》

传 奇

刘 兵 词
李 健 曲

1=E 4/4
中速

(5 3 2 3 5 6 6̇ | 6̇ - - - | 2· 3̲4̲ 7̣ | 1 - - -) ‖: 0 1̲1̲ 1̲3̲ | 2̲2̲2̲ 2̲1̲1̲1̲ |
　　　　　　　　　　　　　　　　　　　　　　　　　　　 只是因为 在人群　中多

2̲2̲2̲ 6̣6̣ 6̣ - | 0 7̣7̣7̣ 1 2̲2̲7̣ 6̣5̣· | 3̣ - - 0 | 0 3̲2̲ 3̲·2̲ 2̲1̲ 1 |
看了你一眼，　　再也没能忘 掉你容　颜。　　　　梦想着 偶然能有

2̲6̣ 6̣ 6̣2̲ 1 - | 0 7̣7̣7̣ 1 2̲2̲ 2̲ 6̣5̣· | 3̣ - - 0 | 5·2̲ 2̲3̲ 5·2̲ 2̲1̲ |
一天 再相　见，　　从此我开始 孤单思　念。　　想你 时你在 天

6̣ - - 0 | 2·6̣ 6̣3̲ 2̲·1̲ 1̲1̲ | 5 - 0 0 | 5·2̲ 2̲3̲ 5·2̲ 2̲1̲ |
边，　　想你 时你在 眼 前，　　想你 时你在 脑

6̣ - 0 0 | 2·6̣ 6̣3̲ 2̲·1̲ 1̲1̲2̲ | 2 - - 0 | 0 1̲1̲1̲ 5̲1̲1̲5̲ 4̲3̲ | 2·1̲ 1 - 0 1̲3̲5̲ |
海，　　想你 时你在 心 田。　　宁愿相信我 们前世 有约，　今生的

6̲5̲6̲6̲ 5̲·6̲5̲ 3̲2̲3̲ | 3 - - - | 0 1̲1̲ 1̲5̲ 1̲1̲5̲ 4̲3̲ | 2·1̲ 1 - 0 1̲3̲5̲ |
爱情故 事不会 再改变，　　宁愿用这 一生等你 发现，　我一直

6̲5̲6̲6̲ 5̲·6̲5̲3̲5̲· | 5 - - |（5 - - - | 5·3̲ 2̲3̲ 5̲6̲ | 6̣ - - - |
在你身 旁从未走　远。

（反复时回原调）

2· 3̲4̲ 3̲4̲3̲2̲ | 3 - - - | 5·3̲ 2̲3̲ 5̲6̲ | 1̇ - 6 - | 2· 3̲4̲ 3̲4̲3̲2̲ |

2̣3̲ 3 - - -)‖: 5 - - - | 0 1̲1̲ 1̲3̲ | 2̲2̲2̲ 2̲1̲1̲1̲ | 2̲2̲2̲ 6̣6̣ 6̣ - ‖
远。　　　　　　只是因为 在人群　中多　看了你一眼。

作品解析：《传奇》是电视剧《李春天的春天》的片头曲及片尾曲，由李健作曲，刘兵作词，李健演唱，收录在李健2003年9月发行的专辑《似水流年》中。2010年，王菲凭借该歌曲登上2010年中央电视台春节联欢晚会。2010年，该歌曲荣获由中央电视台和MTV音乐电视台联合主办的音乐盛典"年度最受欢迎金曲"。 2002年的冬天，李健看茨威格的《一个陌生女人的来信》时，给他留下很深的印象，他觉得那个女人在那个时代、在那个男主角的生活中就是一个传奇，于是写下了这段旋律。

《传奇》这首歌曲没有明显的起伏却满含情感，好似一个人在轻轻诉说自己的心事，旋律优美，李健的演唱自然灵动。《传奇》的歌词描写从相遇到思念，从思念到愿意一生相守的誓言，准确表达从相遇到相爱的感情升华过程。用了四个排比句体现了思念的无处不在。

33.《你是这样的人》

你是这样的人

1=E 4/4

宋小明 词
三　宝 曲

3 2 4 - | 4 - - - | 5 4 6 - | 6 - - - ‖: 3 2 4. 3 |

　　　　　　　　　　　　　　　　　　　　　　　把　所　有　的
　　　　　　　　　　　　　　　　　　　　　　　把　所　有　的

2 - 6̇ - | 4 3 5. 3 | 2 - 2 2 3 4 | 5. 5 6. 3 | 3 - - 2 2 |

心　　　装　进　你 心 里， 在你的 胸 前 写　下　　　你是
爱　　　握　在　你 手 中　用你的 眼 睛 诉　说　　　你是

3 - 6̇. 6̇ | 1 - - :‖ 1 - - 1 2 | 3 6 - 1 2 | 3 6 6 1 1 2 |

这　样　的　人。　　　人。　不用 多想， 不用 多问， 你就是
这　样　的

3 - 2. 1 | 2 - - 1 2 | 3 6 - 1 2 | 3 7 - 6 3 | 3. 3 2 1 1 |

这　样　的　人。　　不能 不想， 不能 不问， 真情有 多重，爱有

6. 5 5 - | 3 2 4. 3 | 2 - 6̇ - | 4 3 5. 3 | 2 - 2 2 3 4 |

多　深。　把所有的 伤 痛　藏在你 身 上，　　　用你的

5. 5 6. 3 | 3 - - 2 2 | 3 - 6̇. 6̇ | 1 - - 1 2 | 3 6 - 1 2 |

微　笑　回　答　　　你是 这　样　的　人。

3 6 6 1 1 2 | 3 - 2. 1 | 2 - - 1 2 | 3 6 - 1 2 | 3 7 - 6 3 |

　　　　　　　　　　　不能 不想， 不能 不问， 真情

3. 3 2 1 1 | 6. 5 5 - | 3 2 4. 3 | 2 - 6̇ - | 4 3 5. 3 |

有 多重，爱有 多　深。 把所有的 生 命　归还世

2 - 2 2 3 4 | 5. 5 6. 3 | 3 - - 2 2 | 3 - 6̇. 6̇ | 1 - - - ‖

界，　　　人们在 心 里 呼　唤　　　你是 这　样　的　人。

作品解析：《你是这样的人》由宋小明作词，三宝作曲，刘欢演唱。2008年，该曲获得了改革开放三十周年流行金曲勋章。《你是这样的人》创作于1997年年初，是大型电视专题纪录片的主题曲，为纪念周恩来总理诞辰一百周年而作。这首歌曲是词作者宋小明和曲作者三宝二人同时完成创作，词曲一合，天衣无缝。

《你是这样的人》在曲体上是一首中段有变化展开并加以反复的"三段体"，同时，在中段与其后内容的衔接处再出现一个新的反复内容，形成一种"抽屉盒"式套接在一起的结构。歌曲旋律一开始的第一个音就出现在小字二组的e的高音上，后续出现的音符也是持续在高音区飘荡，这种旋律的安排令人情感激动昂扬，肃然起敬。

本歌曲演唱速度适中，如同缓缓地对总理诉说。在歌曲的强弱中有鲜明的对比，其中从"不用多想"开始渐强，再到"你就是这样的人"这句歌词时适当渐弱，这样一句话先强后弱的处理，就像有满腔的肺腑之言还未表达，却不得不舍地离开，表达了无尽的思念。"不能不想，不能不问，真情有多重，爱有多深"这一句歌词采用了连续的加强，一句比一句感情深挚，最后一句强调突出周恩来总理就是这样受人爱戴、受人尊敬的人。另外，在歌曲中还有部分歌词的重复出现，不仅强调了"你就是这样的人"的主题，还更加深刻地表达了对总理的敬爱和怀念之情。

34.《春暖花开》

春暖花开

梁芒 词
洪兵 曲

1=C 4/4
♩=60

(5 2 3.5 5 - | 5 2 3.6 6 - | 5 2 3.5 5 - |
3 2 - -) | 0 1 1 6 2 3 3 5 3 3 | 0 1 2 3 5 3 2 3 6 6 |
　　　　　　如果你渴求一滴水，　我愿意倾其一片海，

0 1 1 6 2 3 3 6 5 5 6 3 | 0 3 1 6 4 5 6 5 5 1. | 2 - - 0 ‖: 0 1 1 6 2 3 3 5 3 3 |
如果你要摘一片红 叶，　我给你整个枫林和云 彩。　　如果你要一个微笑，

0 1 2 3 5 3 2 3 6 6 | 0 1 1 6 2 3 3 6 5 5 6 3 | 0 3 1 6 4 5 6.5 5 | 5 - - 0 |
我敞开火热的胸怀，　如果你需要有人同 行，　我陪你走到未 来。

5 2 3 5 5 5 0 1 1 | 6 6 5.3 3 - | 5 1 2 1 6 6 0 2 2 | 2 3 6.6 6 2 2 |
春暖花 开，　这是我的世界，　每次怒 放　都是心中喷发的爱，

5 2 3 5 5 5 - | 0 5 5 6 1.7 7 5 6 3 | 6 5 3.2 2 0 2 | 2 3 6 5 5 5 - |
风儿吹 来，　是我和天空的对白，　其实幸福　　一直与我们

2.3 1 - - | 2/4 (1 - | 4/4 ♭7 - 1 - | 5 - - - 5 - - -):‖ 转 1=D 2/4 (2 1 2 3 3 2 3 4) |
同 在。

4/4 5 2 3 5 5 5 0 1 1 | 6 6 5.3 3 - | 5 1 2 1 6 6 0 2 2 |
春暖花 开，　这是我的 世界，　生命如水，　有时

2 3 6.6 6 2 2 | 5 2 3 5 5 5 - | 0 5 5 6 1.7 7 5 6 3 | 6 5 3.2 2 0 2 |
平静有时澎湃，穿越阴霾，　阳光洒满你窗台，其实幸福　一

2 3 6 5 5 5 - | 2.3 1 - - | 2/4 0 0 | 4/4 5 3 2 4 4 - | 4 3 3 - |
直与我们　同 在。　　　　我的世界　　春暖花

5 - - - | 5 - - 0 ‖
开。

作品解析：《春暖花开》是由梁芒填词，洪兵作曲的一首主旋律歌曲，由那英于2013年在中央电视台春节联欢晚会上演唱。2013年，该曲获得第17届华语榜中榜年度中国好歌曲奖。《春暖花开》创作背景来自于一个真实而又感人故事。2012年5月8日，女教师张丽莉在失控的汽车冲向学生时，为救助学生导致自己被车轮碾轧，造成全身多处骨折，双腿高位截肢，被称为"最美女教师"。该首歌曲的词作者梁芒、曲作者洪兵在听说张丽莉事迹后，十分感动，仅用一天时间便完成了《春暖花开》的创作。

歌曲表现了最美女教师张丽莉身为一名平凡教师的伟大情怀，赞美了至真、至善、至纯、至美的人性光辉，抒发了人们对爱的向往，弘扬了社会正能量。歌曲立意高远，感人至深。演唱时注意，歌曲所表达的人间温暖、世界充满爱的意境。

35.《祝福》

祝　福

丁晓雯 词
郭　子 曲

1 = G 4/4

```
5̲ 6̲ ‖: 1  2̲ 3̲ 2   3̲ 5̲ | 6̲·5̲ 5̲3̲ 3  3̲ 2̲3̲ | 1  6̲·5̲ 5̲3̲  2̲ 1̲ 1 |
```
不要　　问，不要说，一切　尽在不　言中，这一　刻让我们偎着烛光
愁，　　几许忧，人生　难免苦　与痛，失去　过才能真正懂得去

```
2̲ 3̲ 2̲ 3̲ 5̲·  5̲ 6̲ | 1  2̲ 3̲ 2  3̲ 5̲ | 6̲·5̲ 5̲3̲ 3  3̲ 2̲3̲ | 1  6̲·5̲ 5̲3̲ 2̲ 1̲ |
```
静静地度过，莫挥　手，莫回头，当我　唱起这首歌，怕只　怕，泪水轻轻地滑
珍惜和拥有，情难　舍，人难留，今朝　一别各西东，冷和　热，点点滴滴在心

```
2  -  0  2̲ 2̲ | 1  2̲ 3̲ 5̲ 6̲ 5̲ 6̲ | 1̇·6̲ 6  -  1̇ 6̲ | 5̲ 3̲ 2̲ 1̲ 2̲ 3̲ 2̲ 3̲ |
```
落，　　愿心　中　永远留着我的　笑容，　伴你　走过每一个春夏秋
头。　　愿心　中　永远留着我的　笑容，　伴你　走过每一个春夏秋

```
|1.                      |2.
1  -  0  5̲ 6̲ :‖ 1  -  0  5̲ 6̲ ‖ 1̇  -  -  5̲6̲5̲ | 6̲ 6̲ 1̇ 6̲ 5̲   3̲ 5̲6̲ |
```
冬。　　几许　冬。　伤离别　　离别虽然在眼　前，说再

```
1̇  -  -  6̲ 5̲ | 6̲ 1̇ 1̲̇ 6̲5̲ 5   3̲ 2̲1̲ | 2̲ 3̲ 5̲ 6̲ 5̲ 6̲ | 1̇·6̲ 6  -  1̇ 6̲ |
```
见　　再见不会太遥　远，若有　缘，有缘就能期待　明天，　你和

```
5̲ 3̲ 2̲ 1̲ 2̲ 3̲ 2̲ 3̲ | 3̲ 1̲ 1  -  5̲ 6̲ | 1·  3̲ 2̲ 1̲ 6̲ 1̲ | 1  -  -  3̲ 5̲ |
```
我重　逢在灿烂的季　节。　　　啊　　　　　　　　　　　　　啊

```
5·  1̲ 6̲ 5̲ 3̲ 5̲ | 5  -  -  -  | (♯5·  1̲ 2·  5̲ | 4̲ 3̲ 2̲ 3̲ 1̲·  7̲6̲ |
```
　　　啊

```
3  -  -  2̲ 1̲ | 6̲  -  -  2̲ 1̲ | 2  -  -  - | 5̲6̲7̲1̲7̲6̲ 7̲1̲2̲3̲2̲1̲ 2̲1̲4̲5̲6̲7̲ ) 5̲ 6̲ ‖: 3̲ 1̲ 1  -  5̲ 6̲ |
```
　　　　　　　　　　　　　　　　　　　　　　　　　　　伤离　节。　不要

```
1  2̲ 3̲ 2  3̲ 5̲ | 6̲·5̲ 5̲3̲ 3  3̲ 2̲3̲ | 1  6̲·5̲ 5̲3̲ 2̲ 1̲ 1 | 2̲ 3̲ 2̲ 3̲ 5̲·  5̲ 6̲ | 1  2̲ 3̲ 2  3̲ 5̲ |
```
问，不要说，一切　尽在不　言中，这一　刻让我们偎着烛光　静静地度过，莫挥　手，莫回头，当我

$\underline{6.}\ \underline{5}\ \underline{5\ 3}\ \underline{3}\ \underline{2\ 3}\ |\ 1\ \underline{6.}\ \underline{5}\ \underline{5\ 3}\ \underline{0\ 2}\ 1\ |\ \underline{2\ 3}\ \underline{0\ 5}\ \underline{3}\ \underline{2\ 1}\ \underline{2\ \dot{6}}\ |\ 1\ -\ -\ -\ |\ 1\ -\ -\ 0\ \|$

唱 起 这 首 歌,愿 心　中 留 着 笑 容,陪 你　度 过　每 个 春 夏 秋　　冬。

作品解析：《祝福》是张学友演唱的一首歌曲，由丁晓雯作词，郭子作曲，王豫民编曲，收录在张学友1993年12月11日由环球唱片发行的普通话专辑《祝福》中。1995年，张学友凭借该歌曲获得第六届台湾金曲奖最佳年度歌曲奖。歌曲在舒缓的节奏和优美的旋律中，表达出对友人分别时的依依不舍和深情、真挚的祝福。

36.《再一次出发》

再一次出发

1=♭E 4/4 2/4

屈塬 词
王备 曲

中速 雄壮有力地

(5 - - 2 | 4 - 3 - | 3 - 5 - | 1 - - 3 | 4 - 2. 23 |

4. 1 4 5 6 5 4 | 5 - - - | 5 - -) 0 5 | 1 2 2 3 4 3 2 1 | 7. 5 5. 7 |
　　　　　　　　　　　　　　　　　　　当　年的海风掀开厚重　的　面纱，梦

6 4 4 3 4 6. | 6 5 1 2 3. 3 | 5. 3 5 3 2 | 2. 1 6. 6 | 2 3 4 3 4 3 1 2 |
和初心的队伍　　从脚下开拔，一条 长 路越走越 宽 阔，希 望的田野开满了鲜

2 - - 0 5 | 1 2 2 3 4 3 2 1 | 7. 5 6 5. 7 | 6 4 4 3 4 6. | 6 5 1 2 3. 3 |
花。　　古 老的大地丛生崭新　的　神　话，诗 和远方的目标　还没有到达，千

5. 3 5 ♭7 6 | 5. 4 4. 4 | 4 5 4 4 4 1 4 5 | 5 - - - | 2/4 5 0 0 5 |
秋　大业越来 越　壮　丽，春 天的故事传遍了天　涯，　　　　新

4/4 1 7 1 2 1 5 | 6 5 5 4 5 - | 6 6 1 6 1 | 4 4 5 2. 6 | 2 2 3 4 6 5 |
时代的号角中　再一次出发，歌 声和汗 水　一路挥洒，中 国梦的旗帜下

5 3 5 2 1. 5 | 6 1 1 6 1 6 0 1 | 2 - - - | 0 1 6 5 6 5 3 | 2/4 3. 6 1 2 |
再一次出发，追 梦的人们雄姿　英 发，　　　满载千年宏愿　　再 一 次 出

4/4 1 - - (0 5 | 1 7 1 2 7. 5 | 6 5 4 5. 5 | 1 7 1 2 3 1 7 | 6 - 5 - |
发。

1 7 1 2 7 5 | 6 5 4 5. 3 | 2 3 4 4 4. 1 | 2 1 2 7.) 5 ‖ 0 3 2 1 |
　　　　　　　　　　　　　　　　　　　　　　　　　　　　　　当　新时代

结束句
1 7 1 2 3 - | 6 1 1 6 5 - ‖ 0 1 6 5 6 5 6 | 1. 6 1 2 | 2 - - - |
的号角中　再一次出发。迎着万里长风 再 一 次 出

1 - - - | 1 - - - | 1 - - - | (1 - - - | 1 - - -) ‖
发！

作品解析：《再一次出发》是由屈塬作词，王备作曲，韩磊演唱的一首歌曲，该歌曲发行于2018年2月。曾获得2019年第十五届精神文明建设"五个一工程"奖。在创作这首歌之前，屈塬曾南下采风，走访了以深圳为代表的几个经济特区，看到许多令人振奋的发展成果和高科技产品，城市面貌也发生了日新月异的变化。看到深圳这些年的发展，屈塬产生强烈的创作冲动，创作一首歌颂伟大时代和祖国的歌曲，《再一次出发》应运而生。该歌曲里借用了一些当代典故，如《在希望的田野上》和《春天的故事》，拨动人们的记忆，以大气恢宏的曲风和细腻动人的歌词，得到观众喜爱，传递出作为一名当代中国人的自信与自豪。

该歌曲通过速度的设定展现出画面感，中速恰到好处地代表人们不停歇的步伐，体现了力量和信心，同时寄予了对美好未来的向往。

37.《千年之约》

千年之约

陈涛 词
王备 曲

$1=^\flat E$ $\frac{4}{4}$

(伴唱)哎……

以海为沙 请长风手绘千变万化,我想登高一望 这天地的图画。一场阔别 让白云化为千年冰雪,清清泉水汇成世间一轮新月,你心我心合而为一。我放声高歌你的到来,翩翩起舞丝绸衣带,倾我心到沧海,从今大漠再不是阻碍。

(伴唱)哎…… 哎……

以海为沙 请长风 手绘千变万化,我想登高一望 这天地的图画。一场阔别 让白云化为千年冰雪,清清泉水汇成世间一轮新月,你心我心合而为一。我放声高歌你的到来,翩翩起舞丝绸衣带,从阳

关 到沧海， 千年之约情意满 怀。

我放声高歌你的到来， 翩翩

起舞丝绸衣带， 从阳关 到沧海， 千年

之 约情意满 怀。 千年之约 情 意 满

怀。

作品解析：《千年之约》由韩红演唱，陈涛作词，王备作曲，是一首献礼中国"一带一路"高峰论坛的主旋律歌曲，收录在第五批"中国梦"主题创作歌曲集锦中。2017年1月，韩红在中央电视台春节联欢晚会上完成首唱。2017年9月，该歌曲获得第十四届精神文明建设"五个一工程"优秀作品奖。歌曲以传达"一带一路"促进共同发展、实现共同繁荣的战略精神为宗旨，创作灵感源于千年之前的丝绸之路，再现了当时东西贸易文化交往的盛景，也表达了21世纪中国建立"一带一路"命运共同体的美好愿景。这体现出"一带一路"倡议既根植于历史，又面向未来，是中国与世界的"千年之约"。《千年之约》的歌词意境优美，曲风婉转悠扬，歌词和画面与"一带一路"高峰论坛的主题紧密契合，千年之约，情意满怀。韩红将其演绎得悠扬动听，余音绕梁，令人陶醉。她纯净、明亮又极富穿透力的嗓音，迅速把听众带入她最擅长的婉转空灵的情境中。她的声音在高中低音之间自由穿梭，以时而高亢激昂，时而委婉深情的演唱，瞬间拉出一幅"千川江海阔、风好正扬帆"的长卷图画，展现出广袤、蔓延的前景，让听众在优美的音乐声中重温那段有关丝绸之路的辉煌历史。

38.《我们都是追梦人》

我们都是追梦人

王平久 词
常石磊 曲

1=♭D 4/4
♩=112

(5 - - - | 5555 5555 | 5 - - - | 5555 5555 | 1· 7̇ 7 1̇ | 3̇ - - 2̇ | 1· 7̇ 7 1̇ | 3̇ 3̇3̇ 3̇0 0)

1 - 1 2 3 | 3 - 0 0 | 4 3 2 2 1 5 | 5 - - 0 | 1 2 3 3 1 | 5· 3 3 - |
每　个　身影　　　　　同　阳光　奔　跑，　　　我们挥 洒 汗 水

4· 5 5 3 2 | 2 - - 0 | 1 - 1 2 3 | 3 0 0 3 5 | 4 3 4 4 5 3 | 3 - - 0 |
回　眸　微 笑。　　　一　起　努力　　　　争做　春天的　骄　傲，

1· 3 3 5 6 | 5· 3 3 2 3 | 4· 3 3 3 5 | 5 - - - | 0 1 2 3 5 | 6 5 5 6 6 - |
懂　得　了　梦　想越　追越　有　味　道。　　　　　我们　都　是　追　梦人，

0 5 6 5 1̇ 6 6 5 | 3 2 2 3 3 - | 0 2 3 2 3 6 5 3 | 2 1 1 2 2 0 3 | 2 1 1 2 2 1 2 |
千　山万水奔向天　地　跑道。　　你追我赶风起云　涌春潮，　海阔 天空 敞开

3· 3 3 3 5 5 | 5 0 1 2 3 5 | 6 5 5 6 6 - | 0 5 6 5 1̇ 6 6 5 | 2 3 5 5 5 - |
温　暖　怀　抱。　　　我们 都 是　追　梦人，　　　在今天勇敢向未　来　报到。

0 6 6 5 5 3 2 1 | 3 2 2 2 0 2 2 1 | 3 2 2 2 2 1 1 | 1 - - - | 1 - (5 6 1 3 |
当明天 幸福向我 们　问好，　最美的　风　景是　拥抱。

6· 5 6 5 5 3 | 3· 2 3 2 2 1 | 1· 6̇ 1 2 3 3 | 3 -) 1 2 3 6 | 6· 5 6 5 5 3 | 3· 2 3 2 2 1 |
　　　　　　　　　　　　　　　　　　　　啦啦啦啦　啦啦啦啦　啦啦啦　啦

1· 6̇ 1 3 3 2 | 2 - - - | 1 - 1 2 3 | 3 - 0 0 | 4 3 2 2 1 5 | 5 - - 0 |
啦啦啦 啦　　　　每　次　奋斗　　　拼来了　荣　耀，

1 2 3 3 6 5 | 5· 3 3 - | 4· 5 5 3 2 | 2 - - 0 | 1 - 1 2 3 |
我们 乘风破 浪　举目　高眺　　　心　中　力量

3 0 0 3 5 | 4 3 4 4 6 5 | 5 - - 0 | 3 2 1 1 3 | 5· 3 3 - |
不怕　万万里　路　遥，　　　再高远　的　梦　呀

4· 5 5 6 5 | 5 - - - | 0 1 2 3 5 | 6 5 5 6 6 - | 0 5 6 5 1̇ 6 6 5 |
也　追　得　到。　　　　　我们 都 是　追　梦人，　　　千山万水奔向天

3 2 2 3 3 - | 0 2 3 2 3 6 5 3 | 2 1 1 2 2 0 3 | 2 1 1 2 2 1 2 | 3· 3 3 3 5 5 |
地　跑道。　　你追我赶风起云 涌春潮，　海阔 天空 敞开温 暖 怀抱。

第五章 精练佳作表演

$\underline{5\ 0\ 1\ 2}\ 3\ \ 5\ |\ \underline{6\ 5}\ \underline{5\ 6\ 6}\ -\ |\ \underline{0\ 5}\ \underline{6\ 5}\ \underline{\dot{1}\ 6\ 6\ 5}\ |\ \underline{2\ 3}\ \underline{5\ 5\ 5}\ -\ |\ \underline{0\ 6}\ \underline{6\ 5}\ \underline{5\ 3\ 2\ 1}\ |$

我们都是 追 梦人， 在今天勇敢向未 来 报到。 当明天 幸福 向我

$\underline{3\ 2\ 2\ 2}\ \underline{0\ 2\ 2\ 1}\ |\ \underline{3\ 2\ 2\ 2}\ \underline{\underline{5}\ 6\ 1\ 3}\ |\ 6.\ \underline{5}\ \underline{6\ 5\ 5\ 3}\ |\ 3.\ \underline{2}\ \underline{3\ 2\ 2\ 1}\ |\ 1.\ \underline{\underline{6}}\ \underline{1\ 2\ 2\ 3}\ |$

们 问好，最美的 风 景是啦啦啦啦 啦啦啦啦 啦啦啦 啦 啦啦啦 啦

$3\ -\ \underline{1\ 2\ 3\ 6}\ |\ 6.\ \underline{5}\ \underline{6\ 5\ 5\ 3}\ |\ 3.\ \underline{2}\ \underline{3\ 2\ 2\ 1}\ |\ 1.\ \underline{\underline{6}}\ \underline{1\ 3\ 3\ 2}\ |\ 2\ -\ -\ |$

啦啦啦啦 啦 啦啦啦 啦啦啦啦 啦啦啦 啦

转 1=D

$1\ -\ -\ -\ |\ 1\ \underline{1\ 2\ 3}\ 5\ |\ \underline{6\ 5}\ \underline{5\ 6\ 6}\ -\ |\ \underline{0\ 5}\ \underline{6\ 5}\ \underline{\dot{1}\ 6\ 6\ 5}\ |\ \underline{3\ 2}\ \underline{2\ 3\ 3}\ -\ |$

我们都是 追 梦人， 千山万水奔向天 地 跑道。

$\underline{0\ 2}\ \underline{3\ 2\ 3\ 6\ 5\ 3}\ |\ \underline{2\ 1}\ \underline{1\ 2\ 2}\ \ 0\ 3\ |\ \underline{2\ 1}\ \underline{1\ 2\ 2}\ \ \underline{1\ 2}\ |\ 3.\ \underline{3}\ \underline{3\ 3\ 5\ 5}\ |\ \underline{5\ 0\ 1\ 2}\ 3\ \ 5\ |$

你追我赶风起云 涌春潮， 海阔天空 敞开温暖怀 抱。 我们都是

$\underline{6\ 5}\ \underline{5\ 6\ 6}\ -\ |\ \underline{0\ 5}\ \underline{6\ 5}\ \underline{\dot{1}\ 6\ 6\ 5}\ |\ \underline{2\ 3}\ \underline{5\ 5\ 5}\ -\ |\ \underline{0\ 6}\ \underline{6\ 5\ 5\ 3\ 2\ 1}\ |\ \underline{3\ 2\ 2\ 2}\ \underline{0\ 2\ 2\ 1}\ |$

追 梦人， 在今天勇敢向未 来 报到。 当明天幸福向我 们 问好，最美的

$\underline{3\ 2\ 2\ 2}\ \underline{\underline{5}\ 6\ 1\ 3}\ |\ 6.\ \underline{5}\ \underline{6\ 5\ 5\ 3}\ |\ 3.\ \underline{2}\ \underline{3\ 2\ 2\ 1}\ |\ 1.\ \underline{\underline{6}}\ \underline{1\ 2\ 2\ 3}\ |\ 3\ -\ \underline{1\ 2\ 3\ 6}\ |$

风 景是啦啦啦啦 啦啦啦 啦 啦啦啦 啦 啦啦啦 啦 啦啦啦啦

$6.\ \underline{5}\ \underline{6\ 5\ 5\ 3}\ |\ 3.\ \underline{2}\ \underline{3\ 2\ 2\ 1}\ |\ 1.\ \underline{\underline{6}}\ \underline{1\ 3\ 3\ 2}\ |\ 2\ -\ -\ |\ 1\ -\ -\ |\ 1\ -\ -\ |\ 1\ -\ -\ |\ 1\ -\ -\ |\ 1\ 0\ 0\ 0\ |$

啦啦啦 啦啦啦啦 啦啦啦 啦 啦

作品解析：《我们都是追梦人》是由王平久填词、常石磊谱曲，秦岚、江疏影、景甜、TFBOYS、吴磊共同演唱的歌曲，收录于音乐专辑《2019春晚歌曲抢先听》。2019年，该曲获得第15届精神文明建设"五个一工程奖"优秀作品奖。同年，该曲入选中宣部"庆祝中华人民共和国成立70周年优秀歌曲100首"。2020年5月22日，荣获第九届北京市文学艺术奖。2019年春节前夕，词作者王平久接到春晚导演组的邀约，为春晚创作一首歌曲。当他听到《2019年新年贺词》中的"我们都在努力奔跑，我们都是追梦人"，获得了创作灵感，于是，便把《我们都是追梦人》作为歌名开始了创作。在创作过程中，王平久和常石磊在创作方向上加入时尚化的元素，赢得了年轻听众的青睐。

《我们都是追梦人》的旋律充满了新鲜元素，优美动听，朗朗上口。伴着欢快的节奏，让听众在奔跑中拥抱梦想，完美地契合主题——追梦人，很好地诠释出青春洋溢的特点。

39.《天路》

天　路

屈塬 词
印青 曲

1=♭E 4/4
♩=60

(0 5 6 3) | 2 - 23 123 | 2 - 23 23 | 1. 6 5 67 675 | 3 - 35 63 | 2 - 23 123 |

2 - 23 23 | 3. 5 6 2 165 1 | 6 - - -) ‖: 6 1 6 23 16 | 3 3 5 67 5 3 - |

　　　　　　　　　　　　　　1.清晨我站　在　青青的　牧　场，
　　　　　　　　　　　　　　2.3.黄昏我站　在　高高的　山　岗，

6. 6 6 7 6 5 3　2 3 5 | 3 - - - | 3 3 5 6.7 5 7 6 | 3 6 6 3 2 2. |

看 到 神 鹰 披着那 霞　　光，　　　　像 一 片 祥　云　　飞 过 蓝　天，
看 那 铁 路 修到我 家　　乡，　　　　一 条 条 巨　龙　　翻 山 越　岭，

1. 2 3 5 2. 1 | 2 23 21 51 6 - |1.(0 1 3 6 2. 3 | 2. 1 5 1 6 - :‖

为　藏家儿　女　带来吉　祥。
为　雪域高　原　送来安　康。

2. 2/4 (0 6 5 6 1 2 3 5) | 4/4 6. 6 6 5 6 1 1 2 3 1 | 2 2 1 6. 5 6 | 1 1 1 2 1 6 2 5 65 |

　　　　　　　　　　　　那 是一条 神奇的天　路 吔，　把　人间的 温暖送到边

3 3. 3 - | 3 5 6 1 2 1 6 | 5 6 1 6 5 3 2 - | 1. 2 3 5 6 2 1 65 1 |

疆，　　　从 此 山 不再 高　路 不再漫　长，　各 族 儿女 欢聚 一

6 - (0 5 6 3) ‖: 2/4 (6. 5 6 1 2 3 5) | 4/4 6. 6 6 5 6 1 1 2 3 1 | 2 2 1 6 - |
　　　　　　　　D.S.
堂。　　　　　　　　　　　　那 是一条神奇的天　路 吔，

1 1 1 2 1 6 2 5 65 | 3 - - - | 3 5 6 1 2 1 6. 6 | 5 6 1 6 5 3 2 - |

带 我们 走进 人间天　堂，　　　青稞 酒酥油 茶会 更加 香　甜，

1 1 2 3 5 6 2 1 65 1 | 6 - - :‖ 6 - - - | 1 1 2 3 5 6 2. | 2. 3 2. 1 65 35 |

幸 福的 歌声 传遍四　方。　　方。　幸 福的 歌声 传遍

5 1 1 - - | 6 1 6 - - - | 6 - - - | 6 0 0 0 ‖

四　　　　方。

作品解析：《天路》是由屈塬作词，印青作曲，韩红演唱的一首歌曲，被收录于韩红2005年发行的专辑《感动》中。韩红在2005年中央电视台春节联欢晚会演唱该曲，并获得"2005我最喜爱的春节晚会节目"歌舞类三等奖。2015年3月，在音乐节目《我是歌手第三季》总决赛中，韩红凭借该曲最终夺取总冠军。这首歌始创于青藏铁路开工之际，曲作家印青和词作家屈塬是一对黄金搭档，在歌曲创作上感应默契。2001年6月，两人在报纸上看到了一篇通讯，题为《青藏铁路揭秘》，想到10万建设大军为世界上最高最长的高原铁路拼搏奋斗，两人便触发新的合作激情和音乐灵感，决定要写一首歌颂时代英雄的歌曲。他们来到青藏铁路施工现场采风时发现，铁路工人和藏族群众都把青藏铁路形象地称为"天路"，歌曲《天路》由此而来。

《天路》是一首抒情歌曲，旋律特征鲜明，西藏风格典型突出，音乐素材简约凝练。作曲家将骨干音调的高低长短重新排列组合，并未直接套用藏族民歌旋律，使人听上去新颖别致。

40.《天耀中华》

天耀中华

何沐阳 词曲

1=♭E 4/4

♩=60 深情、委婉地

(5 - - - | 6̣ 1 1 2) 5 6̲5̲ 3 - | 6 6̲5̲ 2 - | 6̲ 2 7̲ 3̲2̲2̲ 1. | 1̇ 7̲6̲ 5 3 - |
(伴唱）天 耀中华， 天 耀中华， 风 雨压不垮， 苦难中开花，

6 6̲5̲ 2 - | 3̲5̲ 2̲3̲ 2̲1̲ 0̲5̲5̲ | 6̲1̲2̲3̲ 5̲3̲2̲1̲ | 1 - - 0̲5̲6̲ ‖: 1̲1̲ 2̲1̲ 3. 3̲2̲ |
真 心祈祷， 啊天耀中华， 愿你 平安昌盛生生不息 啊。 我是 多么 的幸运，降生
不曾 放弃你，因 为
是我 我是你，你 的

2̲1̲1̲6̲ 1. 5̲6̲ | 1̲1̲ 2̲3̲ 5. 3̲5̲ | 6̲.5̲5̲3̲ 2. 1 | 2̲3̲2̲1̲ 6. 2 | 3̲7̲ 6̲5̲ 5. 5̲6̲ |
在你的 怀里，我的 血脉流淌着你的 神奇和美丽。那 仁慈的情义， 那 温暖的回忆，你对
希望埋在心底，追寻 自由的勇气，多少 年云涌风起。 幸 福时没忘记， 痛 苦中举着你，我的
尊严我的荣誉，踏平 那前路崎岖，为梦 想和衷共济。 听 大海的潮汐， 看 高山的云起，我们

1̲1̲2̲3̲ 5̲3̲2̲1̲ | 2 - - 0̲5̲6̲ :‖ 1 - - - | 5 6̲5̲ 3 - | 5 6̲5̲ 2 - |
我的恩泽感动天 和 地。 2.从来 天 耀中华， 天 耀中华，
灵魂紧紧跟着你呼 吸。
用爱凝聚飞翔的羽 翼。

2 3̲2̲2̲1̲ 1 | 1̇ 7̲6̲ 5 3 - | 6 6̲5̲ 2 - | 0̲5̲ 2̲3̲ 2̲1̲ 1̲5̲5̲ | 6̲1̲2̲3̲ 5̲3̲2̲0̲2̲1̲ |
风 雨压不 垮， 苦难中开花， 真 心祈祷， 天 耀中华， 愿你 平安昌盛生生 不息

1 - - - | (2̲ 3̲) 7̲1̲ 7̲2̲ | 1̇ - ♭7̲ 2̲ | 1̇ 7̲ 1̇ 2̇ 5̲ 0 0̲5̲6̲ ‖ 1 1̇ - 2̲1̲2̲ |
啊。 (伴唱) 啊 3.你就 D.S.啊 结束句

1̇ 0 0 0 | 5 6̲5̲ 3 - | 5 6̲5̲ 2 - | 2 3̲2̲2̲.1̲1̲ | 1̇ 7̲6̲ 5 3 - |
天 耀中华， 天 耀中华， 祥云飘四方， 荣耀传天下。

6 6̲5̲ 2 - | 0̲5̲ 2̲3̲ 2̲1̲ 1̲5̲5̲ | 6̲1̲2̲3̲ 5̲3̲2̲2̲1̲ | 1 - - - | 6 6̲5̲ 2 - |
真 心祈祷， 天 耀中华， 愿你 平安昌盛生生 不息 啊 真 心祈祷，

渐慢
0̲5̲ 2̲3̲ 2̲1̲ 1̲5̲5̲ | 6̲1̲ 2̲3̲ 5̲3̲ 2̲2̲1̲ | 1 - - - ‖
天 耀中华， 这是 我对你最深沉的 表 达。

作品解析：《天耀中华》是由何沐阳作词、谱曲，许明编曲，徐千雅原唱的歌曲。2014年，该曲作为零点压轴曲目，在中央电视台春节联欢晚会上由姚贝娜演唱，并在央视网票选的"观众最喜爱节目"中获得第一名。同年4月，《天耀中华》入选"中国梦"主题新创作歌曲。《天耀中华》创作动机来自于2006年，何沐阳老师从中国当时的状况和时代的背景出发，看到许多人在社会的高速发展、时代的变迁中，迷失了方向，他觉得人一定要懂得尊重和敬畏，于是就有了《天耀中华》这样一个主题。何沐阳老师把人类共有的特性放到了中华民族这个概念里，以一种全新的人文手法去创作这首歌的歌词。歌词整整酝酿了一年，第一句歌词就是"天耀中华，天耀中华，风雨压不垮，苦难中开花"，其实就是在中华民族的苦难成长奋起的经历中寻找到民族生生不息、屹立不倒的坚强理由。在作曲方面，他把中国的五声调式和西洋调式融合在一起，旋律优美大气，朗朗上口，歌词唱出了每个中国人对中华民族的敬意和感激之情，歌曲最后表达了华夏子孙对祖国的深情祝福。

第六章　实践情境演练

通过前期的学习与训练，我们掌握了歌唱的技术技巧，学会了听音与识谱，进行了强化发声训练，并对曲目进行了详细深入的分析，这些都是歌唱表演的前期准备。在实际的歌唱表演现场，我们还需要根据不同的场景和情境，重点关注表演的服装、妆容、手势和情绪表达，以及对现场的掌控能力等关键环节。中老年学员们在实际表演中的服装、妆容、手势、情绪等要与年龄、身份、场景、曲目等因素相匹配、相适应，展现出中老年人独特的表演魅力和表演风度。以下根据不同的表演场景，匹配了相应的表演服装、妆容、手势、情绪等以供参考。

一、舞台现场独唱

1. 服装

应根据演唱曲目来搭配服装，材质上尽量选择厚重或者有光泽的布料，尽量不要选择较粗糙的网眼纱；颜色方面，建议选择深红色、深绿色、紫色系或蓝色系，还要确保选择的颜色与背景屏幕的颜色相协调，不可与背景同色系；在款式上，要追求简洁大方，避免装饰过多的夸张款式。手臂偏粗的学员要尽量选择带袖子的礼服裙，裙长以刚刚及地为最佳，不宜过长，容易绊倒，也不宜过短，以免影响整体美观。

演唱美声歌曲时一般搭配礼服裙，可以选择有裙撑的大蓬蓬裙，也可以选择无裙撑、较为修身的礼服裙，学员应根据自身身材来选择。下身较胖的学员应尽量选择有裙撑的大蓬蓬裙，整体身形较胖的学员则应尽量选择有裙撑但蓬度较小

的礼服裙。

演唱民族歌曲时一般搭配传统礼服裙，学员应尽量选择有民族传统元素设计的礼服裙。身材匀称的学员可以选择修身的款式，身材较胖的学员可以选择有裙撑微蓬的款式。

演唱通俗歌曲时一般搭配有舞台效果的裙装或套装，不要选择美声歌曲和民族歌曲搭配的礼服裙，否则会显得过于隆重，与所演唱歌曲的风格不搭配，有距离感。

2. 妆容

中老年学员的脸部皮肤状态大多偏干，肤色暗沉有斑点，少数人还有敏感易过敏的现象。化妆之前需要对自身的脸部皮肤和五官进行观察分析，明确肤质、肤色、优点、缺点，以便有针对性地选择化妆品，明确具体的化妆方法。要想呈现出满意的表演妆容需要从以下几个步骤进行。

第一步，妆前基础护肤。

用品：洁面乳或洗面奶、爽肤水、眼霜、精华、乳液、面霜、妆前乳或隔离霜。

妆前的护肤步骤很关键，是整个妆容的基础，如果基础工作做不好，会影响后续步骤的效果。根据中老年学员皮肤偏干易出油的特点，妆前做好脸部清洁后，必须做好保湿护肤，让肌肤喝饱水，如果时间允许最好能在上妆前做一个保湿面膜护理效果更佳，做好基础保湿能较持久地维持皮肤最佳状态。涂抹顺序应按照日常护肤的步骤进行。如果妆前乳具有隔离作用，那么只需涂抹妆前乳即可，否则还需再涂抹一层隔离霜。妆前乳和隔离霜是基础步骤的最后一个环节，也是最重要的、不可缺失的一个环节，这个环节可以有效地隔离彩妆对皮肤的损伤，也可以有效地起到保持底妆均匀、持久的作用。

第二步，打底妆和遮瑕。

用品：粉底液、遮瑕膏或遮瑕笔或遮瑕棒。

工具：粉底刷或美妆蛋或粉扑。

舞台妆的底妆一定要用粉底液，不能用BB霜或CC霜代替，这是由于舞台上

的灯光强烈且明亮，打在表演者的脸上能够放大脸部细节。BB霜和CC霜比较轻薄，适合在日常生活妆、裸妆和自然妆中使用；粉底液的质地相对比较厚重，遮瑕效果优于BB霜和CC霜，是专业舞台妆的必选。

在粉底液的选择上，要选用保湿滋润效果好的产品，色号则要根据自身基础肤色，选择与肤色接近且亮白1-2度的即可。肤色可分为暖色、冷色和中性色，暖色即为肤色偏黄，适合黄调自然色的底妆；冷色即为肤色白皙，适合粉调象牙白的底妆；中性即为肤色自然，适合任何色调的底妆。选择适合的色号，底妆会显得自然通透；选择不适合的色号，底妆会显得假白或暗沉。

涂抹粉底液时，应运用点涂晕染的手法，轻轻拍打、按压，将粉底液涂抹均匀，注意脖子部位也要使用同样的方法涂抹，以免脸部和脖子出现明显的色差，最后把脸部黑眼圈、斑点、皱纹等较重的地方使用遮瑕产品进行点涂遮盖，从而使底妆整体上达到均匀统一。

第三步，刷修容和高光。

用品：修容棒或修容盘。

工具：修容刷、高光刷。

修容是通过在脸部的阴影区根据肤色涂刷棕色或深棕色，增强阴影效果，从而使面部轮廓线条更加自然流畅。修容的位置通常在颧骨下方、咬肌外侧以及鼻梁两侧的阴影区域，可以弱化、调整脸部轮廓过圆、颧骨过于突出以及鼻子不够挺的缺点。

高光是通过在脸部凹陷或者扁平的区域涂刷亮白或光粉色（修容盘中颜色最浅的那一块），来突出提亮这些区域，从而使脸部结构看起来更加立体饱满。涂刷位置通常在额头、鼻梁、面中部、下巴、太阳穴等地方，让扁平的区域加重存在感，使原本平塌的鼻梁看起来更加高挺，也让肌肤更有光泽。

第四步，画眉毛和眼妆。

用品：眉笔、眼线笔、眼影、睫毛膏。

工具：修眉刀、眉刷、眼影刷、双眼皮贴、睫毛夹、假睫毛。

眉笔和眼线笔要选用与自己发色接近的颜色，中老年学员一般常用棕色、深棕色和灰色。眼影可以选用棕色系中的深浅三色来营造眼部层次立体感，同时搭

配彩色系与服装颜色相呼应。假睫毛应选用自然型，切忌选用很长很浓密的夸张型，使用前可以用剪刀适当地修剪调整，尽量做到自然不夸张。

原始的眉毛一般比较杂乱，画眉毛之前先用修眉刀修剪掉多余杂乱的眉毛，使眉毛呈现出干净整洁的初步轮廓。接下来，利用眉笔确定眉形轮廓：首先，将眉笔分别与鼻翼两侧竖直对齐，向上延伸至与眉毛相交处，即为眉头位置，将多余的眉毛清理干净；其次，将眉笔竖直放于黑眼球外延边缘，向上与眉毛相交处即为眉峰位置，用眉笔做好标记；最后，将眉笔一端贴近鼻翼，另一端延伸至外眼角，眉笔延伸与眉毛相交处即为眉尾位置，同样用眉笔做好标记。用眉笔将确定好的眉头、眉峰、眉尾三点依次连接起来，描绘出完整的眉形轮廓。中老年学员的眉毛在眉尾处通常比较下垂，因此在画眉尾时，应注意让眉尾部分微微上扬，这样可以使人看起来更有精神。注意画眉尾和眉梢时，要一笔带过，切忌反复描画。画好眉形轮廓之后，用眉笔在轮廓内填充，填涂时尽量一根一根耐心细致地描绘，同时遵循上虚下实、前虚后实的原则，使眉头最浅，眉峰最深，眉尾比眉峰浅，这样可以使画出来的眉毛深浅有致，更加自然。最后用眉刷从眉头至眉尾进行梳理，在眉峰上下方涂一点亮白色高光，这样可以使整体感觉更加自然、有层次、有立体感。

中老年学员的上眼睑一般比较下垂，可酌情粘贴双眼皮贴，可以起到提拉上眼睑的效果。眼线的颜色常用黑色、深棕色、灰色等，沿着睫毛根部勾画即可，上眼线勾画要比生活妆略粗且微微上扬，但切忌过粗和过于夸张的上挑。下眼线不宜画得过满和过长，可以只画中段，避开眼角和眼尾处，这样可以使眼睛看起来又大又有神，同时保持自然、真实的妆感。

画眼影时要按照层次和深浅依次涂画。将眼部区域从上到下、从内到外分成三等份，首先选用三色棕色系中最浅的颜色涂画整个眼部作为第一层；接着选用三色棕色系中的中间色涂画眼部从下到上、从外到内的三分之二区域作为第二层；最后选用三色棕色系中最深的颜色涂画眼部从下到上、从外到内的三分之一区域作为第三层。这样，整个眼部就会呈现出同一色系不同深浅的层次感，使眼睛看起来有放大的效果。最后为了和服装呼应，可以选用与服装同色系的眼影，在上眼睑的中间部位从下而上涂画，直至眼窝处即可。随后，将眼影两端向眼角

和眼尾处晕染均匀，不要有明显的色差界限。

眼妆的最后一步是涂抹睫毛膏，先将眼睫毛用睫毛夹向上夹卷翘，再用睫毛刷从睫毛根部向上Z字形涂刷，如果睫毛比较短或稀疏，可以选择粘贴假睫毛来弥补。

第五步，画唇妆和腮红。

用品：唇线笔、唇膏、口红、腮红。

工具：唇刷、腮红刷。

画唇妆时要先用唇线笔勾画出嘴唇的轮廓，注意唇峰的勾画要饱满、流畅且对称。唇形较薄的在画轮廓时可以适度地向外扩展，特别是唇峰和下唇中央，但不宜过分夸张；而唇形较厚的在画轮廓时则应适度地向内收缩，多余的部位要用粉底或遮瑕隐藏起来。涂口红前可以先涂一层润唇膏，起到保护和滋润嘴唇的作用；然后用口红在轮廓内填充即可。口红颜色可以使用偏暗一点的正红色或豆沙红色系、棕红色、紫红色或低明度的橘色系等。

画腮红时，应从笑肌或颧骨的最高处开始，向外刷至太阳穴方向，再回刷至颧骨下方，形成一个三角形区域。另外还要在脸颊处从上向下、从外向内轻刷，形成一个长条区域。腮红整体的效果要有深有浅、对称均匀、过渡自然。腮红颜色可以选用棕红色、玫瑰红、豆沙色、砖红等稍深一些的颜色。

第六步，定妆粉和补妆。

用品：粉饼或散粉或定妆喷雾。

工具：粉扑或粉刷。

定妆是化妆的最后一个步骤，用粉扑或粉刷蘸取少量散粉，少量多次均匀地刷在额头、脸颊、鼻子、下巴等处，定妆时需要避开眼睛和嘴唇部位，重点在易出油的额头和鼻翼两侧位置。定妆喷雾使用起来比较方便，化完妆之后在整个脸部均匀喷洒即可。

如果候场时间过长，有脱妆的现象，要及时进行补妆，加涂眼影、腮红、口红等，用粉扑或粉刷对出油部位进行涂抹或刷涂。

以上为化妆的全部程序和步骤。当独自在舞台上献唱时，妆容的选择显得尤为重要。由于是独立演唱，无需与其他人协调配合，可以尽量美化自己，呈现

出端庄、大气、优雅的气质，但也需避免妆容过于浓重而显得浮夸，或是造型与年龄、身份不相符。长发的学员可以把头发盘起来，这样显得人更有精神、有气质；短发的学员需要用发胶等定型用品打理好发型，确保整体造型整齐不凌乱。在佩戴首饰时，需追求简约而精致，避免过于珠光宝气，让首饰起到画龙点睛、锦上添花的作用即可。

3. 手势、表情与互动

舞台独唱表演的魅力不仅在于优美动听的声音，肢体动作和面部表情同样也是表演不可或缺的一部分，对情感融入和舞台效果有重要的影响。恰当的手势和表情表达能够显著提升整体表演效果；反之，若手势和表情表达不当，会使整体表演大打折扣，甚至破坏整体的表演效果。因此，手势和表情同样是舞台表演的重要一环，需要表演者高度重视，勤加练习，达到恰当自如的表演状态。

舞台现场独唱表演的手势动作首先要做到简洁干净、大方沉稳、自然舒展，切忌动作过多琐碎、花哨夸张或呆板僵硬。两脚应自然开立，重心要稳，不可前后摇晃；双腿自然站直，保持水平，不可屈膝撅臀；上身自然直立，两肩放平，挺胸立腰，不可挺肚塌腰。

表演时的动作一般以两臂和双手为主，常使用的动作有：单臂单手前伸、单臂单手回收、双臂双手侧前伸、单臂单手抚于胸前、单臂单手上伸、单臂单手握拳等等，所有表演时的手势动作都要与所演唱的音乐与情感表达相辅相成、息息相关，不宜过多，表演时要根据歌曲的情感表达选择适合的手势动作，确保动作点到为止，起收自然和谐，内外统一，情感自然流露，自然且准确地表达歌曲的内涵。切忌一些小动作，例如身体前后晃、用脚打拍子、点头打拍子、用手拍大腿打拍子、频繁耸肩、用手拽衣服，等等。

舞台现场独唱表演的表情是歌曲情感的自然流露与表达。演唱时，面部表情要自然积极，下巴微收，脖子放松，头部保持端正，眼睛炯炯有神。表演时的表情一般有：喜悦、悲伤、坚毅、坚定、疑惑、愤怒、深情、渴望、热爱，等等。眼睛是心灵的窗户，歌唱的表情主要通过眼神和脸部的微妙变化来展现。眼睛不仅能够表达歌曲的情感，完成表情动作，还有一个关键的作用就是与观众建立互

动。通过眼神的交流，表演者能够传递情感，引发观众的共鸣，为整个表演营造出浓郁的情感氛围。眼神与微表情需要通过对着镜子反复练习，才能达到美观与传神。

二、舞台小合唱

1. 服装

小合唱的服装应与演唱曲目的主题和内容相呼应，因小合唱的曲目多是一些轻柔的、优美的艺术歌曲，因此在服装上，应尽量选择精致、优雅的礼服，服装的颜色应与歌曲所表达的感情相符。如：较为欢快的歌曲可选择跳跃的、明亮的颜色；较为抒情的、悠扬的歌曲可选择具有深沉的、厚重感的颜色。

在选择款式时，中老年朋友可根据自身身材特点，以扬长避短为原则，选择适合自己的服装。如带袖子的礼服裙可使手臂显得纤细，"V"形领可使脖子显得颀长。由于小合唱人数不多，一般不会表达恢宏的歌曲氛围，所以忌讳选择特别隆重、华丽的礼服，也不要选择有裙撑的礼服。

2. 妆容

表演小合唱时的妆容上妆顺序可参考前一节（舞台现场独唱）。但为了保证整体效果，需要注意以下几点：首先，小合唱的妆容要具有一致性，即合唱队的每一位成员选用的眼影、腮红、口红等彩妆的颜色要一致。其次，每位成员的发型也需要保持一致，留长发的成员需要在同一高度挽起发髻，如果佩戴头饰，头饰的颜色需要与服装相呼应，确保整体造型协调。最后，还要注意彩妆的颜色、妆容的浓淡程度，要与演唱曲目表达的情感、服装颜色、舞台背景等相协调。如果在无舞台灯光效果的室内表演，化清淡的妆容即可；若是在较大的舞台，并配有舞台专用灯光，需要化较浓的立体妆容，使合唱队员看起来富有气色、精神饱满。恰当的妆容能够有效烘托歌曲表达的氛围，并带来令人赏心悦目的效果。

3. 手势、表情与互动

在小合唱的表演过程中，由于人数较少，适当地加入手势和互动的动作，例如两两之间的眼神和表情的交流互动，能够使整体表演显得生动、活泼。特别是可以设计一些简单的舞蹈动作，例如在演唱过程中，或在前奏、间奏音乐期间，设计一些与演唱内容相适应的舞蹈动作。也可以设计单人、双人、小组的个别表演动作，这样可以使表演形式更新颖丰富。但总体上设计的动作不宜过多、过大，否则会影响声音品质，也会适得其反、画蛇添足。

三、舞台大合唱

1. 服装

大合唱表演离不开绚丽的服装效果，服装作为大合唱表演的外在表现形式在合唱表演的过程中具有极其重要的作用。例如在民族美声唱法的合唱表演中，女演员就可以选择能够展现浓郁中国风情的服装，比如典雅大气的旗袍，或带有青花瓷图案的印花服装；在流行歌曲的合唱中，表演者可以穿着一些带有亮片的服饰，以表现鲜明的时代特点，增强美感；在演唱红色歌曲时，男女歌唱演员可以穿着不同的服装，以表现不同的情感，就像《黄河大合唱》中激昂的部分可以由穿着中山装的男演员来表达，婉转悲愤的部分可以由穿着蓝色学生制服的女演员来表达，从而更好地传递歌曲所表达的情感。

2. 妆容

表演大合唱时的妆容特别强调统一性，切忌突出个人的与众不同，破坏整体的和谐统一。大合唱的妆容应追求干净、淡雅的风格，特别是中老年合唱团，淡雅的妆容会使整体视觉效果和谐、清爽，个人形象也会显得高雅、有气质。化妆时应重点关注眉毛、腮红和嘴唇，因为舞台灯光会淡化面部色彩，腮红和唇色适宜选择较为红润的颜色，显得人有精神，但颜色切忌过于浓烈。对于中老年女士

来说，在大合唱表演时，发型适宜选择束发和盘发，这样的发型能够使人显得干净利落，整体效果也会更加整洁。

3. 舞台背景及灯光色彩

在大合唱表演的过程中，我们要根据表演的风格以及所表达的情感对舞台进行有针对性的设计，并且选择与合唱队员服装搭配的背景及灯光，背景要与合唱队员的服装颜色形成对比。尤其是在一些庄重严肃或是具有特殊历史意义的合唱歌曲演唱中更要注意这一点，舞台背景的搭配和服装效果的选择一定要与合唱歌曲所表达出的情感态度价值观相符合。例如表演合唱歌曲《东方红》的时候，演员最好穿着严肃、带有敬畏感的中山装，以体现歌曲的情感。再比如，在表演民族歌曲的合唱时，演员就可以穿着具有鲜明民族特色的服饰，舞台背景的布局也可以鲜艳、明快一些，向观众立体地呈现歌曲的美感。

4. 队形变化与形体动作

大合唱在舞台上的美感，只有肢体语言与合唱表演相结合，才能使表演的效果得到最大程度的优化。由于大合唱的表演人数众多，整齐划一的肢体表演动作更具有视觉冲击力和艺术效果，肢体语言的发挥直接决定着大合唱的表演效果。另外，当歌曲的演唱进入到高潮时，合唱团队整体的队形变化，也会让观众们获得更好的视觉享受。在大合唱表演的实际过程中，我们常常使用的队形有梯形、菱形、长方形以及正方形，但是在现代的表演中，根据观众审美情趣的提升，以及合唱表演的情感需求，表演者融入了改变队形的表演形式，例如通过歌曲表演者的平移，将正方形转化为平行四边形，将正方形转化为梯形，并且在队形转化的进行中，合唱队员可以增加个人的肢体表演，从而使表演的形式更加多样化，提升观众的视觉享受，更好地向观众传达合唱歌曲的情感。

四、演唱视频录制

1. 服装

要根据演唱曲目和背景布置风格来搭配服装。除前文中提到的需要注意的事项外，服装的材料和结构也十分重要，这不仅仅是为了美学和视觉效果，最重要的是它们要使表演者在舞台上舒适和方便。

录制演唱视频时，有时是在室内，有时会使用外景，根据光线的强度，可以选择带有亮片或水钻等点缀装饰的服装，以增加美观的效果，但切忌过于夸张，以免影响整体效果。

鞋子和袜子作为重要细节，需与服装搭配得当，同时注重舒适性，展现独特风格。一般来说，美声唱法的演出服装为了美观会偏长一些，因此需搭配高跟鞋，裙摆最好能盖住脚面。但老年人站立时间过长，会出现不舒适的感觉，因此可以选择柔软粗跟的高跟鞋，搭配肉色的长筒丝袜。

如佩戴配饰，可选择项链、耳环、戒指等，需要与服装的风格相匹配。配饰的选择应以同质同色、和谐统一的原则。切不可同时佩戴红宝石耳环、绿松石戒指、珍珠项链，这样会使整体造型显得杂乱无章，失去协调性。

在录制前，互相检查演出服装和服饰是否穿戴整齐，尤其是领带、领结是否端正等着装细节，注意不要在演出服口袋里装东西。

2. 妆容

进行视频录制前，要及时进行补妆，防止因带妆时间过长而出现脱妆的情况。录制演唱视频对妆容和服装要求更高，因为需要转换画面、多角度拍摄，会有较多的近镜头拍摄，放大面部和身体的细节。合唱时也会拍摄到队员的个人镜头，因此要求妆容和服装更加精致，细节方面需重点关注。

3. 表情、注意事项

在录制演唱视频之前，演唱者需要保证充足的休息，并且不建议吃太多辛

辣、油腻的食物，这些食物可能会对音色产生影响。演唱者还需尽可能将歌词背熟，否则在录音的过程中很容易就会因为想歌词而走神，从而忽略演唱的技巧和情感的表达。

演唱时，表演者应准确地向听者传达出歌曲的情感，优美动听的声音、恰当的肢体动作以及投入的面部表情都是呈现完美舞台的重要因素。同时，还要适时地与其他表演者进行眼神、表情和肢体的互动，这就需要表演者提前做好准备，认真揣摩歌曲。建议在录制前设计好一些互动环节，做好排练，在演唱时进行表演。

由于是视频录制，现场没有观众，演唱者可以将摄像镜头想象成观众进行互动，充分调动自己演唱的积极性，否则歌曲听起来会很无趣。演唱者还应注意摄像机镜头的位置，如使用摇臂摄像机，目光需跟随镜头自然移动。

录制视频时，演唱者要以平常心对待，保持放松自信的状态，无论是声音、表情、手势还是站姿都应自然不生硬，不要紧张，表情管理方面要做到自然微笑，注意不要有过多的面部小动作，肌肉松弛自然、大方得体，目光自信有神地看向前方，相信自己一定能为观众们演绎出最棒的表演。